人文艺术通识读本
编写委员会

主　任：刘伟冬
副主任：谢建明　詹和平
委　员：沈义贞　夏燕靖　李立新　范晓峰　邬烈炎
　　　　顾　平　吕少卿　孙　为　王晓俊　费　泳
　　　　殷荷芳
秘　书：殷荷芳（兼）

欧洲文艺复兴美术

European Renaissance Art

刘伟冬 著

人文艺术通识读本

General Studies in Humanities and Arts

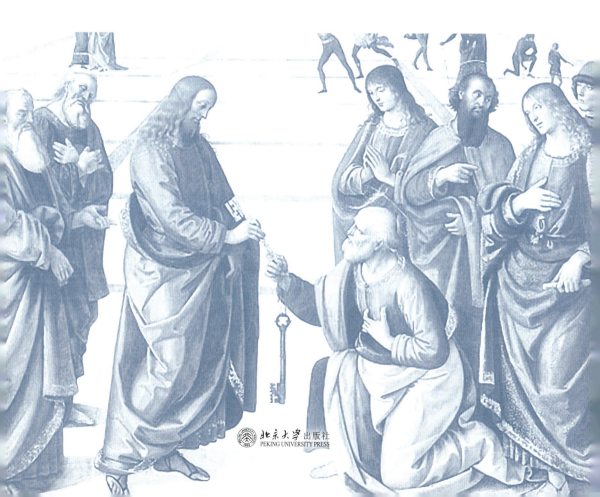

北京大学出版社

图书在版编目（CIP）数据

欧洲文艺复兴美术 / 刘伟冬著. —北京：北京大学出版社，2020.10
人文艺术通识读本
ISBN 978-7-301-31678-8

Ⅰ.①欧… Ⅱ.①刘… Ⅲ.①文艺复兴—美术史—欧洲—教材 Ⅳ.①J150.093

中国版本图书馆CIP数据核字（2020）第183327号

书　　名	欧洲文艺复兴美术
	OUZHOU WENYI FUXING MEISHU
著作责任者	刘伟冬　著
责任编辑	赵　维
标准书号	ISBN 978-7-301-31678-8
出版发行	北京大学出版社
地　　址	北京市海淀区成府路205号　100871
网　　址	http://www.pup.cn　新浪微博：@北京大学出版社
电子信箱	pkuwsz@126.com
电　　话	邮购部 010-62752015　发行部 010-62750672　编辑部 010-62707742
印刷者	天津图文方嘉印刷有限公司
经销者	新华书店
	720毫米×1020毫米　16开本　16印张　230千字
	2020年10月第1版　2020年10月第1次印刷
定　　价	88.00元

未经许可，不得以任何方式复制或抄袭本书之部分或全部内容。
版权所有，侵权必究
举报电话：010-62752024　电子信箱：fd@pup.pku.edu.cn
图书如有印装质量问题，请与出版部联系　电话：010-62756370

目 录

丛书序　　　/ 1

第一章　　一个新的时代　/ 3

第二章　　艺术家与社会　/ 12

第三章　　文艺复兴绘画之父——乔托　/ 21

第四章　　啊，天堂之门　/ 28

第五章　　营造空间　/ 36

第六章　　蛋彩画——一种流行的技法　/ 48

第七章　　欢乐与忧郁　/ 57

第八章　　时代的巨人　/ 69

第九章　　孤独的神灵　/ 86

第十章　　圣母的创造者　/ 109

第十一章	"我曾经在此。" / 125
第十二章	梦幻世界 / 138
第十三章	自然与人性 / 154
第十四章	理性的光辉 / 172
第十五章	宫廷画师 / 192
第十六章	田园牧歌 / 207
第十七章	威尼斯的辉煌 / 215
第十八章	是科学活动还是美术活动 ——对文艺复兴美术的再思考 / 231
附录一	欧洲文艺复兴美术研究书目 / 239
附录二	**参考书目** / 248

丛书序

通识教育（Liberal Study 或 General Education）最初是针对大学教育中知识过于专门化的境况而设立的一种全科性的知识传授体系。它涉及范围广泛，涵盖了人文科学、社会科学和自然科学等领域。通识教育常常通过学校课程来实现，因此，通识课程也就成为这一教育体系中的重中之重。通识课程的内容极为丰富，包括了文学、历史、哲学、艺术、宗教、经济、法律、政治、社会、科学等方方面面，像牛津大学为通识教育编撰、出版的通识读本就有六百多种，其中不仅有一般性的知识读本，如《大众经济学》《时间的历史》《畅销书》等，也包括大量的人物传记，如《卡夫卡》《康德》《达尔文》等。许多欧美大学也把通识课程列为必修科目，哈佛大学为其所设定的核心课程就涉及外国文化、历史、文学与艺术、道德修养与社会分析等六个领域，而且要求学生在这些课程中所修的学分达到毕业要求的四分之一。

如上所述，创立通识教育的最初目的就是为了避免知识过于专门化，因为各种知识间的相互割裂，很容易造成知识的单向度发展，进而也使人变得缺乏变通与融合的能力；单一的线性知识积累容易使人变得狭隘和固执，而没有相互比较，便很难生发出一种创新的能力和反思的精神。事实上，一个没有变通与融合能力的人，一个狭隘、固执而不够开放、不会创新与反思的人，是很难融于社会、与时俱进的。而通识教育的出发点正是要培养人的社会责任感和人生价值观，是一种不直接以职业规划为目的的全领域教育。它的终极目标就是要培养出一种具有创新能力、反思精神、完备知识、健全人格以及具有职业之本的完整的人。他能够随着社会的变化而自我改造，随着社会的发展

而自我完善。当然，要真正实现这个目标，单靠大学的通识教育乃至大学的整个教育是很难做到的，应该说，家庭教育和社会教育也是不可或缺的重要因素，但通识教育终归把这个问题清晰明确地提了出来并提供了一些有效的路径和方法。爱因斯坦曾经说过，所谓教育就是把在学校所学全部忘光之后剩下的那些东西。这位科学巨人的话语似乎有点绝对，但仔细分析却也不无道理。知识会被遗忘，技能也会生疏，专业可转行，唯独人的道德感和责任感不会随着时间的流逝而被轻易地丢弃，或许这就是教育的真正意义所在。

其实对"通识"的认知我国古人早已有之，明末科学家徐光启就提出过"欲求超胜，必先会通"的主张。在我国近现代的大学教育实践中，蔡元培先生在北京大学所倡导的"兼容并蓄"的治学理念从某种意义上来说也是对通识教育的一种诉求。而现在的北京大学在通识教育方面更是全国高校的领头羊，它所开设的通识课程和出版的通识教材不仅涉及面广、水平高，而且也符合中国的国情，能满足中国学生的知识需求，已经成为这个领域高质量的标杆。南京艺术学院作为一个百年艺术院校，一直秉承蔡元培先生为学校题写的"闳约深美"的学训理念，以"不息的变动"的办学精神努力推动教学事业的高质量发展，在学科建设、人才培养以及艺术创作等方面均取得了令人瞩目的成绩。进入新时代，学校更是把"立德树人"作为根本任务，努力培养德、智、体、美、劳全面发展的社会主义建设者和接班人。通识教育无疑也是实现这一目标的重要路径和坚实平台，故学校以优势的艺术学科为依托、以深厚的学术积淀为基础、以优秀的专业老师为骨干，组织策划了一套视野开阔、内容丰富、观点新颖、叙述生动的人文艺术类通识教材。真切地希望能通过讲述人文艺术的故事，来丰富我们的知识，培养我们的品德，美化我们的人生。

是为序。

刘伟冬（南京艺术学院院长）
2020 年 9 月

第一章 一个新的时代

当中世纪的余晖即将褪尽之际，意大利这块蕴涵着伟大而又丰富的古代文化遗产的土地上涌动着一种新的文化思潮。这一思潮孕育而生的人文主义思想与绵延了一千年之久的基督教信念有着根本的区别，"上帝主宰一切"的宗教信条在人文主义者的怀疑和诘问中失去了原有的绝对权威，人们开始把目光从上帝转向自身，更加关注世俗的现实生活，而不是虚幻的来世。人文主义思想的真正核心就是提倡"一切以人为本，人是万物的尺度"（图1-1）。这样的观点在一切以神谕为准则的中世纪是大逆不道的，那时候的理想人生与贫穷、独身和遁世关联，甚至认为寺院里的一间斗室和从不洗濯的双脚是心灵发展的先决条件。人文主义者则认为，人在历史中扮演的不再是一个被动的角色，不能听天由命地去等待死亡或基督的重现。他们赞扬家庭生活和明智地运用财富，认为适度的物质享受有利于对知识的追求；强调智慧和技术，认为它们都可以帮助人们把握命运。文艺复兴时期最著名的出版商亚丹出版社（Aldine Press）的徽章是一只海豚和一柄铁锚，它很好地概括了那个时代的理想：有活力，也有节制——海豚的速度和铁锚的定力。这些人文主义学者们还崇尚科学、热爱自然，对古希腊、罗马的古典文化怀有崇高的敬意，把它们视为光辉的典范并力图使之在新的时代获

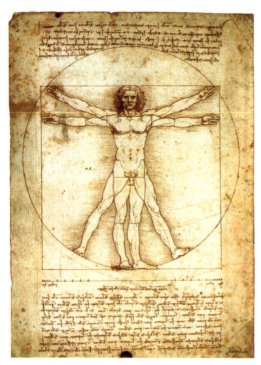

图 1-1　达·芬奇，《人体比例图·维特鲁威人》，钢笔墨水，约 1492 年，意大利威尼斯美术学院

得再生（图 1-2）。因此，这一时期被称为文艺复兴时期。"文艺复兴"（Renaissance）一词，源出意大利语 rinastica，意为再生或复兴。最先正式把这一词语作为意大利新文化运动名称的是生活在16世纪的著名画家瓦萨里（Giorgio Vasari，1511—1574），他在其不朽之作——《艺苑名人传》中曾自豪地认为他所生活的时代是一个伟大的美术复兴时代，并把那些当时活跃着的众多画家的辉煌业绩记录下来传给了后人。恩格斯在他的《自然辩证法》一书中也曾对文艺复兴予以了高度的评价："这是一个人类前所未有的最伟大的进步的革命，这是一个需要巨人而且产生了巨人的时代，需要而且产生了在思考力上、热情上和性格上，在多才多艺上和学识广博上的巨人的时代。"

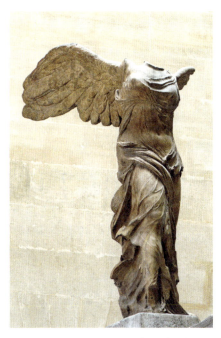

图 1-2 《萨莫色雷斯的胜利女神》，大理石雕像，公元前4世纪—前2世纪，法国巴黎卢浮宫

文艺复兴之所以最早出现在意大利，并在那里发展得最为典型和完美，原因是多方面的。意大利三面临海，北抵阿尔卑斯山脉，但这种背山临海的地理环境似乎并未让意大利人养成海岛居民常有的团结精神，19世纪以前这个国度在政治上始终处于一种四分五裂的状态。在文艺复兴时期，这个狭长的半岛上就有许多城邦国家同时并存，各占一方天地，如那不勒斯王朝、威尼斯共和国、佛罗伦萨共和国和米兰公国等。这种割据的状态虽不时地会引发一些局部的摩擦，但并未从根本上影响它们彼此之间在经济和文化上的交流。地中海作为海上通道也把希腊、阿拉伯、西班牙以及北非等地的各种文化传播到了意大利，而意大利人则通过海洋把贸易做到了世界各地。到

14世纪末15世纪初,威尼斯、热那亚、米兰和佛罗伦萨等城市已经成为西欧和东方的贸易枢纽,也是区域性的政治和文化中心。当时,在威尼斯10吨以上的各类船只就有3,000多艘,水手有36,000余人(图1-3)。佛罗伦萨出产的织有金丝的锦缎畅销西欧和中东各地,其声誉仅次于中国的丝绸。据史料记载,1338年仅在佛罗伦萨大小银行就有70多家,意大利的高利贷者的活动遍布了欧洲各地。贸易的发展带来的经济繁荣为后来的艺术复兴做了必要的准备,艺术赞助不再是教会的专利,新兴的资产阶级凭借自己的实力加入到这一行列。从文化传统上来看,意大利是古希腊、古罗马伟大文化遗产最直接的继承者,它各地遍布着古希腊、古罗马壮丽精美的建筑和美术遗迹。面对这些废墟和遗迹,许多人文主义者在惋惜与感慨中认识到自己的祖先曾经创造的辉煌,并以极大的热情投入考古挖掘工作之中,被称为"文艺复兴三杰"之一的著名画家拉斐尔(Raphael,1483—1520)就曾在1519年被教皇利奥十世任命为罗马城古代文物考古总监。当然,人

图1-3 欧洲文艺复兴时期,威尼斯被称为"水乡",又被称为"船城"

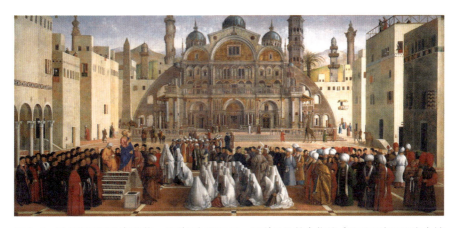

图 1-4　威尼斯画派的詹蒂莱·贝利尼与乔瓦尼·贝利尼兄弟合作的《圣马可在亚历山大城布道》，1505 年，蛋彩画，意大利米兰布雷拉绘画馆

文主义学者并非只关心遗迹的挖掘和古籍的整理，他们希望从古代思想中寻找能够帮助自己生活得更加充实、更加富有意义的因素，以期把那些曾彪炳史册的生机再度贯注到思想、文学、艺术、社会生活和价值观念中去。因此，他们把目光锁定在古代，并把那些废墟、遗迹和古籍当作知识和灵感的源泉是再自然不过的了。文艺复兴时期的画家对古典文化的崇敬之情满溢于他们的作品中，即便是作为人物陪衬的风景都几乎无一例外地画有古典样式的建筑或其废墟。另外，1453 年拜占庭的陷落在客观上也加快了意大利文艺复兴的进程。那些逃亡到意大利的拜占庭学者带来了大量的古希腊手抄本，为西方展示了一个新的、也是他们急需学习和了解的世界。

意大利文艺复兴时期的美术虽以古典文化为学习的典范，并将之奉若神明，但它的终极追求决非古代美术的一种简单再现，其实质是把学习古典文化作为创造一种新文化的途径，是一种新的生产关系和新的意识形态在艺术中的反映，精髓所在就是人文主义。文艺复兴时期的许多艺术作品中所表现的真实、完美的人物形象和丰富、复杂的现实场景就是人文主义思想的一种具体表现（图 1-4）。当时艺术家创造的许多个性鲜明、感情细腻、形象逼真的人物形象，以及真实生动的社会生活场景，在很大程度上表明了他

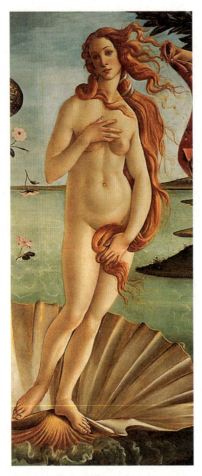

图1-5 波提切利,《维纳斯的诞生》(局部),1485年,172.5厘米×278.5厘米,蛋彩画,意大利佛罗伦萨乌菲齐美术馆

们对人的价值和现实生活予以充分的肯定,并持有积极的人生态度。他们的作品中虽然含有大量的宗教题材,但古代的异教神话以及世俗生活中的人物和场景也不断出现。例如波提切利(Sandro Botticelli,1445—1510)的《维纳斯的诞生》(图1-5),赤裸的女神虽然面带中世纪式的忧郁,但画家对她美丽身躯的充分展示不仅代表着美神在新时代复活,也代表着一种新的艺术观念的诞生。人文主义画家们即便在处理宗教题材时,也尽量地淡化或减弱宗教的意义,把一些宗教事件和宗教人物当作现实生活中真实的情节和普通人来刻画,充分肯定了人性的真善美和崇高。如拉斐尔笔下的圣母不仅美丽端庄,而且充满了母性的光辉。可以这样认为,文艺复兴时期的美术,无论在人物形象的个性化展示、心理状态的描绘深度,还是在表现日常生活的深度与广度上,都远远超过了古希腊、古罗马的美术。除此之外,无论是达·芬奇(Leonardo da Vinci,1452—1519)笔下的基督,还是乔尔乔纳(Giorgione,1475/1477—1510)笔下的女神和提香(Titian,1477?—1576)笔下的天使,也都充满了人性的光辉,是对人的身体、生命和智慧的歌颂。文艺复兴美术的人文主义精神不仅体现在对宗教与神话题材的表现中,同时也体现在对现实生活的关注和热情上。由此,以更具现实性的题材为内容的肖像画、风俗画、历

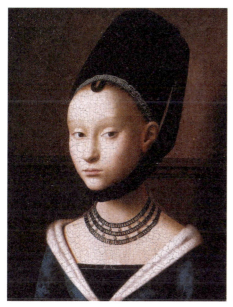 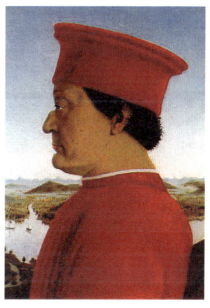

图 1-6 佩特吕斯·克里斯蒂斯,《年轻女子肖像》,1470 年,28 厘米×21 厘米,油画,德国柏林斯坦阿特里可博物馆

图 1-7 皮耶罗·德拉·弗朗切斯卡,《乌尔宾诺大公费代里戈·达·蒙泰费尔特罗》,约 1465 年,47 厘米×33 厘米,蛋彩画,意大利佛罗伦萨乌菲齐美术馆

史画和装饰画都有了长足的发展(图 1-6、1-7)。到了文艺复兴晚期,独立的风景画和静物画也开始出现。随着绘画题材的日益丰富,绘画的种类也呈现出多样化的趋势:蛋彩画在湿壁画的基础上技术日臻完善,15、16 世纪产生并发展起来的油画技术使架上绘画得以迅速发展。同时,随着美术的服务对象逐渐由封建教会与王公贵族向新兴资产阶级及市民阶层转移,美术"消费者"的范围进一步扩大,从而导致北欧诸国的版画艺术空前繁荣并取得极高的成就。意大利文艺复兴美术作为西方近代美术的源头,它的基本风格和表现技法构成了西方近代美术的主要传统,影响极其深远。即便在今天,这种传统仍然在发挥着作用,影响甚至部分主导着人们的审美判断。文艺复兴美术以人体解剖和透视理论作为艺术创作的两大支点,把写实再现作为艺术的首要任务,这在当时是一种标准,也是一种时尚。这种探索和追

求使得西方的艺术融进了更多科学和理性的精神。尤其在绘画领域，许多艺术家孜孜不倦地把绘画技法和科学研究结合起来，如达·芬奇、米开朗基罗（Michelangelo Buonarroti，1475—1564）等画家都做过尸体解剖，热衷于研究人体结构与比例；兼画家和建筑师于一身的布鲁内莱斯基（Filippo Brunelleschi，1377—1446）则发明了透视法，使二维平面表现三维空间成为可能，实现了古希腊人追求的幻觉效果，从而引发了造型艺术的革命；提香潜心于色彩与笔法的研究，进一步丰富了油画的表现技巧。这种科学与艺术的联系，不只停留在为改进表现技巧而运用科学原理和手段的层面上，还体现在艺术家自觉地将艺术创作与科学研究密切联系的世界观上。也正因为如此，当时许多杰出的艺术家同时也是知识渊博的伟大学者和科学家。更值一提的是，这些大师们在锲而不舍地从事艺术创作和科学研究的同时，还勤于著书立说，学术理论思潮的蓬勃发展也成为文艺复兴艺术高度繁荣的标志之

图1-8　达·芬奇研究手稿1

图1-9　达·芬奇研究手稿2

一。布鲁内莱斯基等建筑师留下了大量的建筑理论,达·芬奇等画家则从美学、绘画原理和绘画技法等方面,深入探讨绘画的奥秘(图 1-8、1-9);米开朗基罗也留下了许多有关雕塑艺术的文章,还为自己的作品写了不少优美的诗歌;而瓦萨里的《艺苑名人传》则成为最早的艺术史著作。这些杰出的艺术大师们以自己的智慧、才能以及人格魅力赢得了社会广泛的尊敬,当年查理五世(Emperor Charles V)为提香拾起掉在地上的画笔就是一个很好的例子,这不仅是提香的胜利,也是艺术的胜利。

思考题

1. 文艺复兴为什么最早在意大利产生并发展起来?
2. 简述文艺复兴的意义。

第二章
艺术家与社会

从严格意义上来说，文艺复兴时期的"艺术家"的含义与后来 19 世纪的有着很大的差异。在文艺复兴时期，画家就是画家，雕塑家就是雕塑家，仅此而已。他们的画室或工作室的外观看上去与其他工艺店铺并无二致，他们只被看作有着一份特殊职业的社会成员，而职业的特殊性并不能说明他们与其他工匠在社会和经济地位方面有什么不同。尽管有不少艺术家因为他们的成就而受到王公贵族的青睐，也赢得了荣誉，但就作为一个社会群体而言，艺术家的社会地位还是非常低下的。

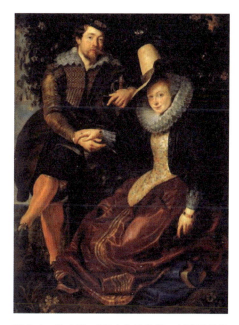

图 2-1　鲁本斯，《画家与他的第一任妻子伊莎贝拉·布伦特》，1609—1610 年，178 厘米 × 136.5 厘米，油画，德国慕尼黑美术馆

有不少保留至今的文献表明，艺术家的社会地位与那些金银匠、木匠、鞋匠及裁缝等手工业者基本相同。他们多半出身于手工业和小业主家庭，很少有贵族出身的子弟从事艺术这一行当。有些艺术家虽然也任职于政府部门，甚至还会被委以某些外交使命，或是在一些受中心城市控制或影响的小镇里作为派驻代表处理有关事宜，但他们很少能在官场上谋得高位而成为真正的官僚。也有一些艺术家服务于教皇并一时深受宠爱和赏识，但他们时常又被教皇的喜怒无常和出尔反尔弄得无所适从，米开朗基罗就曾遭受这样的折磨。教皇们欣赏并赞助艺术家的目的，在于借艺术家的笔或凿来满足自己的野心和虚荣。

到了 17 世纪，这种情况似乎有所好转。佛兰德斯画家鲁本斯（Peter Paul Rubens，1577—1640）作为皇家外交使节，在欧洲的宫廷里备受欢迎（图

2-1);西班牙的委拉斯贵支(Diego Velazquez,1599—1660)因高超的技艺和对皇家的忠诚被加封爵位,但还是有很多观念守旧的大臣因其出身卑微而对国王的举措大加反对。作品《宫娥》(图2-2、2-3)中,画家胸前的那个代表着贵族身份的十字架标志在成画之初是没有的,直到几年后其贵族身份得到皇室认可,画家才得意地加了上去。

有多种渠道可以对文艺复兴时期艺术家的经济状况做一个大概的了解。毫无疑问,就经济实力而言,艺术家明显不如那些既有权势又富裕的银行家和大商人,但又比那些穷困的体力劳动者和羊毛工人高出一等。接受委托是艺术家主要的经济来源,也影响着艺术家画室的兴旺与衰败,而对顾客的吸引力又取决于艺术家的声誉和技艺。有时候,艺术家们也会绘制一些没有订单的绘画,但它们并不能维持画室运转。

画室是那个时代艺术创作的基本单位,它有一整套基于长期经验的工作程序。了解艺术家画室的组织结构、工作情况以及师徒关系,对进一步弄清楚艺术家的社会地位很有帮助。师傅理所当然地是这一组织里的上司,负

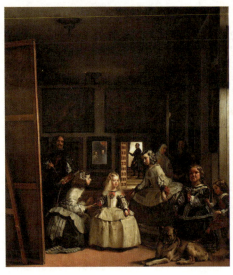

图2-2 委拉斯贵支,《宫娥》,1656年,318厘米×276厘米,油画,西班牙马德里普拉多美术馆

图2-3 代表贵族身份的十字架标志

责接受艺术订单并主管画室里的所有事务，如支付店铺的房租、与委托人谈判、审核合同及管理账目等。他本人应该是一位富有生意经验并享有一定声誉的艺术家，既要有工匠的灵巧和聪慧，又必须具备商人的精明和油滑。除了产品（他肯定曾将自己的作品看作产品），他与生活及工作在他周围的其他手艺人没有什么本质不同。佛罗伦萨画家芮里·德·比奇（Neri di Bicci）的记事簿是一份很有意思的资料。它有着艺术家个人工作日记的性质，用轻松流畅又富含商业气息的笔调记录了1453—1457年间的许多事情，其中包括画室每天的生意情况、所签合同的内容提要及一些与法律有关的事务。它所记录的一些细节让人觉得意外，如从接收徒弟到买米等都事无巨细地全部记录在册；它还包括一些至今尚存作品的委托书，这对研究这些作品是非常重要的。这本记事簿为人们提供了关于文艺复兴时期的画室日常活动最完整、也最生动的画面。

除了事务性的工作以外，师傅在艺术创作上常常负责总体设计，那些由乔托（Giotto，1266—1337）、多纳太罗（Donatello，1386—1466）、拉斐尔等著名画家绘制的作品与草稿的一致性，表明作品的最原始的设想及早期制作几乎都是由师傅进行的。草稿一旦定型后，那些需要丰富经验和熟练技巧才能表现得完善的关键部分，通常由师傅亲自绘制，而徒弟们则负责作品中一些不太重要或相当乏味的装饰部分的刻画。当然，有时在师傅外出旅行等情况下，由徒弟们制作、完成整个作品的情况也是存在的。一般来说，每个画室里总有一帮徒弟作为助手。学徒人数的多少与师傅受欢迎的程度有着直接的联系，师傅越忙，徒弟自然就越多。在文艺复兴时期，男孩一般在十几岁时就应该选定职业方向了。在艺术家的画室里，师傅承担的责任是传授技艺、提供食宿、保证安全，有时还会支付一些数目较小的酬金。学徒学习的时间似乎没有严格的规定，从两个月到十几年不等。14世纪的艺术家塞尼诺·塞尼尼（Cennino Cennini）建议作学徒的时间至少要6年。一旦徒弟得到全面的训练并积累了经验，同时又能吸引顾客，就会建立起自己的画室并招收徒弟。

在文艺复兴时期,师徒关系有着真诚合作的精神,双方都各尽其职又各尽所能地使作品达到统一、和谐、完美,而20世纪艺术家强调的所谓的艺术个性在当时是不存在的。

在研究这种师徒关系时,应该注意到许多艺术家之间常常保持着非常亲密的血缘式姻亲关系。由此可见,家庭背景在决定年轻人从事艺术职业时起着非常重要的作用,它所具有的某种延续性是文艺复兴时期的社会基础。著名的锡耶纳画家杜乔(Duccio,1255—1319)的家庭关系是说明这一问题的最好例证。杜乔有个兄弟叫波那凡吐拉(Bonaventura),杜乔的4个儿子都是画家,杜乔的侄子也步伯父的后尘作了画家。与杜乔同时代的艺术家西蒙尼·马蒂尼(Simone Martini,1285—1344)在娶了一位画家的女儿之后,与他同是画家的小舅子成为合作伙伴,而这位小舅子的女儿也嫁给了一位画家(图2-4)。这种姻亲关系在当时的艺术家圈子里是极为普遍的,而子承父业的传统也是为了维持一项能为家庭带来经济效益的营生。许多年轻人成为画家就是因为这一原因,被现代人竭力推崇的所谓艺术天赋在当时常常被视作第二位的。换句话说,年轻人从事艺术职业并不是因为他们热爱艺术,而完全是出于他们长辈的意思。当然也不能排除有些孩

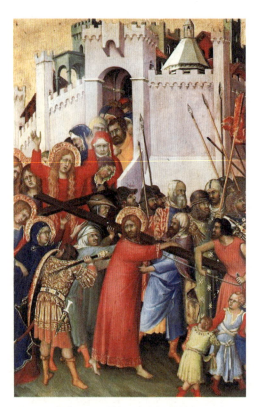

图2-4 西蒙尼·马蒂尼,《通往耶稣钉死之地的道路》,1315年,295厘米×205厘米,蛋彩画,法国巴黎国家美术馆

子进画室学习是因为他们热爱艺术，或是已经在绘画或雕塑方面显示出了某些才华。契马布埃（Cimabue，1240—1302）发现乔托的故事已成为艺术史上的佳话，但像乔托这样的孩子不会为数很多。这些情况也许会让人大为惊异——现代人把艺术创作看成一件非常了不起的事情，而不会因为父母与之有关，或长辈们认为这一职业能为子女提供一个良好的生计而涉足此道。这两种相互对立的观点——有人把艺术看作情感表现的最高境界，有人则把它看作一种谋生之道，的确说明现在人们对艺术的理解，与文艺复兴时期绝大多数人的理解存在着很大的差异。

行会在文艺复兴时期是很重要的社会性组织，它的结构和性质是由其成员所从事的职业来决定的。在文艺复兴时期，几乎每个重要的城市都有艺术家行会。艺术家们加入行会多半是出于某种功利目的，因为行会的会员资格对他们承接一些重要的工程项目是至关重要的，否则他们很可能找不到活干。同时，会员资格也是艺术家技能和声誉的标志，这有点像现在的一些艺术家，他们并不满足于艺术家这一头衔，而总是乐意加入各种协会或担任一些社会性的职务，试图在自己的作品之外再加一些别的筹码。另外，行会也会为艺术家们提供某些帮助，如法律或钱财方面的。各个行会之间虽然有细微的差别，但并无严格的区分。雕塑家有时与石匠和木匠同在一个行会；画家也会加入到医药行会中去，这是因为许多用来制药的材料同样也能制成颜料。应该注意的是，艺术家在与其他行业的组合中并不会被置于优先的地位，这也再次证实了艺术家与其他手工艺劳动者一样，并未受到人们特别的关照和尊敬。

文艺复兴时期的艺术家为了改善生活和扩大家业，还经常参与画室之外的挣钱生意，如投资有利息的公益债券或其他一些小本经营，乔托就出租过织布机。一些有土地的艺术家也会把土地租给佃农来获得利益。

当然，艺术家也经常与贫困为伍，有许多材料可以证明这一点，比如佛罗伦萨市政厅的一份自1427年起便保存完好的税单。在很大程度上，这些

税单是了解当时的艺术家们基本经济情况的最好资料。同时，它还详细记录了其他文献所没有的艺术家的出生年月，有许多艺术家的年龄就是从这些税单上得来的。艺术家的税单上常常会出现一长串债权人的名字，这是因为艺术家已经沦落到了资不抵债的可怜境地；而这些债权人的名字在艺术家税单上出现的频率是相当惊人的，这也说明了贫困之于艺术家在当时是相当普遍的，像佛罗伦萨的画家亚哥诺拉·加蒂（Agnolo Gaddi）就公开声明自己是一个穷光蛋，不应赋税。当然，艺术家的这种申辩往往很难得到那些负责检查税收的税务官们的相信。艺术家的遗嘱和遗书也能说明一些问题，它们对弄清楚艺术家的亲戚关系、所属教堂以及财产情况很有帮助。绝大多数遗书帮助证实了从其他方面获取的信息：艺术家拥有的财产数目相当可怜，有些人在咽气的时候已经是地地道道的赤贫了。

了解一下文艺复兴时期艺术家们创作的形形色色的作品，会对其工作性质和社会形象的认识大有帮助。现在很难知道哪一种类型的作品最受欢迎，但各种绘画总是在不间断的需求之中。通常人们习惯性地认为艺术家只进行绘画的制作，其实不然。文艺复兴时期的艺术家们基本上都曾涉足许多我们现在想象不到的工作，如绝大多数画家会像乐意制作一幅祭坛画那样去制作彩绘的盾牌或盔甲。事实上在当时，旗帜、床、柜、盘以及帷幕等物品的装饰工作在很多情况下维持了画室的生意（图2-5），现在分类为绘画的那类东西只占许多画家全部制作物品的一小部分。那些所谓古典的画作如祭坛画、肖像画等，在数量上与那些手绘的纹章、旗帜及橱柜等相比，实在是非常有限。

在当时的社会里并不存在着作品类型的等级区分，后来形成的两个概念——"装饰艺术"与"造型艺术"在当时其实是一回事。文艺复兴的艺术家乐意绘制任何东西，从不认为某些作品"低下"或超出了自己的职业范围。事实上，不管是一座宫殿还是教堂的装饰，都是那个时代的艺术的重要组成部分；而彩绘的壁板、镶嵌的橱柜或几何图形的大理石地板的设计，也是很

图 2-5 装饰有绘画和雕刻的家具

为人们看重的,这些东西都是艺术家们的主要制作对象。有时候画家也会被请去为彩绘玻璃窗做些设计,然后再由专门的玻璃窗画家去制作,前者的设计总是被原封不动地搬过去。现在人们还可以把一些没有署名的玻璃窗画与一些知名的艺术家对上号,因为画家们保留至今的作品和这些窗画的设计思想的一致性是显而易见的。

雕塑家也一样,他们不只是雕像的制作者,他们的产品也包括很大的一个范畴,从祭坛的桌子和栏杆到圣盘等无所不含。他们还制作各种建筑上的小装饰、纪念章、私人小祭坛牌位及喷泉,甚至有时也包括喷泉的水力系统。正是由于画家、雕塑家职业的广泛性和实用性,才使得他们在文艺复兴的社会中成为一个不可缺

图 2-6 贵妇的象牙镜匣上装饰着宫廷爱情的浮雕,巴黎,1300—1330 年

少的重要角色（图2-6）。

在某种意义上，可以把文艺复兴时期的艺术品看作一种具有一定规模的工业产品——当然它是一种较为原始的工业品，包含有一点集体经济的性质。画室中生产的大量的绘画、装饰品及其他东西都具有某种功用，每个艺术家也都在努力适应具有功利目的的生产与销售，有时对创造某种有审美意义的物质缺乏深刻的认识。文艺复兴时期的艺术不像许多现代人认为的那样是一种奢侈品，它是当时社会要求的、需要的并使用着的东西，当然也正是这种可观的需求才为艺术家的生存和发展提供了前提和保证。有一份文献提供的数字很有意思，它说1363年锡耶纳大约有居民25,000人，其中就有30位画家和62位石匠（石匠中有许多可能就是雕塑家）。接下来的10年里，画家的人数上升至64个；到了15世纪早期，差不多达到100人了。而艺术家队伍的壮大并不意味着人们在审美意识方面有了进步，只能说明艺术家生产和经营的买卖还算不错。

总的说来，文艺复兴时期的艺术创作是与商业目的紧密相连的，而从事这些活动的艺术家则是当时社会极为普通的劳动者。他们的伟大之处就在于总是用极大的热情、真诚的思考和纯熟的技巧，力求完美地去制作每一件他们承接的作品以求货真价实，这也是文艺复兴时期的商品画与我们这个时代的商品画本质区别之所在。

思考题

从艺术社会学的角度，分析文艺复兴时期经济活动对艺术产生的影响。

第三章 文艺复兴绘画之父——乔托

图 3-1　契马布埃，《宝座上的圣母》，约 1280 年，385 厘米×223 厘米，蛋彩画，意大利佛罗伦萨乌菲齐美术馆

在文艺复兴和中世纪之间是没有一条截然的分界线的。恩格斯对诗人但丁的评价也充分说明了这两个时期是相互交替、密不可分的，他说："但丁是中世纪的最后一位诗人，也是文艺复兴的第一位诗人。"其实，人文主义思想的萌芽早在哥特式晚期的艺术中已经有所显现。在一些哥特式教堂中，许多宗教雕像已经带着一种人的气息从神龛上走了下来；在古代曾经盛行而一度又被遗忘的自然主义风格也正在即将消退的封建禁欲的迷雾中蔓延。如法国亚眠大教堂上有一尊名为《耶稣宣教》的雕塑，在这一作品中，基督不再俨然以世界末日的审判者形象出现在芸芸众生的面前，也没有以往的那种君临天下的超然脱俗的威严感，而是化身为一个慈祥的老人。他似乎要走下神龛汇入人群之中，不仅劝诫你，同时还伸出一双充满人性的手来拯救你。从 13 世纪起，意大利一些地方的画家就开始着手实验一种新的绘画风格了，试图在绘画领域能够更真实地描绘自然，并创造出像哥特式雕刻那样栩栩如生的人物形象。最早进行这种新风格实验的画家是佛罗伦萨的契马布埃和锡耶纳的杜乔。

契马布埃受拜占庭艺术中希腊因素的影响，在作品《宝座上的圣母》

（图3-1）中已经表现出了古典艺术的特征——天使和圣母的头部带有明暗变化，衣纹则显得较为柔和，画面底部的四位先知的形象采用了雕刻般的手法赋以高度的明暗对比。此画无论是人物面部的表情，还是作品流露的气息，都比拜占庭的艺术更具世俗性。

杜乔是锡耶纳画派的创始人，他于1308—1311年为锡耶纳大教堂创作的大型祭坛画《荣耀圣母》（图3-2）展现出了更多的新因素。画家运用混合明暗的熟练

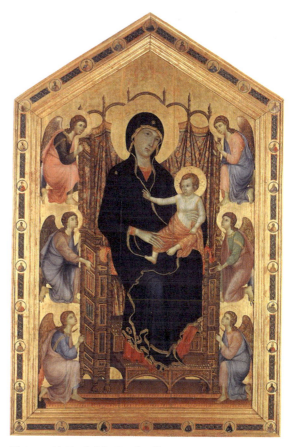

图3-2　杜乔，《荣耀圣母》，约1285年，450厘米×290厘米，蛋彩画，意大利佛罗伦萨乌菲齐美术馆

技巧，把圣母的长袍画得像真实的布料一样，显得柔和舒展，也生动地表现出了衣服下面的人体形态。画中的圣母不是漂浮在宝座前面而是切实地坐在宝座上，几位天使对称排列、围绕着圣母，但姿态更加自然。这种在平面上营造出的三维空间的视错觉效果，是古典时期之后的欧洲绘画中极为罕见的。杜乔对在平面上表现出三维空间的兴趣在他的另一幅作品《基督进入耶路撒冷》（图3-3）中表现得更为充分，尽管后者中的人物和建筑的透视变化还不完全正确，没有统一到一个完整的空间中来，但他在这方面

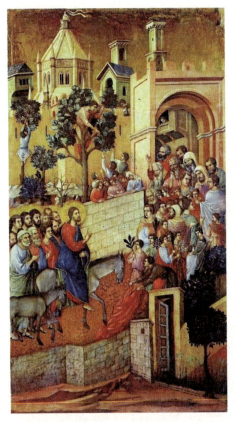

图 3-3 杜乔,《基督进入耶路撒冷》,1308—1311 年,蛋彩画,意大利锡耶纳大教堂

已经走得够远了。这幅作品也展现出在透视法最终确立之前,画家们所进行的透视实验的轨迹。

对这种新风格起决定性影响的画家要数被称为"文艺复兴绘画之父"的佛罗伦萨画家乔托。乔托出身于一个农民家庭,自幼喜欢画画。据说他是契马布埃的学生,契氏收他为徒的故事也颇具传奇色彩:有一天,乔托在郊外放羊时正在一块石头上画画,恰好被路过此地的契马布埃看到,他觉得这个孩子虽模样长得古怪,但在艺术上却很有天赋,于是就决定收他为徒。在契马布埃的作坊里,乔托学会了许多本领,尤其在绘画中继承了老师的作品所表现出的那种重量感。甚至有人认为,乔托的成就已经超过了他的老师,但丁在他的《神曲》中曾这样写道:"契马布埃强逞能,自负艺坛最英雄。而今乔托名远扬,竟将先生变后生。"当时著名的小说家薄伽丘也在《十日谈》中对乔托赞叹不已,说乔托"生而具有超群的想象力,凡自然界的森罗万象,他无一不能用其妙笔画得惟妙惟肖,令见者几疑是物的真体",并称他为"佛罗伦萨的明灯"。乔托之所以获得如此评价并被视为近代西方绘画的开创性大师,是因为他在将哥特式雕刻的写实风格和拜占庭绘画的明暗造型技法结合起来的实验中,迈出了关键的一步。他在绘画中通过将富有体积感的人物分置于秩序井然的构图之中,使

画面具有了一种自然的空间感。同时，他还把优美的叙事与忠实的观察结合起来，注重人物表情和心理因素的刻画，使绘画不再是文字简单的图解而具有了独立的意义。

意大利北部帕多瓦的阿累纳礼拜堂中的壁画《哀悼基督》（图3-4）等，可以说是乔托最为成功的作品。这幅杰作描绘的是圣母玛利亚及众使徒围绕着刚从十字架上解下的基督遗体，哀悼其死亡的场景，整个作品充满了浓烈的悲剧气氛。画面的焦点和情感的核心是玛利亚，她抱着耶稣的头并深情地凝视着他，悲痛哀伤之情跃然纸上，画家开创性地将人类的情感元素融入

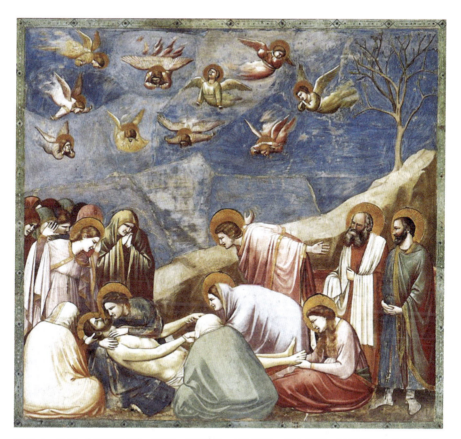

图3-4　乔托，《哀悼基督》，1305—1306年，183厘米×198厘米，湿壁画，意大利帕多瓦阿累纳礼拜堂

了绘画之中。为了加强这种效果,乔托在构图上也做了精心的设计,无论是作为背景的岩石山坡,还是其他人物的视线和姿态都起着一种导向作用,最后都集中在了圣母玛利亚和死去了的基督的头部。乔托在空间营造方面也具有独创性,他不像杜乔那样利用建筑来构造空间,而是利用人物的体积感和真实感以及人物有序的排列组合。画中的人物几乎与真人一样大小,最前面的两个人物背向观众,和其他正、侧面的人物之间似乎保持着一段距离,从而使画面产生一种纵深感。这种纵深感就是通过在简约的风景中塑造结实的人体这一纵向叠加得以实现的,画家匠心独运的构图成功地制造出了一种空间的假象。乔托作品的成功之处还在于他注意到了观众与绘画之间的一种空间关系——观众与画中的人物同处一个水平面上,他可能是艺术史上第一位建立这种关系的画家。因此,面对乔托的作品会有一种身临其境的感觉,这不仅是因为观众受到画中人物情绪和场景氛围的影响,更重要的是在空间上画内、画外也是浑然一体的。这种效果在同一教堂的另一幅作品《犹大之吻》(图 3-5)中也有较好的体现。据《圣经》记载,

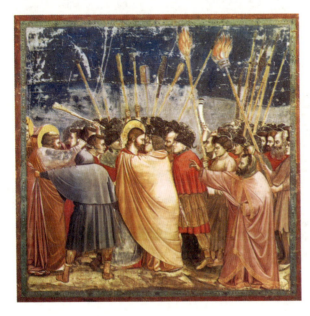

图 3-5 乔托,《犹大之吻》,1305 年,185 厘米×200 厘米,湿壁画,意大利帕多瓦阿累纳礼拜堂

耶稣十二门徒中的犹大为了 30 块银币出卖了自己的主子。在逾越节的晚餐上，耶稣无奈地说出门徒中已经有人出卖了他。犹大见卖主之事已经败露，遂提前离席去通风报信。不久，他领来一队士兵及祭司长和法利赛人。他们带着武器，打着灯笼和火把，冲进客西马尼园。犹大迫不及待地走在最前面，按照事先约定好的卖主暗号，抱住耶稣就要亲吻。此时的耶稣早已识破了犹大的诡计，他用深邃的目光逼视着犹大的眼睛，善与恶的较量在这目光的对峙中得以充分地体现。耶稣坚定、睿智的目光不仅展示出他崇高的精神世界，同时也象征着正义和光明。乔托在这幅作品中所运用的构图以及对人物的塑造和气氛的渲染，都拉近了观者与作品的距离，使人们目睹了这场善与恶的较量。乔托的成就很快使他成为佛罗伦萨人的骄傲。从他生活的时代起，画家们开始在自己的作品上留下姓名。从此，艺术史不仅是美术作品的历史，也是伟大艺术家的历史。

思考题

1. 收集有关乔托的资料，对"文艺复兴绘画之父"乔托做进一步了解。
2. 乔托在帕多瓦的阿累纳礼拜堂画了大量与耶稣有关的壁画，寻找关于这些壁画的资料并仔细研读，再阐述你如何看待乔托的作品。

第四章
啊，天堂之门

在哥特式美术向文艺复兴美术转变的过程中，吉贝尔蒂（Lorenzo Ghiberti，1378—1455）是一位关键性的人物。他多才多艺，精于金属加工，最终以雕刻家的身份确立了他的历史地位。他在一次著名竞赛中声名鹊起，那是为佛罗伦萨洗礼堂东西进口处设计青铜大门上的浮雕。当时一共有7位艺术家应邀参赛，包括奎尔查（Jacopo della Quercia，1371—1438）和布鲁内莱斯基这些已经有一定知名度的艺术家。竞赛的结果出人意料，年仅20出头的吉贝尔蒂成了优胜者。屈居第二的布氏自觉脸上无光，之后竟放弃了雕塑而改行从事建筑研究，最终也在这个领域里取得了骄人的成绩。获胜后的吉贝尔蒂曾经有这样一段表白："所有的专家以及那些和我一起参加竞赛的人都认为，胜利者的荣誉非我莫属。我的夺冠可谓是众望所归。"这充分显示了这位年轻人的自信心和荣誉感，也体现了文艺复兴时期对人的智慧和才能予以肯定的时代精神。

这次使吉贝尔蒂成名的竞赛实际上是一次命题创作，参赛者们被要求采用同样的题材——"以撒的献祭"，以及同样的表现形式——以哥特式建筑上常见的一种四叶式装饰柱子为框架。竞赛在形象方面也做了严格的规定，如画面上必须出现亚伯拉罕、以撒、救命天使、两位仆人、一头赎罪羊和一头毛驴等形象。以撒的献祭是《圣经·旧约》里的一个故事：为了响应天父的号召，亚伯拉罕决定杀死自己的独生子以撒来献祭神灵。在他举刀欲落的关键时刻，天父相信了他的忠诚并派出天使及时制止了悲剧的发生。后来的历史学家认为，当时这一题材的选择是有其深刻的历史原因的。1400年，佛罗伦萨正遭受米兰军队的围攻，形势一度十分危急。在危难之际，米兰军队中突然开始流行黑死病，这是当时最可怕的一种瘟疫，连军队的统帅米兰大公姜加莱亚索也未能幸免，米兰只好退兵。佛罗伦萨从而得救，她的人民更加相信这是主持正义的天父在拯救他们于危难之中。以"以撒的献祭"作为洗礼堂青铜大门上浮雕的竞赛主题，在很大程度上表现了当时的佛罗伦萨人在劫后余生中对天父的坚定信念和无限感激之情。

当年虽然有 7 位艺术家参与了这场著名的角逐，但只有吉贝尔蒂和布鲁内莱斯基的作品被完整地保留下来。将他们的作品做一番对比，吉贝尔蒂当年获胜的原因也许就一目了然了。在布鲁内莱斯基的浮雕（图 4-1）中蕴涵着一种强烈的动势——亚伯拉罕前倾的身体、持刀欲砍的架势以及天使伸手阻拦的动作等，颇具艺术感染力；缺点在于画面构图略拥挤，各个部位的人物及动物没有能很好地协调到一个统一的空间中来。吉贝尔蒂的浮雕则以优美、流畅和光洁取代了布鲁内莱斯基所强调的力度和动感。吉贝尔蒂在创作中尽量减弱这一题材的悲剧性气氛，而是赋予它一种神圣的庄严感；亚伯拉罕举刀的动作并不十分凶悍，他似乎还在思考和等待，其动态更像是古典戏剧中人物的一种亮相；而裸体的以撒则结构准确，姿态优雅，暗含古代艺术精神之端倪（图 4-2、4-3）。也许正是吉贝尔蒂艺术中的古典精神打动了评委的心，而那些评委中的绝大多数都是崇尚古代艺术的人文主义者。

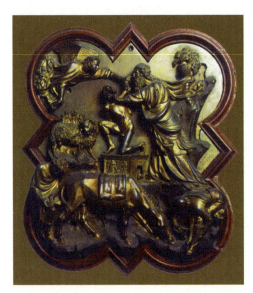

图 4-1　布鲁内莱斯基，《以撒的献祭》，1401—1402 年，53 厘米×43 厘米，青铜浮雕，意大利佛罗伦萨警监府博物馆

1425—1453 年间，吉贝尔蒂又为洗礼堂的第三扇青铜大门进行浮雕设计，这件作品耗费了他近 28 年的时间才得以完成。这一次，吉贝尔蒂不再是一个模仿前辈的中世纪式的工匠，而是一位展示其新技巧及独特个性的艺术家。他还大胆地将自己的头像（图 4-4）刻在了大门中央的位置上，并在旁边留下了传记式的铭文："吉贝尔蒂家族的洛伦佐·奇奥内以精湛的技艺创作而成。"雕塑

 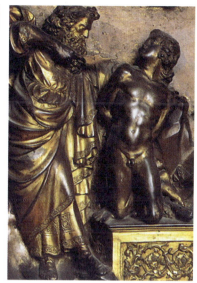

图 4-2　吉贝尔蒂,《以撒的祭献》, 1401—1402 年, 45 厘米 × 40 厘米, 铜门浮雕, 意大利佛罗伦萨国立巴哲罗美术馆

图 4-3　吉贝尔蒂,《以撒的祭献》(局部)

家在设计这扇大门时似乎有了更大的权力,可以完全按照自己的意愿行事。他力图摆脱哥特风格的样式,去掉了作为装饰的边框纹样,将大门分割成 10 个方块而不是传统的 28 块(图 4-5)。大门上浮雕的题材虽然依旧来自《圣经》里的故事,但他那些情节复杂的故事通过精心构图和生动刻画,转化成了清晰明了的图像,并赋予它们古典艺术的精神和品质,这与艺术家进步的人文主义艺术观是分不开的。在《人的创造》(图 4-6)中,吉贝尔蒂将几组情节融于一个画面之中:"创造亚当"在左下角,"创造夏娃"在中间,"诱惑"在左中部,"逐出伊甸园"则在右下角,表现了艺术家卓越的构图能力。在这里值得一提的是他对女性裸体的刻画:夏

图 4-4　吉贝尔蒂,铜门上的自雕像

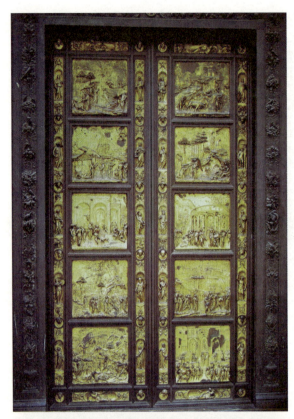

图 4-5 吉贝尔蒂,佛罗伦萨洗礼堂青铜浮雕大门,1425—1453 年

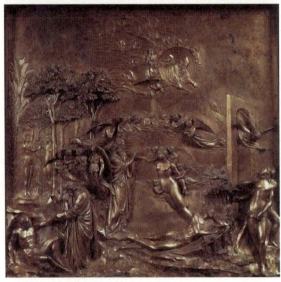

图 4-6 吉贝尔蒂,《人的创造》,79.5 厘米×79.5 厘米,铜门浮雕

娃体态丰满、温柔高雅,在光线的照射下,整个身体如同丝绸般光洁柔润,这是文艺复兴美术中最早表现人体美的作品之一。在青铜大门的浮雕中,最引人注目的作品还有《雅各与以扫》(图4-7)。据《圣经》记载,雅各与以扫是以撒和利百加的孪生子,这两个兄弟之间发生了许多恩怨故事。在表现这一主题时艺术家采用了与《人的创造》同样的表现手法,将几组情节统一于同一个空间之内:左侧前景处的3位女性是利百加的女仆,她们正在屋外等候着女主人的分娩,这一情节预示着雅各和以扫这对孪生兄弟的降生。在这里,无论是女仆的体态还是她们的衣褶,都具有一种古代女神的

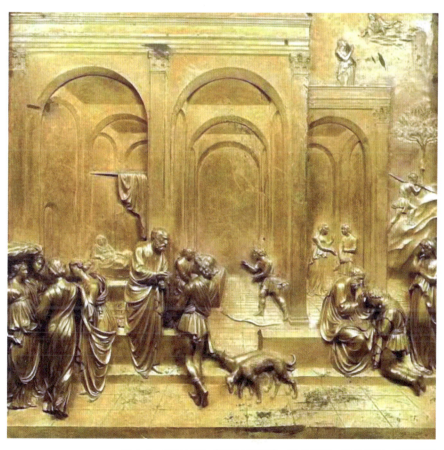

图4-7　吉贝尔蒂,《雅各与以扫》,79.5厘米×79.5厘米,铜门浮雕

图 4-8 吉贝尔蒂,《雅各与以扫》(局部)

韵致,表现了艺术家对古典艺术的深入研究和理解(图 4-8)。画面中央的情节是以撒打发以扫去打猎,好为自己做美味佳肴,并许诺在死前祝福他。画面最右边表现的是雅各披着羊皮假扮成他的兄弟以扫,骗取了双目失明的父亲的临终祝福;站在一旁的女子正是对雅各百般宠爱的利百加,她或许就是这一阴谋的策划者。整个浮雕中的背景是一组古罗马风格的拱廊,这种以古典建筑为背景的构图在许多同时代的绘画作品中也有大量表现,这正是文艺复兴时期的艺术家向往和崇拜古典艺术的一种反映。吉贝尔蒂深谙浮雕的特点和魅力,通过由深至浅的过渡和透视原理的运用,成功地创造出一种如真似幻的视觉效果,让站在它面前的观者有种向前再走几步就会进入画面的

错觉，难怪整个作品完成之后便引起了佛罗伦萨全城的轰动，人们争先恐后前往观看，以求一睹风采。米开朗基罗在看过大门的浮雕后也予之以高度的评价，他无比激动地说："它们是如此完美，就是作为天堂之门也当之无愧啊！"

思考题

1. 通过网络或者图书馆，收集《天堂之门》详细的图像资料，认真研读后对吉贝尔蒂其人及其艺术进行评价。
2. 阅读和了解《天堂之门》中相关的宗教故事。

第五章 营造空间

绘画中的透视法是由早期文艺复兴时期的画家们发明创造的，它使得在平面上再现三维空间和立体人物成为可能；也就是说，基于这种法则表现出来的物像看上去更像"真"的，而这种对三维空间的征服以及逼真效果的营造，是在中世纪绘画乃至古希腊、古罗马的绘画中从未有过的。在日常生活中，人们对物体近

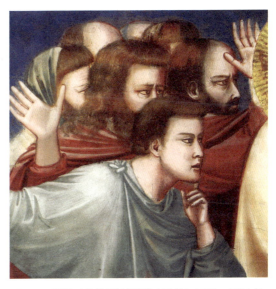

图 5-1　乔托，《拉扎罗的复活》（局部），1303—1314 年，意大利帕多瓦阿累纳礼拜堂

大远小的原理习以为常，但如何将这一原理转化成一种绘画法则却不是一件容易的事情，透视法的产生经历了一个复杂而有趣的过程。从乔托和杜乔的绘画来看，这两位意大利文艺复兴的先驱显然还没有在真正意义上掌握透视法：乔托更多地还是通过人物前后叠加的方法来表现空间的深度（图5-1）；而杜乔虽然已经能局部地绘制出透视正确的物体，尤其是建筑，但他还不能把它们统一到一个空间中来，他的《基督进入耶路撒冷》就很能说明问题（图3-3）——绘画中作为背景的建筑和前景中的围墙及门框，单个来看都还基本符合透视法则，但如果把整个画面作为一个统一的空间来加以观察，就不难发现视觉上的混乱。在同一作品中出现这种多视点的情况在文艺复兴早期非常普遍（图5-2），它也说明了一个问题：当时的画家们对征服空间的意愿已经十分强烈，都在做着不懈的努力，只是尚未找到一种完满而又有效的方法罢了，而杜乔的作品所包含的诸多实验性因素也多少说明他快要摸到透视法则的门槛了。事实上，研究透视法、力图创造出

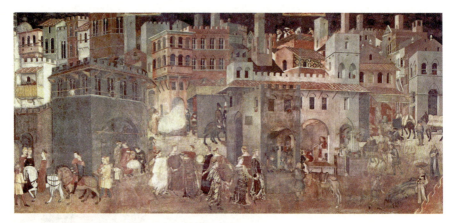

图 5-2 安姆布罗吉奥·洛沦采蒂,《好政府的寓意》(局部),1338—1339 年,湿壁画,意大利锡耶纳市政大厅

一种画面逼真的效果,或一如古希腊人所说的那种幻觉效果已经成为文艺复兴美术最重要的内容之一。也正是因为这样一种科学精神和理性结构在绘画中的渗入,使得有些艺术史家认为文艺复兴时期的美术不再是简单的艺术活动,而是一种科学活动了。

有史料记载说,正是意大利的建筑师布鲁内莱斯基画出了第一幅透视正确的绘画作品,也就是说是他发明了透视法。对这位建筑师的功绩,英国著名的艺术史家贡布里希在他的著作《阿佩莱斯的遗产》中做了这样的猜测:"一位建筑师是如何发现并排除这种形体不准的轮廓线的方法的呢?也许是因为与画家不同的习惯、不同的观察角度,使建筑师注意到了这个问题。画家习惯于考察'看上去像什么',而建筑师遇到的问题常常是在某个角度能看到什么。也许正是对这个问题的回答,使得布鲁内莱斯基能够解决画家们感到棘手的问题。"当然布鲁内莱斯基之所以能够最终"解决画家们感到棘手的问题",不仅仅是以其建筑师的身份,而更是以画家的身份。对一个建筑师来说,他最关心的应该是建筑的材料、结构和尺寸等,他的作品如教堂和宫殿本身就具备了三维的特性。建筑师本身的工作尚未使布鲁内莱斯基涉及"画家们感到棘手的问题",只有在想把建筑表现在二维平面的时

候,他才会遇到与同时代的画家们一样苦恼的事情。要想在平面上表现出一个透视正确的空间,建筑无疑是最理想的对象;在描绘建筑方面,布鲁内莱斯基要比一般的画家更为得心应手,因为他对建筑的内部及外部结构均了如指掌(图5-3、5-4)。当时一位锡耶纳画家所画的一幅街景素描就非常清晰地表明了透视法原理:只要在画面上确定一个点,再将所画各个物体的平行线和平面都聚集到这个点上,即所谓的消失点,那么就可以在平面上创造出远近和深度的幻觉了。

布鲁内莱斯基的发明其实是为画家们解决空间问题提供了一种方法和途径,它的确引起了与同时代以及后来许多画家们的极大兴趣,马萨乔(Masaccio,1401—1428)和保罗·乌切洛(Paolo Uccello,1397—1475)就是其中的两位。马萨乔是第一位将透视法完整地运用到绘画中的画家,他在佛罗伦萨圣玛利亚·诺韦拉教堂创作的壁画《圣三位一体》(图5-5)是科学的透视法在绘画中得以实际运用的最早范例之一。据说画中的建筑背景——壁龛是由布鲁内莱斯基设计的,画家把它描绘得如此精确以至可以像真的建筑一样测量出其深度来。在作画过程中,马萨乔曾反复地考察观者的

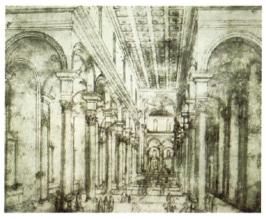

图5-3 布鲁内莱斯基设计的圣灵大教堂成为文艺复兴建筑的典范,图为设计手稿

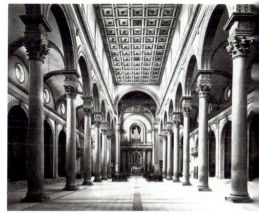

图5-4 布鲁内莱斯基设计的圣灵大教堂实景

视线和作品的位置,使进入教堂的人们能立刻产生一种幻觉——画中的人物如同真人一般毕现眼前,而后面的壁龛也因为对空间逼真的表现使观者有了一种几欲走进的感觉。乌切洛对透视法的研究更是到了痴迷的程度,他经常通宵达旦地研究透视法在绘画中的应用问题,不厌其烦地观察物体在与观者的视线呈不同角度时所呈现的各种状态,逐个测量透视的缩短线条并认真地记录下来。《圣罗马诺之战》(图5-6)是乌切洛的代表作品之一,创作于1450年。它初始完成时是一幅长卷式的画作,用来装饰美第奇家族的宫殿;后来此画被拆成三段,书中作为插图的这一段现藏于佛罗伦萨的乌菲齐美术馆。从作品的画面效果来看,画家

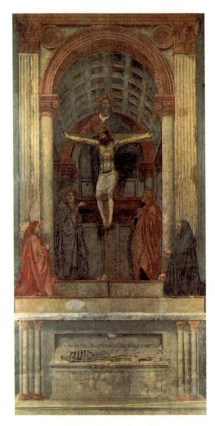

图5-5 马萨乔,《圣三位一体》,1425—1427年,667厘米×317厘米,意大利佛罗伦萨圣玛利亚·诺韦拉教堂

创造此画的主要兴趣似乎并不在于对这场战争历史意义的表现,而是试图通过复杂的战争场面来探索透视原理。在这幅作品中,无论是远景和近景的透视距离,还是倒地的士兵、战马及兵器的透视缩短形象,无不体现出画家对透视法孜孜以求的探究。他的另一幅作品《夜猎》(图5-7)也很好地运用了透视原理——画中的人、马和猎犬,乃至人们的视线都汇集到同一个视点,在突显了速度和空间的同时,成功地表现了文艺复兴时期的贵族们狩猎时的那种既紧张又欢快的宏大场面。

活跃于15世纪的佛罗伦萨画家皮耶罗·德拉·佛兰契斯卡(Piero della

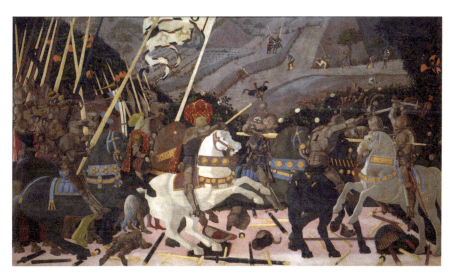

图 5-6　保罗·乌切洛,《圣罗马诺之战》,1450 年,183 厘米×319 厘米,湿壁画,意大利佛罗伦萨乌菲齐美术馆

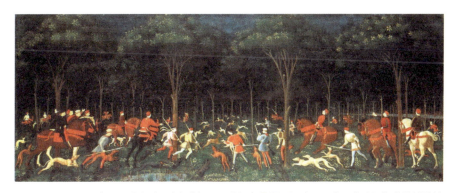

图 5-7　保罗·乌切洛,《夜猎》,15 世纪中后期,湿壁画,英国牛津阿斯莫林博物馆

Francesca,1420—1492)对透视法的传播做出了重要的贡献。佛兰契斯卡不仅是一位杰出的画家,也是一位出色的数学家。他以毕生的精力来研究透视学,终于在去世前完成了第一篇系统的绘画透视学论文。佛兰契斯卡的绘画作品同样也体现出对透视法的深刻理解和熟练运用,他准确而又清晰的数学头脑使得其绘画作品具有一种独特的面貌,即建筑结构式的构图。他的《示巴女

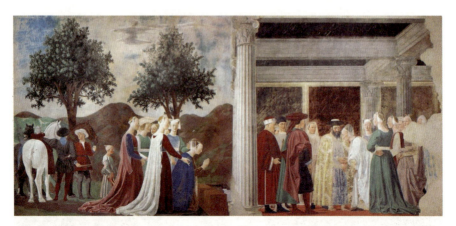

图 5-8　皮耶罗·德拉·弗朗契斯卡,《示巴女王的故事》,1445—1460 年,360 厘米 × 750 厘米,湿壁画,美国旧金山亚累佐博物馆

王的故事》(图 5-8)便是其中一例。示巴女王的故事来源于中世纪的一本基督教著作《金色的传说》:具有未卜先知天赋的示巴女王在觐见所罗门王的途中发现了一根木头,她相信这根木头将来会被制成用来钉死耶稣的十字架,于是跪下膜拜并将此事告诉了所罗门王。佛兰契斯卡巧妙地利用透视原理将这两个不同的情节置于一个画面之中,处于中央的那根古典风格的立柱正好将画面一分为二,形成室内和户外两个不同的场景,同时它也是画面透视视点之所在,这也是所谓的佛兰契斯卡式的建筑结构构图的典型特征。这种构图也出现在他的另两幅代表作品《海伦娜王后的故事》和《鞭笞基督》(图 5-9、5-10)中。在《示巴女王的故事》中,画面的左半部分表现的是示巴女王及其随从发现木头并跪下膜拜的情景。如果说佛兰契斯卡在描绘人物透视方面还有待完善的话,那么画中的那匹白马则是透视原理被运用得最好的图像例证之一了。画面的右半部分描绘的是故事的另一个情节——所罗门王正在接见示巴女王和她的随从。所罗门王身着镶嵌着金线的织锦长袍,显得雍容华贵。他脸色凝重又满怀关爱地接受着女王及随从的叩见。画家对画面左侧几位廷臣们的刻画极为传神,尤其是那位身穿大红长袍侧身站立的家伙,他双目圆睁,神色紧张地看着这一神圣的场面。他的那股认真劲儿甚至引起

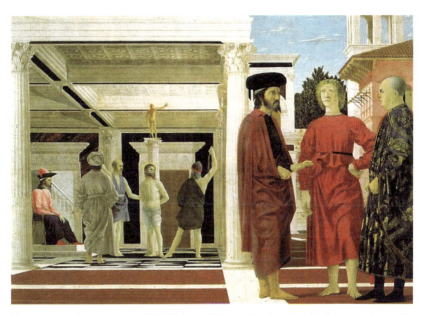

图 5-9 皮耶罗·德拉·弗朗契斯卡,《鞭笞基督》,约 1445 年或 1456—1457 年,湿壁画,意大利乌尔宾诺公爵马尔凯博物馆

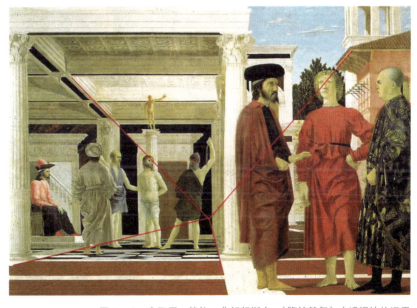

图 5-10 皮耶罗·德拉·弗朗契斯卡,《鞭笞基督》中透视法的运用

图 5-11　彼得罗·佩鲁基诺,《基督将天国的钥匙交给圣彼得》,1481—1482 年,335 厘米 × 550 厘米,湿壁画,梵蒂冈博物馆

了站在旁边同僚的侧目关注。更为有趣的是,在这幅作品中,示巴女王和她的随从们的排列顺序和姿势与她们在画面左半部分呈现的基本相似,只是朝向刚好相反。据说佛兰契斯卡在作画过程中经常把草图颠来倒去地反复使用,这幅作品就是一个例证。在此值得一提的是,作为背景的建筑具有极强的透视感,这使得故事的情节能够在一个可信的空间中充分地展开。

到了 15 世纪末和 16 世纪初,透视法已经成为一种基本的技能,广泛地为所有的画家所掌握;也就是说,画家们再也不会为在平面上表现三维空间这一问题而束手无策了。生活在这一时代的佛罗伦萨画家彼得罗·佩鲁基诺(Pietro Perugino,1448—1523)在他的巨幅作品《基督将天国的钥匙交给圣彼得》(图 5-11)中,运用透视法绘制了一个精确而又宏大的城市广场空间,其间的人物也是严格按照近大远小的透视原理绘制。佩鲁基诺的这种处理无疑在很大程度上增加了画面的可信度和真实感,使观赏者产生一种幻觉,仿佛这一天才的构想不是来自画家的想象,而是对当时城市生活场景的一次真实写照。另一位同时代的画家安德理·曼特尼亚(Andrea Mantegna,1431—1506)在人体透视方面所做的成功探索使他名垂画史。曼

 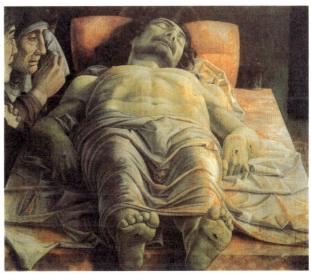

图 5-12　曼特尼亚,《圣塞巴斯蒂安》,约 1460 年,68 厘米×30 厘米,木版画,奥地利维也纳艺术史博物馆

图 5-13　曼特尼亚,《哀悼基督》,1501 年,81 厘米×68 厘米,木版画,意大利米兰布里拉画廊

特尼亚出生在意大利北部城市维琴察附近的一个小镇里,后来到帕多瓦城学艺,当时这座城市里的人文主义思想十分流行。在这样的氛围中,画家对古典文化产生了浓厚兴趣,他的作品中就有不少是以古典建筑作为背景的。如在《圣雅各前往受刑》《圣塞巴斯蒂安》(图 5-12)和《为基督施割礼》等作品中,画家对古典建筑的认真研究和精心描绘可以说已经达到了出神入化的境界。当然,曼特尼亚能够取得这样的成就应该感谢那些来自佛罗伦萨的画家们,是他们最先将有关透视原理的知识传授给了他。创作于 1501 年的《哀悼基督》(图 5-13)无疑是曼特尼亚最具代表性的作品。这幅作品尺幅不大,画面处理也较为简洁,但它却具有如此动人心魄的力量。同样的题材在当时有不少画家也表现过,他们抑或描绘基督在十字架上受刑的苦难场景,抑或表现基督横卧在圣母膝上的嶙峋躯干。而曼特尼亚却匠心独运,以一个非同寻常的视角和构图将基督的尸体赤裸裸地陈列在观者的面前,如果没有丰富的解剖学知识和对透视原理的深刻理解及熟练掌握,是很难实现这

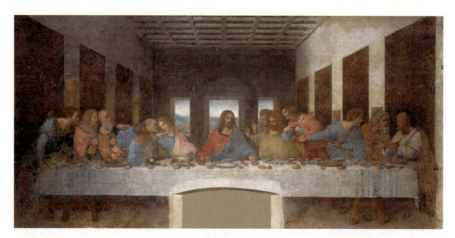

图 5-14　达·芬奇,《最后的晚餐》, 1498 年, 469 厘米×880 厘米, 米兰圣母玛利亚修道院

一构想的。或许, 画家之所以这样表现正是出于一种炫耀的心理: 请看, 我用这种透视感极强的角度来表现人物的形体产生了多么奇妙的效果啊! 基督仿佛不是躺在画中, 而是真实地安卧在人们眼前。的确, 这种特殊的视角拉近了观者与作品的距离, 产生了强烈而少有的视觉震撼。观者在这里面对的不是一个情节或场景, 而是直接面对死亡。正因为如此, 作品的悲剧情结也就油然而生, 而且这种悲剧因素不仅体现于正在一旁哭泣的圣母和圣约翰的脸上, 同样也体现于基督的脸上。从那紧锁的眉头和闭合的双眼来看, 他所了结的仅仅是肉体上的痛苦, 而精神上的痛苦则远未结束。

作为"文艺复兴三杰"之一的达·芬奇也是在创作中运用透视原理来突出绘画主题的高手。他为米兰圣玛利亚·德·格拉契修道院的食堂所绘制的壁画《最后的晚餐》, 充分地体现了他在这方面的才能。《最后的晚餐》这个故事取材于《圣经》。在逾越节的宴席上, 耶稣与他的十二个门徒共进晚餐。席间, 耶稣冷静地说他们中有人出卖了他, 此后不久, 犹大就引人来捉拿耶稣, 并将他钉在了十字架上。"最后的晚餐"也就成了西方绘画中常见的宗教画主题, 有许多画家画过, 但至今还没有谁能超越达·芬奇。在这幅作品中, 耶稣无疑是一位中心人物, 达·芬奇理所当然地将其置于餐桌的正中央,

使他的头颅成为画中透视的灭点所在，这种处理自然而然地就会产生一种视觉指向，从而也使耶稣的中心地位得以更加明确。为了进一步做到这一点，画家还采取了一些其他手段，如借助耶稣身后透光的窗户来清晰地映衬出其头像轮廓；又如，在他的笔下，耶稣左右两侧的门徒们尽管神情和姿态各不相同，但他们的视线和动作却都指向耶稣。更为值得关注的是，画中建筑的透视角度是实际建筑——食堂空间透视的自然延伸（图5-14），这样，耶稣和他的门徒就处于真假两个空间的临界点，这种特殊的画面处理极易产生幻觉效果，使观者觉得只要往前走几步就可以加入他们的行列。

当然，透视法作为一种实用技术或知识体系，在很大程度上帮助文艺复兴时期的画家们解决了许多问题，使得写实风格的绘画有了长足的发展。但任何一种进步都可能是一把双刃剑。达·芬奇在《最后的晚餐》中将所有的人物都置于面朝观众的一边的天才构想，或许正是源于他发现了透视法在绘画创作中同样存在缺陷这一事实。按照生活的常理，在这样一个狭长空间里，用于圣餐的餐桌应该是竖着排放而非横着，耶稣以他的身份和地位应该坐在桌子的顶端，而门徒则应该分坐在两侧。问题是，如果以这样的结构来设计画面，近大远小的透视法则就会使耶稣深陷于画面之中，而过于细小的形象会影响人物的表现力和感染力，那样耶稣在画面中的作用也就显得无足轻重了。这一所谓符合常理的设计自然就会损害画理的凸现，而达·芬奇有违常理的构想却在真正意义上体现出了绘画的无限魅力，或许这才是这位伟大的画家的过人之处。

思考题

1. 简述透视法在文艺复兴时期是如何发展起来并被画家所成熟运用的。
2. "最后的晚餐"是西方绘画中的经典题材，请找出5件以上该主题作品并进行比较。

第六章 蛋彩画——一种流行的技法

第六章 | 蛋彩画——一种流行的技法

　　一般来说，艺术家在创作中使用的每一种材料都有自身的特性，而每一位优秀的艺术家都应该对自己使用的材料的优点和局限性了如指掌，这也是作品得以顺利完成并达到设计效果的必要前提之一。事实上，一件作品的创作过程——从最初的设想到最后的完成都受到材料特性的制约，而文艺复兴时期的艺术家都是技艺高超的工匠，他们对在创作中所运用的各种材料的特性可以说是十分了解，并能在创作中运用自如，这很大程度上受益于他们早期的训练。他们的老师常常要求他们把艺术造型和材料特性结合起来加以考虑。可以毫不夸张地说，那时候的艺术家在创作湿壁画、架上绘画或雕刻时，对材料的考虑不会少于对造型和主题的思考。当时的学徒年限一般为 8 年，之所以要这么长的时间是因为要学的东西很多，而且有些必须从最基本的学起，比如了解各种材料的性能并学会制作和使用它们。艺术家工作的主要内容之一就是把一些简单的材料复合在一起来进行不断地试验，以期获得新的发现。由于当时的人们缺乏基本的化学知识，所以他们的工作又常常带有一定的试验性质，失误乃至失败也就在所难免，即便在当时最优秀的绘画和雕刻作品中，也不难发现一些"败笔"的痕迹。在文艺复兴时期，当一个艺术家开始设计一件绘画或雕刻时，长期积累的经验告诉他各种造型必须符合材料的特性。雕刻家知道用大理石做成的手臂所能伸长的最大限度，否则便会断裂；画家们也知道湿壁画中的成组人物必须精心排列，以便被有序地绘制。可以这样说，一件艺术作品的成功与否在很大程度上取决于艺术家对所用材料的了解程度。

　　蛋彩画是文艺复兴时期最主要的画种之一，15、16 世纪的欧洲画家几乎都从事过这一画种的绘制。通过大量对存世蛋彩画的科学研究，人们对这些表面精致而又坚固的艺术品的创作过程和技法有了比较清晰的了解，其艰难和费时程度是令人难以想象的。现在就来看一看这一套复杂的工作程序。

　　画家在接到一项委托以后，首先要做的就是根据客户要求的尺寸来制作

绘画用的板子。一般情况下，画家很少自己动手来制作这些板子，他们常常把这项需要技术和经验的工作交给木匠去完成。做一个画板及配套的画框的价格往往很贵，有时木工的费用要超过画家的费用，这一点对现代人来说真是难以置信。做画板的木料都必须经过干燥工序，白杨因其物理特性比较稳定而成为首选木料。木匠用铁钉和粘胶把选好的板材拼合在一起并在画板的背面加上木条使之更加牢固，用奶酪、石灰和动物脂肪做成的粘胶不但制作简便且有很强的黏着力，用它黏合的木板很少开裂。画板做完后，木匠就着手加工画框和其他一些装饰，如外框上的雕花，通常是尺寸愈大，装饰愈繁复，价格也就愈贵。那些形状各异、饰纹异趣和尺寸大小不一的画框，在某种程度上也体现出文艺复兴时期人们的审美意趣。

当配好外框的画板送到画家的工作室后，画家会对它进行一些必要的处理，这是一项需要时间和耐心的工作。当然，这些前期准备性的工作多半由徒弟或助手在师傅的严格指导下完成。画板表面必须非常光洁，要做到这一点就得花很大的气力用砂纸打磨。如果画板表面有木头的节疤眼，还得用木屑调上粘胶进行填充；如果发现有钉头外露，还得用稀薄的锡箔封住以免铁钉生锈从而损坏之后的画面。接下来就是用鬃刷将画板表面涂上一层薄薄的胶水，待干燥后再涂上两到三遍稍稠的胶水。刷胶的目的在于将木板封住，形成一个平滑稳固的表面，为下一道工序打下基础。画家们常常还将亚麻布，有时甚至是漂亮的台布撕碎后用胶水裱衬在木板上，这样在木板与最后的画面之间又增加了一道保护层。这些步骤是不可缺少的，因为木板上有气孔而并不稳定，木板会随着温度和湿度的变化而伸缩。如果直接用颜料在未做处理的木板上作画，时间一长画面就会出现裂纹而颜料也易剥落，胶水和麻布起着一道保护屏障的作用，使颜料不受木板伸缩的影响，同时也避免木板中的潮气渗入画面中。当然，即便做了这样的处理，裂纹和剥落也还是在所难免，如在迪克里·鲍茨（Dieric Bouts，1415—1475）的《圣母子》（图6-1）中的裂纹便是较为常见的。从审美的角度来看，它也增加了绘画的空间感并

第六章 | 蛋彩画——一种流行的技法　　51

图6-1　迪克里·鲍茨，《圣母子》，1460年，木版画，意大利威尼斯卡累尔博物馆

使之变得丰富起来。接下来的工序是上石膏胶——一种类似熟石膏的玩意儿，它是用白灰粉与胶水调制而成的一种水溶性的涂料。把这种较厚重的糊状涂料在木板表面刷上几遍，待干透后再用砂纸打磨平滑使之光洁如镜，之后再用刷子把调得稍稀的石膏胶抹在画板上重复七至八遍，完成后将画板拿到户外去照晒。最后，学徒们还需用一种金属的刮铲在干燥后的石膏胶表面反复地刮磨使之润泽光亮。由此看来，制作这样一块画板是多么艰难费时，而当时的学徒们正是通过这种方式来帮助师傅，并学到有关的材料知识和制作本领，除此以外再没有更好的办法来获取这些感性知识。

现在终于轮到动笔作画了，这也是一个非常复杂的过程。首先是打底稿，这项工作通常由师傅亲自操作，因为他是被委托人，有责任拿出设计稿来。

他先用自制的碳笔勾勒出设计画面，然后再加上中间色调和暗部使图像具有立体感。他会用一种动物的皮毛擦去画错或不太满意的部分，经过不断调整、补充和修正，素描画面就愈来愈清晰了。这一过程带有一定的灵活性和试验性。有关资料表明，早期文艺复兴时期的艺术家——大约到1450年为止——似乎很少在纸上画设计性的素描；作品的构图一般都直接画在画板上。这种方法一直持续到15世纪下半叶才被逐渐舍弃，因为在文艺复兴后期的绘画中，越来越戏剧性的叙事场面、复杂错综的透视结构、按比例缩小的人物，以及描绘详尽的风景已不允许画家在画板上径直做这种试验了。取而代之的是画家先在纸上画出素描稿，然后再放样到画板或画布上去，如拉斐尔的《雅典学院》（图6-2）等。画家一旦对自己的设计感到满意后，就用动物皮毛将木板上的炭笔痕迹擦到几乎看不见为止，因为炭粉会弄脏颜料；然后用类似中国毛笔的画笔将设计好的图像轮廓用墨水描摹一遍，最后的设计通常是以墨水勾勒的轮廓定型的。

至此，下一步的工作——贴金箔便可以开始了。文艺复兴时期的许多蛋彩画都要用金箔来或多或少点缀一下，用它来装饰圣者头上的光环或者衣着上的纹饰。尤其是在很早期的绘画中，金箔常用做人物的背景，在那时绘

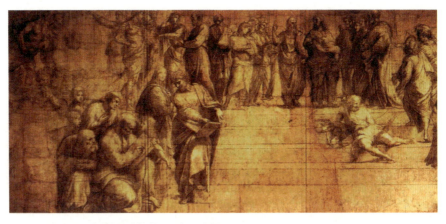

图6-2　拉斐尔，《雅典学院》草图局部，素描

画是一笔很大的花销，委托人经常要求画家用最好的蓝色和最昂贵的金箔来装饰作品。人们普遍认为，宗教绘画无论从精神还是从物质的角度来看，都应该是很珍贵的。贴金箔由专门从事这一营生的金工师傅来完成。画家在画面上将要贴金箔的部分用切口线刻画出来，金工师傅对画家的意图也十分清晰，他们的这种合作关系通常是比较固定的，长期的合作使他们之间形成一种默契。在丰富的实践中，金工师傅发现要使金箔的光色富有变化，被金箔所覆盖的石膏胶面部分就得稍做处理，使之毛糙。如在斯蒂芬·劳切那（Stefan Lochner，1400—1451）的《玫瑰圣母》（图6-3）中，圣母和圣婴头部光环里的许多装饰纹样都是由金工师傅完成的。

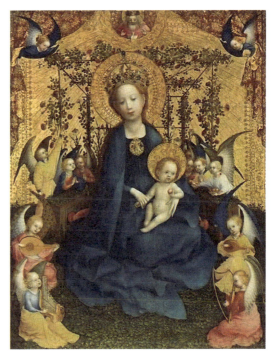

图6-3　斯蒂芬·劳切那，《玫瑰圣母》，1450年，50厘米×40厘米，蛋彩画，德国科隆沃尔拉夫·理查滋博物馆

　　金箔贴好后，画家就开始动手上色了。目前人们对文艺复兴时期绘画颜料的确切化学成分还不甚了解，但有一点是可以肯定的，即绝大多数架上绘画都是用鸡蛋与颜料调和后绘制而成的。鸡蛋廉价而容易获取，也便于贮存，将它与颜料调和后作画使用，画面不仅干燥快，还坚固耐久、不褪色。四五百年前绘制的蛋彩画，如果保存得当，会与新创作的作品一样光彩照人。

蛋彩画的外文拼写是 Tempera，其词源来自意大利语，有时译为"蛋清画"，也有不少书上音译为"坦培拉"。其实，"蛋清画"这种译法是不准确的，它对这一画种的实质存在着误解。国内较权威的《新英汉词典》中，Tempera 指用蛋白（或胶水）代油调和颜料的一种画法。"蛋清画"这一译法存在着两点错误：首先，所谓的蛋彩画主要使用的是鸡蛋里的蛋黄，而不是蛋白；其次，用蛋黄作为媒介来调和颜料的方法要早于用油，而且当油作为调色媒介被发明后，蛋彩画也就逐渐被淘汰了，所以并不存在"用蛋白代油调和颜料"的情况。

在实际操作中，画家将蛋黄与颜料调和，根据需要再加入适当的水，有时还会加少量醋以避免蛋黄变质并减少它的油脂。颜料的主要成分是矿物质、植物的提炼物以及加工过的精盐，各种矿物质、草莓、鲜花、昆虫、蔬菜、金属氧化物（如铜绿）等都常被用来制造颜料。这些东西画家常常只能从医生或药剂师那儿买到。在文艺复兴时期，医生和药剂师们也用这些东西来加工制造药剂和药膏。在有些城市，画家甚至没有独立的行会，他们常常归属于医药行会，这也多少说明这两个行业有着比较紧密的关系。

蛋彩画的实际绘制是件很艰难的工作，因为画板表面石膏的附吸性、颜料的黏滞性和极易干燥的特性不容许画家有大笔触快速作画的念头。材料的特征使画家对自己的创作形成了一种特殊的思维模式，精工细作几乎成了蛋彩画的标志。画家必须用很小的笔，依次在有限的范围内，谨小慎微地控制笔触和笔端颜料的分量。在构图上画家也必须煞费苦心，使画面中出现的每一个图像都轮廓清晰分明，不能忽视任何一个细微的局部。蛋彩画的上色方法有点类似中国的重彩工笔画的晕染，有时候几层不同颜色的敷设是为了合成另一种新的颜色。例如，一幅画中呈现的红色，可能是由多种不同的红色叠加黄色以及其他颜色敷设而成。画家用这种方法上色常使画面产生一种变幻莫测、丰富微妙的效果。那些涂在木板上作底的白石膏反射的光使整个色层都能泛出光彩，这种效果是其他画种所不具备的。

现在人们已经很难看到在真正意义上保存完好的文艺复兴时期的蛋彩画了，各种损坏的痕迹已经不能使作品完美地传达艺术家最初的创作意图。然而，有许多损坏却是出于保护目的而造成的。如有许多蛋彩画就是毁于过分频繁地使用上光油。一般来说，任何一种上光油都会使颜色受潮，甚至渗透到颜料里使之变脏，最终彻底改变画面的色彩。事实上，有许多作品中的圣母玛利亚的长袍原先都是天蓝色——一种圣洁的颜色，因为上光油的渗透使之变成了黑色。还有一种损坏来自过勤的清洁，因为许多作品都是设置在点满蜡烛的祭坛上，长时间的烟熏火燎，把作品弄得面目全非。令人遗憾的是，去除画面上的这些烛灰，需要用一种很粗糙的、类似砂纸的东西去擦磨，这对精工细作的蛋彩画无疑会造成严重的损坏。年复一年的擦磨使画面的许多颜色剥落，最明显的是人物的面部，原先的肌肤颜色已经消失殆尽，而下层作为底色的绿色却暴露在外；有时整个画面的色调全都变了样。

还有些损坏是由粗劣的修补造成的。直到21世纪初，所谓的修补就意味着重画。一幅作品只要有损坏或磨损的痕迹，就简单地用新的颜料去填补，经过修补的作品看上去的确很新，但作品原有的风貌和精神气质或许就因为这种"新"而不复存在了。有成千上万的作品都是用这种办法来修补的，而且越重要、越有名的作品受到这种得不偿失的修补的可能性也就越大。据最新资料表明，现在人们看到的达·芬奇的《最后的晚餐》整个作品的色调与原始的相比，已经大相径庭；而米开朗基罗的《最后的审判》的境况则更糟，不仅颜色被改，甚至还被后来的画家随心所欲地添上了许多原先并没有的东西。当然，也有为数可观的已损坏的作品未接受任何修补。事实上，一幅经历了四五百年时间侵蚀的绘画作品反而会因为一些破损更具真实感和历史感，也可能会产生某种特有的审美意趣，这种事例在中外美术史上是不胜枚举的。

在这里，一个让当时的画家殚精竭虑的作画过程只用了几页纸便讲完了，那些先辈大师们在当时的实践中绝对不会这么轻松、简单。有时候，一

张作品从接受委托到最后完成需要几年或更多的时间。文艺复兴时期的画家们正是靠着他们的毅力、耐心和敬业精神，加上自身伟大的艺术天赋，才使这些作品在数百年后依旧熠熠生辉、光彩照人。他们是以英雄般的耐心及毅力和神灵般的才华换取了艺术的永恒。

思考题

1. 简述西方艺术史上的几次绘画技术革新，以及这些革新对后世的艺术产生了什么影响。

2. 找出一件你认为技术或技法上有革新性的西方艺术作品，阐述自己的见解。

第七章 欢乐与忧郁

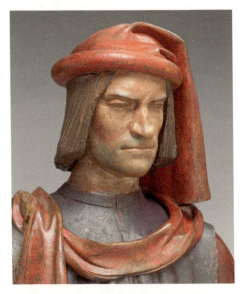

图 7-1 洛伦佐·德·美第奇雕像（局部）

从15世纪中叶至15世纪末，佛罗伦萨一直处于美第奇家族的统治之下。1478年，在一次未遂的政变中，这个家族中的一位铁腕人物躲过了阴谋者的暗杀而幸运地活了下来，成了佛罗伦萨这座城市的统治者，他就是洛伦佐·德·美第奇（图 7-1）。洛伦佐本人受过良好的教育，热爱古典文化，年轻的时候曾在其父亲仿照古代雅典的柏拉图学园而创办的学校中受过教育，在那里结识了许多人文主义学者。执政以后，洛伦佐一直推行奖励文艺的政策，他的周围汇集了许多哲学家、诗人和画家。与他同时代的一位历史学家曾赞扬他："洛伦佐在许多方面都有很高的造诣，他能用拉丁语谈话、会写诗、善弹琴，对诗歌、音乐、建筑、雕塑和绘画以及各种心与手的技艺都予以欣赏和支持。"这位历史学家还用优美的语言描述了当年洛伦佐与新柏拉图主义学者们进行学术研究时的情景："一座豪华的别墅（指美第奇宫殿）显现在天空前，它高耸于佛罗伦萨诸塔楼之上。别墅的花园环境优美，要是西塞罗还活着，他也会因此而对这里的居民感到羡慕。就在这样的环境中，洛伦佐由菲奇诺、朗迪诺和波利齐亚诺等陪伴着，他们滔滔不绝地谈论，并一再提到柏拉图哲学中的美丽幻景。时间就这样流逝……"

在洛伦佐周围有一位名叫桑德罗·波提切利的画家深受其赏识和青睐，这或许是因为波提切利作品中所呈现的那种美丽幻景与洛伦佐苦苦追求的理想之境非常吻合。波提切利出生在佛罗伦萨的一个皮革工匠之家，20岁才开始学画，他的老师是著名的修道士画家菲利普·利皮（Filippo Lippi,

1406—1469），代表作品有《圣母子与天使》（图 7-2）。如果将波提切利的作品和利皮的作品进行一番比较的话，就不难看出这位大器晚成的学生继承了老师在绘画中的线性风格特征，即利用人物躯体轮廓线条的变化以及飘逸的衣褶来表达人物的体积和动态。而事实上，波提切利在对线条灵活、准确的掌握和运用方面已经超过了他的老师，达到出神入化的境地。1477 年受洛伦佐的委托，波提切利为他新购置的别墅绘制了一幅题为《春》的镶板蛋彩画，这幅作品是根据波利齐亚诺用意大利文写成的诗歌《比武篇》而创作的。波利齐亚诺（Poliziano，1454—1494）是 15 世纪意大利的著名诗人，16 岁时因将荷马诗史《伊利亚特》译成拉丁文而备受洛伦佐的器重，被聘为家庭教师和秘书。他在《比武篇》中用优美的八韵句和流畅的语言，描绘了阳光明媚的春天、贵族打猎的场面和神话中维纳斯的王国及宫殿的情景，展示了一个充满自然和艺术之美的世界，同时也反映了当时的人文主义者对远离现实的田园生活的无限向往。

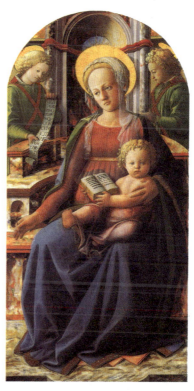

图 7-2　菲利普·利皮，《圣母子与天使》，1465 年，94 厘米×63 厘米，蛋彩画，意大利佛罗伦萨乌菲齐美术馆

作品《春》（图 7-3）所展现的是维纳斯花园中的一个华丽场景。画家以硕果累累的橘林为背景，橘林前那块鲜花盛开的草地上有一群衣着华贵、姿态优美的男神和女仙。他们或轻歌曼舞，或凝思驻足，或闲庭漫步，或追逐嬉戏，整个画面充满了一种优雅、高贵的气息。画面左边那位走在队伍最前面的是众神的使者墨丘利，他右手正举着一根魔杖在驱散冬日的阴霾，同时也报告着

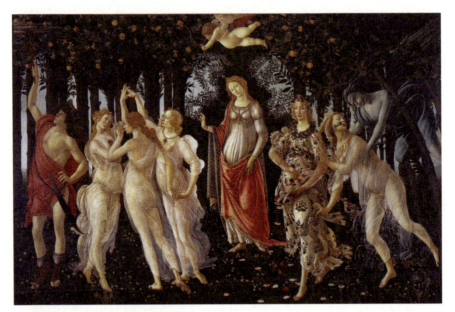

图 7-3　波提切利,《春》,1478 年,203 厘米×314 厘米,蛋彩画,意大利佛罗伦萨乌菲齐美术馆

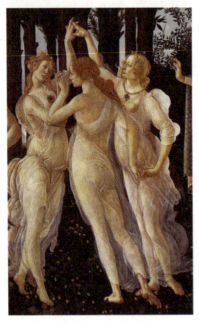

图 7-4　波提切利,《春》(局部)

春天的到来。紧跟其后的是"美惠三女神"(图 7-4),她们体态轻盈、身掩薄纱,正手挽手在翩翩起舞。其中,三女神中右边的那位象征着"华美",中间的象征着"贤淑",而左边的则象征着"欢悦"。为了更好地凸显女神们袅娜多姿的身躯,画家有意识地将她们置于一片垂直挺拔的橘树林前。通过这种曲直刚柔的对比,三位女神也就显得更加妩媚娇人。在这里,波提切利天才的用线能力也得以充分地显现,他用流畅多变的线条勾勒出了女神身上薄如蝉翼的丝绸披挂,令人仿佛可以感觉到它们在飘

图 7-5 波提切利,《春》(局部)

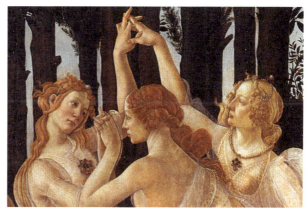

图 7-6 波提切利,《春》(局部)

动。这幅作品的右边画的分别是花神、春神和风神,他们是自然季节变换的象征。花神头戴花冠、衣着艳丽,正在把缀满衣裳的鲜花撒向大地;春神则口衔花枝,惊慌中回首顾盼紧追其后的风神。花神和春神带给人们的自然是风和日丽、万紫千红的春天,而风神驱赶或追逐着春神又暗示着春光易逝、好景不长的感叹。在画面中央的是美神维纳斯(图 7-5),从神情和姿态来看,她似乎并未被眼前春的气息所感染,而是沉浸在一种淡淡的忧郁之中,这或许正是画家想在画中表达的一种更为深刻的主题。其实,这种淡淡的忧郁不只体现在维纳斯身上,同样也从翩翩起舞的三女神的眼中流露出来(图 7-6)。注意到这一点,也就不难发现这幅旨在表现春天的画面中还弥漫着一种轻愁和哀怨。其实,这种伤感情调流行于当时的贵族文化中,洛伦佐在一首诗中也表现出这种情调,他写道:

青春虽然欢乐,
却并不长久;
让我们尽情歌舞吧,

莫问明天是否吉祥!
——《亚丽安德妮咏》

这幅作品中还值得一提的是众神脚下那片草地上盛开的鲜花,其品种有近一百种之多。它们并非来自画家的想象,而是来自美第奇家族别墅的花园,据说画中的每一朵花几乎都可以在那儿找到实物原形,从这一点可以看出画家对自然的观察是多么仔细入微。

《维纳斯的诞生》(图7-7)是波提切利的另一幅代表作品。它作于1485年,最初也是为装饰洛伦佐的别墅而作。这幅作品的主题同样也来自波利齐亚诺的长诗《吉奥司特娜》。画家受诗人的启迪,描绘了维纳斯在爱琴海中诞生的情景:一只巨大的贝壳徐徐地打开,美神现身而出;风神将她吹拂到岸边,春神也急忙赶来为裸体的维纳斯披上饰有星星图案的锦织大氅(图7-8)。纷飞的花朵和层层的浪花不仅增强了画面的装饰效果,同时

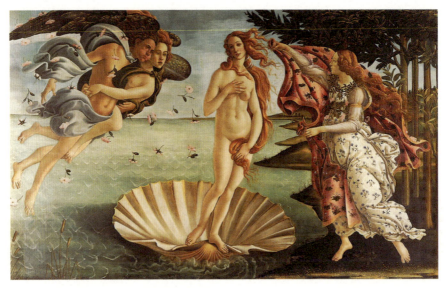

图7-7 波提切利,《维纳斯的诞生》,1484年,172.5厘米×278.5厘米,蛋彩画,意大利佛罗伦萨乌菲齐美术馆

也赋予画面一种诗的意境。维纳斯站立在象征其诞生之源的贝壳上，体态显得娇柔无力，面容和眼神无不流露出忧郁的神情（图7-9），似乎还未从中世纪禁欲的阴影中完全挣脱出来。她右手抚胸，左手拨发，仿佛在突然面对一个新世界时有些无所适从。但不管怎么样，波提切利笔下的维纳斯毕竟是文艺复兴时期所诞生的第一个具有古典精神的裸体美神！

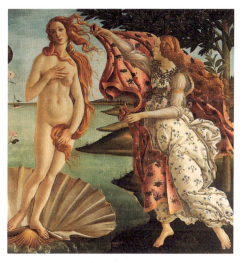

图 7-8 波提切利，《维纳斯的诞生》（局部）

波提切利喜爱文学，崇尚古典文化，古代异教中的诸神自然成为其作品描绘的主要对象。他的《维纳斯和马尔斯》（图7-10）同样也取材于古代异教神话。马尔斯是神话中的战神，他与美神维纳斯相爱并生下了小爱神厄洛斯——一个长着双翅的小天使。但在这幅作品中，波提切利似乎对美神和

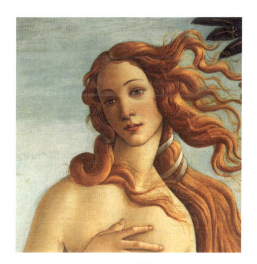

图 7-9 波提切利，《维纳斯的诞生》（局部）

战神的爱情故事并不感兴趣，而是对这两位神话中的情人做了一种具有现实意义的寄寓。画中的马尔斯形象来自洛伦佐的弟弟古里安诺·美第奇，而维纳斯则是按照他的情妇西蒙奈塔·委斯普茜的样子描绘的。据史料记载，西蒙奈塔是一位经常出入美第奇宫廷的贵妇人。她美艳惊人、聪明伶俐，是

图 7-10　波提切利,《维纳斯与马尔斯》,1485 年,69 厘米×173.5 厘米,蛋彩画,英国伦敦国家美术馆

图 7-11　波提切利,《西蒙奈塔·委斯普茜肖像》,1485 年,蛋彩画

当时贵族社交圈中一位被人艳羡的女人。波提切利还曾专门为她画过一幅肖像画(图 7-11),但这位美女却是红颜薄命,于 1476 年死于肺病,而古里安诺则在 1478 年死于暴乱的刀剑之下。洛伦佐可能是感念于兄弟的手足之情,委托画家画了这幅画。身为贵族公子的古里安诺练有一身高强的武艺,喜欢玩枪舞棍,同时又是风月场上的纨绔子弟。所以,画家把他画成赤身裸体、懒散似醉的战神是再贴切不过的了。

波提切利虽然热衷于古代神话题材的创作,但他又是一个具有神秘主义倾向的基督徒,曾绝望地追随热罗姆·萨奥那洛拉,甚至受其极端主义宗教观念的影响,销毁了自己的许多表现异教题材的作品。萨奥那洛拉是一位狂热的宗教改革家,他对当时社会广泛弥漫的追求享乐和奢华的风气深恶痛绝,倡导佛罗伦萨的基督徒们起来反对道德和精神的堕落,把那些所谓的奢侈

品——绘画、首饰、假发等通通付之一炬。他试图把佛罗伦萨改造成一个圣洁之城,为各地的教会树立起一个楷模。事实上,他的宗教理想在佛罗伦萨实验了近三年的时间。在这段时间里,美第奇家族被驱逐出了佛罗伦萨,萨奥那洛拉成为这座城市的精神领袖和行政执政官。据说他的布道极富感染力,听众席上常常座无虚席,信徒们也常常被他的演讲感动得失声哭泣,所以他又被称为"哭泣者",波提切利曾画过一幅描绘这一情景的作品(图7-12)。但萨奥那洛拉并不是最终的胜利者,他极端的宗教改革措施使他树敌过多,他的那些信徒也离开甚至抛弃了他。

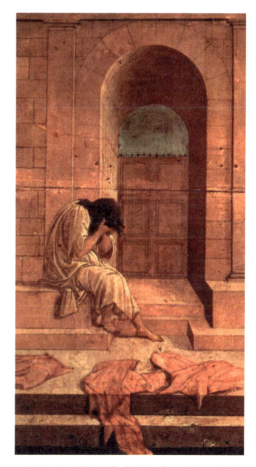

图 7-12　波提切利,《哭泣者》(局部),蛋彩画

1498年,萨奥那洛拉因散布异端邪说,被吊死在佛罗伦萨市政厅广场的绞刑架上,并被当众予以焚化,他原先的芸芸信徒中只有寥寥数人到行刑现场来为他送行(图7-13)。

　　萨奥那洛拉虽然悲惨地死去了,但他的宗教思想和主张对波提切利产生的影响是巨大的,并在很大程度上改变了画家的世界观。15世纪90年代初成为波提切利艺术领域的一个重要分界线,从那时起,波提切利在他的艺术创作中几乎割断了与古代希腊、罗马文化的联系,表现出一种更加向往基督

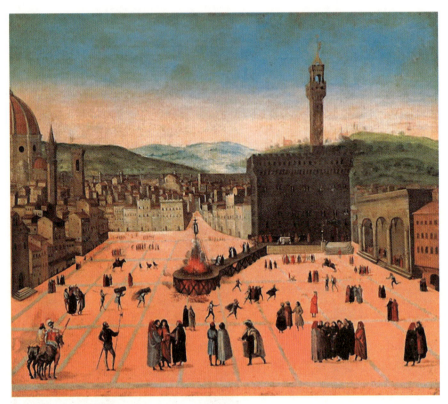

图 7-13　佚名,《萨奥那洛拉在旧宫广场服火刑》(局部), 15 世纪, 油画, 意大利佛罗伦萨圣马可博物馆

教理想的倾向。悲观失望的情绪和神秘病态的宗教信仰弥漫于他的作品之中,这些因素也成了画家晚期艺术创作的一个基本特征。在这一时期,波提切利曾创作了两幅《哀悼基督》,分别藏于米兰(图 7-14)和慕尼黑。在这两幅作品中,宗教的情绪和悲剧的色彩尤为浓烈,画中的人物围绕着死去的基督遗体,流露出难以抑制的悲痛和哀愁。与此同时,波提切利的绘画手法也发生了变化——边界明确的造型替代了柔和流畅的线条,绚丽响亮的色彩效果替代了浅淡色调的精致排列。这种风格上的变化在他这一时期创作的另一幅作品《诽谤》(图 7-15)中也得以充分体现。《诽谤》取材于古希腊诗人吕席安对画家阿佩莱斯一幅作品的叙述文字。画面上,富有情节性的故事发生

在一座有着古罗马式拱柱的大厅里，廊柱上镶嵌着古代圣贤和英雄的雕像，这里是一个神圣的宗教法庭。画面中央的四个人物（三女一男）正把一个象征"无辜"的裸体青年拖到法官的面前，这四个人分别代表的是"虚伪""嫉妒""叛变"和"欺骗"。那个象征"叛变"的女子正揪住"无辜"的头发，站在她身后的"欺骗"

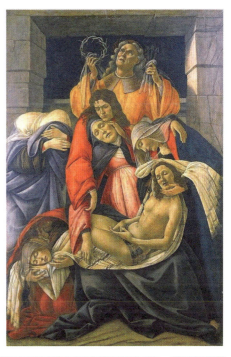

图7-14　波提切利，《哀悼基督》，约1495年，107厘米×71厘米，蛋彩画，米兰博蒂佩佐利美术馆

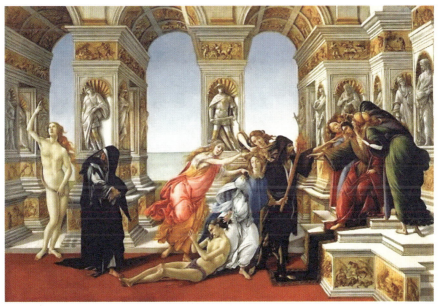

图7-15　波提切利，《诽谤》，1494—1495年，62厘米×91厘米，蛋彩画，意大利佛罗伦萨乌菲齐美术馆

图 7-16　波提切利,《诽谤》(局部)

和"虚伪"正竭力给她整理和修饰那一头凌乱的头发,而此时的"嫉妒"正装腔作势地在向法官告状。坐在审判席上的法官却长着一对驴耳朵,"无知"和"轻信"在他的左右两边喋喋不休地搬弄着是非。在大厅的另一端,站立着一位美丽的裸体少女,她象征着"真理"。但在这一场景中,"真理"似乎处于孤立无援的境地。她用右手指着上天,作抬头仰视状,显出一副无可奈何的样子;在她旁边有一个披着黑衣、戴着黑帽的人物,他神色乖戾、居心叵测,这个人代表的就是这幅画的主题"诽谤"(图 7-16)。由于受萨奥那洛拉的影响,波提切利晚年的基督教情结应该说是非常强烈的,但他在这幅作品中却又对宗教法庭的公正性提出了怀疑和批判,这正是他晚年思想矛盾和精神冲突的一种深刻表现。和他其他的许多作品一样,《诽谤》的题材也取自古代文献,但不同的是,画家在早期的作品中寄托的是一种欢愉与哀怨交织的情绪,而在《诽谤》中则表现了一种愤怒而无奈的危机意识。

思考题

1. 查阅资料,了解美第奇家族的故事。
2. 找出与波提切利《维纳斯的诞生》同一题材的作品,分析比较它们的异同。

第八章 时代的巨人

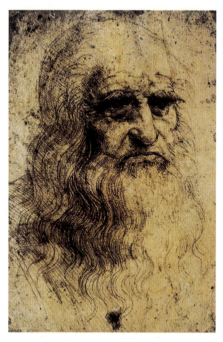

图 8-1 达·芬奇,《自画像》,1512—1515 年,33.3 厘米×21.3 厘米,素描,意大利都灵图书馆

意大利的文艺复兴时期是一个需要巨人而且产生了巨人的时代,达·芬奇(图 8-1)就是这个时代的巨人,他充分体现了文艺复兴的精神。事实上,单是达·芬奇的艺术思想和作品就足以使他彪炳史册,更不用说他在科学、技术领域中所取得的非凡成就了。他在这些方面的研究和探索涉及的范围很广,包括数学、天文、光学、地理、机械和建筑等,而且目光已经超越了他的时代,甚至把触角延伸至 20 世纪。据说他为了研究人体的结构和生命的秘密,亲自解剖了 30 多具尸体(图 8-2、8-3),直到教皇列奥十世下令不许他再进入罗马的停尸间,他才放弃了这项工作。他所绘制的胎儿在母体内生长过程的图例,使他在医学史上获得了殊荣(图 8-4);他设计过水道和建筑,发明了许多机械装置和攻城武器(图 8-5),在给米兰大公洛朵维科·斯福查的自荐信中曾经这样写道:"我能建造便于携带的、轻便而坚固的桥梁……我能破坏一切堡垒和要塞(除非它们建在岩石上)……我能制造便于运输和使用的大炮,它们能像冰雹那样喷出小石块……我会制造有盖的战车,这些战车非常安全,而且不会被攻破。当这些战车进入敌阵时,车上的大炮将粉碎一切貌似强大的敌人……我能制造大炮和各种各样的武器,它们将和现在通用的武器不大相同……我会造投石器、石弩和其他各种具有奇异功效的机器。"达·芬奇还曾花费很长时间来观察昆虫和禽鸟的飞行,设计出了历史上第一个飞行器(图 8-6)。飞行是文艺

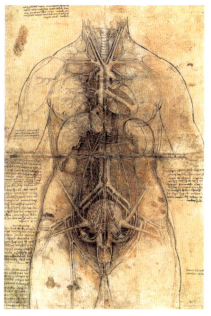

图 8-2　达·芬奇科学研究手稿 1

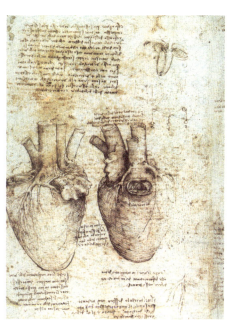

图 8-3　达·芬奇科学研究手稿 2

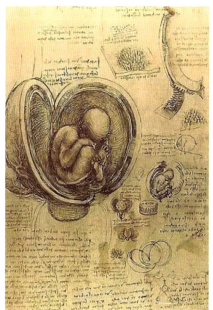

图 8-4　达·芬奇科学研究手稿 3

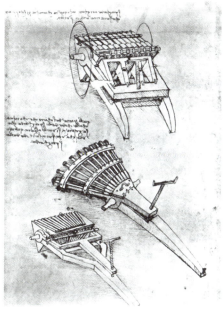

图 8-5　达·芬奇科学研究手稿 4

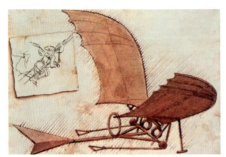

图 8-6　达·芬奇科学研究手稿 5　　　图 8-7　达·芬奇科学研究手稿 6

复兴时期许多人的梦想,达·芬奇是否真的将他的飞行设计付诸实践已不得而知,但他同时代的一个人曾留下了这样一句话:"达·芬奇也曾试图飞翔,但他最终失败了,不过他倒是一位不错的画家。"达·芬奇生前还写过大量的工作笔记,它们较为完整地展示了五百年前的这位天才的思想智慧和探索轨迹,是极为珍贵的人类文化遗产。迄今为止,已发现的达·芬奇手稿就有五千多页,其中有的是在观察自然和人体时所作的速写和素描,有的则是科学实验的说明和记录(图 8-7)。在他篇幅浩繁的笔记中有不少是专门谈论绘画艺术的,但令人惊讶的是他很少提及与他同时代的画家的艺术活动和成就,这可能意味着在文艺复兴时期,达·芬奇就是一个特立独行的艺术另类。有这样一个事实或许多少能够说明一些问题:以爱好艺术品而著称的美第奇家族的藏品几乎包括了所有当时活跃在佛罗伦萨的画家的作品,唯独没有达·芬奇的作品,这在一定程度上表明,他在佛罗伦萨并没有受到权贵们的重视或者在画家的圈子里是相当孤立的。同样,达·芬奇在他的这些手稿中也很少谈论宗教问题,甚至连上帝和基督教的字眼也很少出现。虽然一生画了不少基督教题材的作品,但他内心对宗教的真实态度却让人难以揣测。如果说他的这些手稿有一个贯穿始终的主题的话,那就是自然与人本身。对他来说,似乎只有通过双眼观察而得到证实的自然才是有意义的,难怪他会在一本著作中这样骄傲地签上他的大名:

列奥那多·达·芬奇，一个实验的信徒。

达·芬奇于1452年出生在托斯卡纳山区的一个名叫芬奇的小镇上，这个小镇离佛罗伦萨很近。达·芬奇的父亲叫比埃罗·达·芬奇，是佛罗伦萨的一位富有的公证人，而母亲则是一个普通的农村妇女，事实上达·芬奇是他们的私生子。在很小的时候，达·芬奇就显示了非凡的艺术天赋，15岁时即被父亲送进了在佛罗伦萨享有盛名的画家委罗基奥（Verrocchio，1435—1488）的工作室当学徒。在那儿，达·芬奇不仅要学习绘画，还要学习雕塑、珠宝制作和服装设计等，这也说明当时的艺术家为了生存，必须要涉及许多领域，掌握尽可能多的技艺，而不像现代的艺术家们只是熟悉其中的某一个行当。以达·芬奇的聪慧和能力，他很快就获得了老师的喜爱，老师时常让他在一些委托画作中一试身手。据说他曾为委罗基奥的《基督受洗》（图8-8）一画绘制了前面一个小天使的头像，也正是这惊人的一绘，使得委罗基奥对他的这位徒弟刮目相看，同时也产生了后生可畏的压力。不过，达·芬奇在委罗基奥的工作室里的确学到了许多东西，他不仅掌握了绘画、雕塑和一些金属工艺等各种技术，同时对科学实验也产生了广泛的兴趣，热衷于各种机械的研究。他丰富的科学知识和技术手段，对他日后在绘画方面所做的实验性探索以及取得的非凡成就，起到了关键的作用。

1480年达·芬奇建立了自己的工作室，这也意味着他已

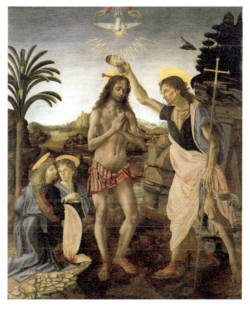

图8-8 达·芬奇与委罗基奥合作的《基督受洗》，1470—1475年，177厘米×151厘米，蛋彩画，意大利佛罗伦萨乌菲齐美术馆

图 8-9　达·芬奇,《博士来拜》(草图), 1481—1482 年, 246 厘米×243 厘米, 油画, 意大利佛罗伦萨乌菲齐美术馆

经成为一个成熟而又独立的艺术家了。第二年他接到了一项委托,为斯科佩托的圣多纳托修道院画一幅祭坛画《博士来拜》(图 8-9)。这幅作品最终没有完成,只是用褐色的调子画出了一个样稿,但其中达·芬奇借助对人物动态和表情的真实刻画来表现一种戏剧性场面的艺术特征已初显端倪,而这种特征在他的《最后的晚餐》中发挥到了极致。

　　15 世纪的佛罗伦萨是一个艺术的天堂,但对达·芬奇而言却不是一个理想的工作场所,这位伟大的天才在这座城市里似乎没有受到应有的重视。1482 年教皇西克斯图斯四世(Pope Sixtus IV)通过美第奇家族,计划将托斯卡纳地区"最好的"美术家召集起来去梵蒂冈工作,在这份所谓"最好的"美术家名单上有波提切利、基兰达约(Ghirlandajo, 1449—1494)和佩鲁基诺(Pietro Perugino, 1450—1523)等当时走红的画家,却没有达·芬奇的名字,这对心高气傲的达·芬奇来说无疑是一个沉重的打击,他感觉到在美第奇家族统治的佛罗伦萨已没有自己施展才华的机会。于是,怀才不遇的达·芬奇决定去米兰寻求机会,在那封给米兰大公的著名的自荐信中,他把

自己的能力和才华无一例外地全部列上，显示了他特有的自信和骄傲。1482年，达·芬奇来到了米兰并在这里一住就是近20年，而这座城市给他带来了成功和荣誉。

达·芬奇在米兰期间创作的第一件重要的作品是《岩间圣母》（图8-10），它完成于1483—1490年间，现藏于法国巴黎的卢浮宫。画上的情节取自《圣经》中的《新约全书·马太福音》有关耶稣受洗的故事，描绘了圣母与基督在逃难途中躲藏于山洞时的一个情景。画中的四个人物分别为耶稣基督、施洗约翰、天使和圣母玛利亚，他们在画面上组合成了一个金字塔型的造型，这也是文艺复兴时期的画家们常用的一种构图手法。圣母玛利亚的头正好处于金字塔造型的顶端，从而突出了她在画面上的中心地位；她双目低垂，表情平静而温和，右手护着小约翰，左手正准备去抚摩小耶稣，举手投足间显现了一种母性的爱的力量。坐在圣母左侧的天使美丽而又纯真，她是被画家当作美的化身来加以表现的。天使的眼睛温情地斜视着画外，右手指着小约翰，似乎在向人们解释或暗示着什么；她的嘴角洋溢着微笑，这种微笑在达·芬奇所表现的女性的脸上几乎都有呈现，成了他所特有的一种"微笑公式"。画中的耶稣和约翰是两个小婴孩，但他们脸上的表情却非常凝重，两人的目光在忧郁的对视中似乎暗示着某种不祥的征兆。在这里还值得一提的是，画家对作为背景的岩石进行极为精细的描绘，而散落其间的各种植物也是不折不扣的写真，在某种程度上它们是达·芬奇对自然研究的热情和成果的一种具体体现。《岩间圣母》还有一幅变体画，现藏于伦敦国家美术馆（图8-11）。在这幅作品中，达·芬奇对原作品的某些细节做了修正：首先，圣母玛利亚、小约翰和小耶稣的头上被加画了光环，约翰的身份因为十字手杖的出现而得以进一步明确；其次，美丽天使指着的右手也不见了，这或许是为了更加突出耶稣在画中的形象和地位。这幅作品虽然在构图上略逊于卢浮宫所藏的那幅，但它在图像学的意义上却使画中人物的身份变得更加清晰明了。不过，也有许多专家认为藏于伦敦的这幅《岩间圣母》并非出

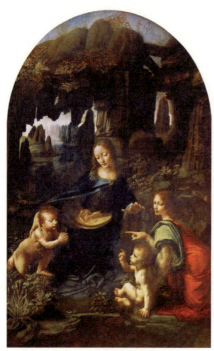 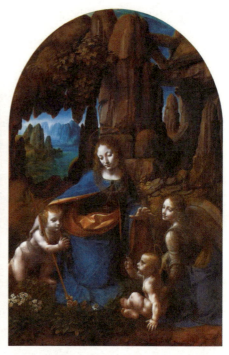

图 8-10　达·芬奇,《岩间圣母》,1483—1490 年,189.5 厘米×119.5 厘米,油画,法国巴黎卢浮宫

图 8-11　达·芬奇,《岩间圣母》,1483—1485 年,197.5 厘米×123 厘米,油画,英国伦敦国家美术馆

自达·芬奇之手,而是由他的学生和助手们所绘,但目前还缺乏有力的证据去证实这一点。

达·芬奇在米兰创作的另一幅重要的作品,是闻名遐迩的《最后的晚餐》(图 5-14),它是达·芬奇为米兰圣玛利亚·德·格拉契修道院的食堂而绘制的一幅宗教题材的湿壁画。这幅作品的意义在前面有关透视的章节中已经做了叙述,但还有许多画里画外的故事,或许它们能够帮助读者加深对此画的印象和理解。文艺复兴时期的壁画几乎都是用湿壁画技法完成的,这种技法要求在作画时墙面必须保持一定的湿度,以便让颜色浸入墙面之中。在画像《最后的晚餐》这样的宏幅巨制时,画家必须对画面的每一个细部做好精心的安排,设计好作画的每一个步骤,因为做好的墙面以及调制好的颜料必

须在一天内用尽，干燥后再做修改是不可能的，除非铲掉重画。由此可见，制作湿壁画是一件既费时又费力的苦差事，此画达·芬奇就花了整整三年的时间才得以完成。那时画家们作画都带有一定的实验性，因此失败和失误也就在所难免，在同时代许多画家的作品中都留有实验的痕迹。达·芬奇也试图对传统的方法和材料进行改进，发明了一种将油和蛋白掺和在一起的新颜料，事实证明这是不成功的。这种新材料中的有机物质很容易发霉，结果画面变得很脏。作品完成20年后，瓦萨里再看到它时，它已经面目全非了。在接下来的岁月里，这幅旷世名作又经历了许多人为的坎坷——先是拿破仑的法国军队在画的下方开了一个门洞，后来又经受了第二次世界大战炮火的洗礼，它能够基本完好地保留至今也算是一个了不起的奇迹了。

我们已经知道，《圣经》中有关"最后的晚餐"的故事是西方绘画中的一个经典主题，光在文艺复兴时期就有许多画家画过它，如安德列·德·卡斯塔尼奥（Andrea del Castagno, 1423—1457）和基兰达约（图8-12）等。从上述两位画家的作品来看，它们基本上是对《圣经》故事的一种图解；在构图上也采用同样的手法而将犹大置于一边。而达·芬奇则将犹大置于其他

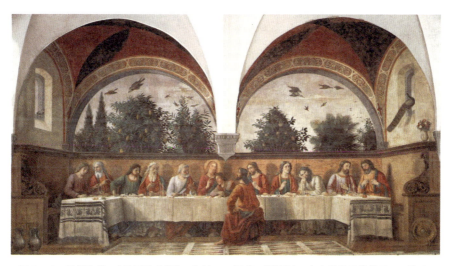

图8-12 基兰达约，《最后的晚餐》，总长812厘米，湿壁画，意大利佛罗伦萨圣马可议会厅

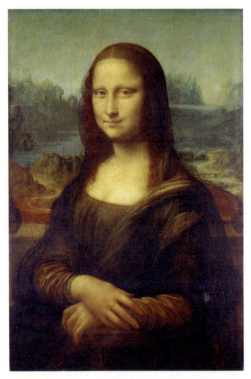

图 8-13　达·芬奇,《蒙娜·丽莎》,1503—1507 年,77 厘米×53 厘米,油画,法国巴黎卢浮宫

门徒之中,并根据耶稣的一句话——"你们当中有人要出卖我"而精心设计了一个情景,画面上所有人物的姿态、表情和心理活动都围绕这句话展开。卖主的犹大在听了耶稣的话后,神情紧张,身体本能地向后倾斜似乎准备逃跑;右手紧抓着钱袋,伸出去拿面包的左手也不由自主地缩了回来,脸上流露出一种抑制不住的惊恐。达·芬奇正是通过这种对人物姿态、表情和心理活动的细致描绘,生动地勾画了叛徒的嘴脸,而非通过画中人物位置的经营来表现美与丑的对立。据说达·芬奇在画犹大的头像时颇费精力,在素描稿上画了又改、改了又画,始终找不到一个理想的形象,结果教堂主持以为画家在有意地"磨洋工",遂向教皇告状。达·芬奇知道后对教皇说:"犹大这个形象实在难找,如果不行,干脆就把教堂主持的头像用上去好了。"这把这位主持大人给吓坏了,再也不敢去催促画家,他可不想让自己的头像成为叛徒的形象!

在达·芬奇所有的作品中,《蒙娜·丽莎》(图 8-13)可能是最为著名的,画家前后用了近 4 年的时间才完成了这幅肖像画的绘制。据记载,画中女子是佛罗伦萨的一位银行家的妻子,她当时处在失子的悲痛之中。达·芬奇为了使模特儿能保持一种愉悦、自然的神情,摆脱忧伤的阴影,在绘制此画的过程中,还专门请来乐师在一旁演奏。时至今日,当人们在欣赏这幅作

品时，似乎仍能听到那悠扬的音乐旋律，并看到蒙娜·丽莎脸上某种为音乐所感动的神情。在这幅画中，达·芬奇力图把人物丰富的内心情感和美丽的外形巧妙地结合起来，着重刻画了最能表现人物特质的面部和手部。蒙娜·丽莎交叉放置在胸前的双手被表现得既柔和又充满生命的活力。画家通过一种叫"薄雾法"的表现技法，将蒙娜·丽莎的眼角和嘴角消隐在阴影之中，使人物的面部表情变得既生动又含蓄，脸上洋溢出一种具有永恒魅力的神秘微笑。几百年来，许多人为那谜一样的微笑所倾倒，并做出了种种猜测，"蒙娜·丽莎的微笑"成了神秘的代名词。达·芬奇这种严谨而完整的肖像图式，也一直为后来的许多杰出画家所效法。

关于《蒙娜·丽莎》这幅作品，有着许许多多的传奇故事。有人认为画中的女主角并不是记载中的银行家的妻子，而是有孕在身的曼都亚侯爵的妃子伊莎贝拉·德斯蒂；也有人认为她是佛罗伦萨一位皮货商的妻子；更有甚者认为蒙娜·丽莎其实是那不勒斯的一个风尘女子，她脸上洋溢着的正是一种出自职业诱惑而令人销魂的微笑。有关这幅画的一种最新说法是，它是经过特殊处理的达·芬奇的自画像，研究者通过计算机分析发现，只要把达·芬奇晚年所画的那幅自画像反转后按比例缩小，其嘴唇、颧骨和头形与蒙娜·丽莎非常一致，而且两者的眉毛和眼睛的位置也基本吻合。如果把这幅表情严肃的自画像抹去皱纹和胡须，再将嘴角稍稍上翘，达·芬奇就会奇迹般地变成微笑的"蒙娜·丽莎"了。还有一点值得注意，在蒙娜·丽莎的左眼角靠近鼻梁的地方画有一颗小肉痣，而在达·芬奇的自画像中，他右眼同样的地方也画着一颗小肉痣，或许可以这样认为，达·芬奇的肉痣本来就长在左眼角，只是在对镜的自我描绘中发生了镜像的左右置换。这是一种巧合，还是画家在做某种暗示？

关于蒙娜·丽莎神秘的微笑，历来也有许多不同的说法。有人认为是女子在作模特儿的同时欣赏着美妙的音乐，因为受音乐的感染而绽放出了富有魅力的笑容；也有人认为是蒙娜·丽莎当时有孕在身，内心充满孕喜的欣慰

感，因而她轻轻的微笑也就显得格外迷人；甚至英国有位医生经过多年的考古研究，认为蒙娜·丽莎之所以不敢咧嘴大笑，是因为长着一嘴坏牙，也就是说蒙娜·丽莎迷人的微笑得益于她一口糟糕的牙齿。

就《蒙娜·丽莎》这幅作品，还可以引申出这样一个有趣的问题——《蒙娜·丽莎》的女主角真的像人们所说的那样美吗？

一般来说，认为某一作品"美"时，至少可以从3个方面来做出审美判断：一是作品表现的对象本身很美，引起人们的视觉愉悦；二是作品表现的内容有某种积极的意义，给人们以精神上的享受和道德上的启示；三是画家的艺术表现力卓越，这里包括一些形式因素，诸如构图、造型、色彩等，画家以高超的艺术表现技能使人折服。在很多场合，这三者又是相互共融的。毋庸置疑达·芬奇的艺术表现力和绘画技能，在某种意义上，架上绘画在欧洲文艺复兴时期已经达到了它的极致；作品《蒙娜·丽莎》所富有的积极意义是显而易见的，可以认为它是达·芬奇人文主义思想最集中的体现。由此看来，在这个问题上也只能对作品表现的对象本身，也就是蒙娜·丽莎本人的相貌发问：她究竟长得美吗？

以现代人的眼光来看，很难说蒙娜·丽莎是一位秀色可餐的美人。她的实际长相与那些词汇意义上的美貌存在一定的距离。从蒙娜·丽莎的脸型来看，她额头宽厚、眉骨高凸、腮帮鼓出，这些特征使其面相具有明显的男性化倾向（图8-14）。这种倾向最终与其嘴角浮现的

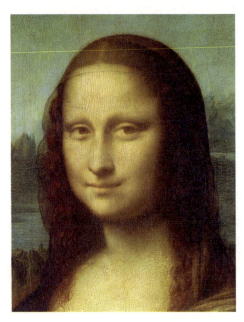

图8-14 达·芬奇，《蒙娜·丽莎》（局部）

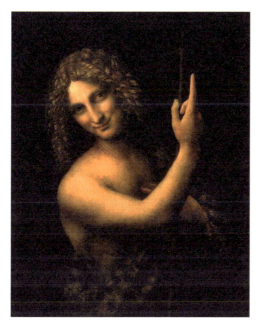 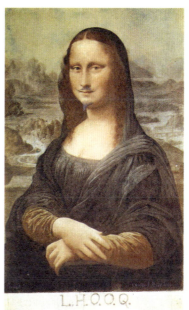

图 8-15　达·芬奇，《施洗的约翰》，1509—1512 年，69 厘米×57 厘米，油画，法国巴黎卢浮宫　　图 8-16　马塞尔·杜尚，《L.H.O.O.Q》，1920 年，印刷品与铅笔

女性化的含蓄的微笑形成一种冲突。而蒙娜·丽莎的微笑的多义性和歧义性，在很大程度上正是源自这样一种冲突。如果对蒙娜·丽莎男性化倾向的存在还持有怀疑的话，那么只要来看一看达·芬奇在 1508—1512 年间创作的《施洗的约翰》（图 8-15）便可消除这种怀疑了。在这幅作品中，年轻的约翰的脸庞总是给人一种似曾相识的感觉。事实上，约翰就是蒙娜·丽莎的变体，只不过它嘴角的微笑有点肆意，不再那么含蓄罢了。达·芬奇为什么用一张与蒙娜·丽莎相似的脸庞来表现男性的约翰呢？在此我们不想对大师的性格和心理因素做过深的探究，但有一点是很清楚的，即后来的杜尚（Duchamp，1887—1968）之所以会大不敬地给蒙娜·丽莎加上两撇上翘的胡子是情有可原的（图 8-16）。还有学者撰文认为，说蒙娜·丽莎是达·芬奇的自画像也并非空穴来风，这些都与其画中人物的男性化倾向不无关系。

但是，就此断定蒙娜·丽莎长得不美是很冒险的，因为对女性美的评判

是有其社会性、区域性和时代性的。中国的"吴王好细腰,宫中多饿死"的典故就很能说明问题。那么,就让我们追溯文艺复兴时期,看看那时候女性的理想美是什么模样,如果将其与蒙娜·丽莎做一番比较,或许能给人们一点有益的启示。其实,理想的女性美在同时代画家拉斐尔的圣母像中是不难找到的。拉斐尔画的虽然是圣母而不是具体的人物肖像,但他自己说过,他的画像中最美的形象都是来自现实生活中的模特。拉斐尔一生画过许多圣母像,其中比较著名的有《椅中圣母》(参见图10-20)和《西斯廷圣母》等,这些作品中的圣母曾因为过分的世俗化倾向而受到批判,但无论如何,拉斐尔是把她们作为理想化的女性经典来加以表现的,她们体现了文艺复兴时期对女性的审美要求。把蒙娜·丽莎与这些女性美的经典相比,有一点是显而易见的,即蒙娜·丽莎的长相和她们相去甚远。那么至少有一点可以确认,即如果蒙娜·丽莎代表美的话,在很大程度上它只是达·芬奇的个人见解,并不是时代的共识。

达·芬奇花了4年的时间来画蒙娜·丽莎的肖像,而米开朗基罗用同样的时间则完成了《创世记》的宏幅巨制,如果蒙娜·丽莎对达·芬奇没有特殊吸引力的话,对一个画家来说,用4年的时间来画一张肖像需要很大的毅力。当时就有人对画家的动机提出了质疑,后来也有人认为达·芬奇在蒙娜·丽莎的身上发现了母性之美,这是他在童年形成的恋母癖的一种表现。

除了这些图像文本以外,一些文艺复兴时期有关女性美的书面记载是非常有价值的。费伦左拉(Firenzuola)是文艺复兴时期的一位文论家,他以《论妇女的美丽》在16世纪一举成名。他的这篇文章是在妇女——最严格的批评家面前发表的一次演说,因此他显得格外小心谨慎。他在演讲中对女性的头发和皮肤的各种颜色的细微区别做了详尽的描述:金黄色是头发最美丽的一种颜色,而且头发还必须长而密,且有卷曲;皮肤则要白皙洁净,但不可惨白;前额清秀,宽为高的两倍;眉毛黑而有光泽,中部最浓,接近耳、鼻的两端逐渐淡下来;白眼珠略带蓝色,眼球的虹彩不要正黑;眼睛本身必

须大而圆，不太深陷，眼窝必须和面部是同一种颜色；耳朵不大也不小，生得整齐洁净，弯曲部分应该比平坦部分的颜色略深，耳轮应该带有透明的石榴红；鬓角必须白净平滑，对一位美丽的女性来说，它不宜太窄。当有人提出梳发的样式能使一个人的鬓角全部改观时，费伦佐拉不无讽刺地批驳道，头发上插满花朵会使人的脑袋看起来像个花瓶或者像个烤肉叉上的山羊头。鼻子的轮廓非常重要，鼻梁应该和缓匀称地向两侧低落，鼻端应该微微隆起，但不是特别突出以致形成钩鼻，这对女性来说不美观的。嘴宁可取其小，既不太向前突出，也不是十分平板，嘴唇不太薄并整齐地合在一起；嘴巴偶尔微张时，也就是说一个女性在不说不笑时，露出的上牙必须不多于6颗。作为美丽的细节，费伦左拉还提到上唇的酒窝、下唇的丰满和在左嘴角上的一种诱人的微笑等。下颚应该是圆的，既不太尖也不太突出，它的美主要体现在酒窝上。颈部应该白而圆润，宁长勿短，颈窝和喉头不太显露。肩膀欲其宽，宽是胸部美的首要条件。在胸部必须看不见任何骨头，它的一起一伏必须柔和缓慢，肤色必须十分洁白。费伦左拉在演说中还特地提到对手部的要求，他认为手应该是白皙的，特别是接近腕部的地方，但必须大而丰满，软如丝绸，玫瑰色的手掌上带有一些清晰而不杂乱的掌纹；手指长而柔嫩，到指尖的地方稍微瘦细一点，指甲洁净平滑，不太尖也不太方。费伦左拉对女性身体的其他部分在美的意义上也提出了详尽的要求，这里不做赘述。这位著名的文论家对女性美的要求是具体而又明确的，但也不无走极端的地方。在很大程度上，他的观点来自古希腊画家朱克西斯（Zeuxis）——把局部的美综合在一起构成理想的美的原则，而事实上，这种理想美在现实生活中几乎是不存在的。但无论怎么样，费伦左拉的标准还是有一定的参考价值的。

我们可以用这些标准与蒙娜·丽莎做一下对照，看看这位公认的美人与当时的美人标准有哪些方面是相吻合的。从头发的颜色来看，蒙娜·丽莎的头发算不上是金黄色，而有些棕色偏黑，不是费伦左拉所强调的那种近于棕

图 8-17　达·芬奇,《岩间圣母》(局部)

色的淡黄色,后一种颜色在画家的另一幅作品《岩间圣母》(图 8-17)中的圣母和圣女的头发上出现过。当然,蒙娜·丽莎的头发应该算是密长,并有细微的卷曲的。从现有作品的颜色来看,蒙娜·丽莎脸部和胸部的肤色也算不上白皙,这里我们不排除因时间久远作品颜色泛黄的可能,但是,与几乎是同一时间段里完成的《岩间圣母》相比,后者中的人物肤色算得上真正的白皙。费伦左拉给前额定的标准是宽为高的两倍,而蒙娜·丽莎前额的宽高之比远远超过这一标准。当然,并不是说如果一位女性的长相完全符合费伦左拉的要求,她一定就是个大美人,局部的精致并不代表整体的完美,这不是一加一的简单综合。我们也并非要把蒙娜·丽莎说成一个丑八怪,从严格意义上来说,蒙娜·丽莎的眼睛和鼻子应该算是比较标致的,基本上符合费伦左拉的要求。她那张带有神秘微笑的嘴,如果不像有人所说的那样是为了掩饰满嘴的坏牙而笑不露齿的话,也是十分迷人的。在这里我们想强调的是,应该相对客观地描述和评价艺术作品,尽量避免那种因为过度的解释而使艺术作品的原始形象和意义产生位移的现象。因为蒙娜·丽莎本人和作为艺术品的《蒙娜·丽莎》毕竟不是一回事,艺术家的才华和艺术作品的魅力不应影响我们对艺术表现对象做出客观的审美判断,否则对艺术品的误读也就在所难免了。

达·芬奇在晚年曾为自己画过一幅肖像(图 8-1),它是一幅用红色粉笔画出的素描稿,线条流畅洗练而刻画深入,人们也就是根据这幅画来推测

《蒙娜·丽莎》是达·芬奇的自画像的。从这幅作品中，人们可以看到这位巨匠深邃智慧的目光、坚毅不屈的意志力以及一丝不易觉察的忧伤。作为一个时代的天才，达·芬奇似乎没有受到时代的青睐，他的命运充满坎坷和艰辛。在米兰这个曾经给他带来机会和声誉的城市里，他终因与法国占领军的关系过于密切，失去了后来又重新统治米兰的意大利人的信任和支持。当他于1513年来到罗马时，又发现那里早已成为拉斐尔的天下。1516年，已经64岁的达·芬奇应法国国王法兰西斯一世之召离开意大利而来到法国；3年之后，备受病痛折磨的达·芬奇在法国去世，他把大量的手稿连同那幅著名的《蒙娜·丽莎》都留在了那里。

思考题

1. 阐述达·芬奇的艺术成就。
2. 阐述你对达·芬奇的作品《蒙娜·丽莎》的看法。

第九章 孤独的神灵

第九章 | 孤独的神灵

有一位哲人曾经说,喜欢孤独的人不是神灵就是野兽,米开朗基罗就是文艺复兴时期一位孤独的神灵。这位有着神灵般智慧的艺术家创造出了划时代的伟大奇迹,他不仅驾驭着绘画、雕塑、建筑和诗歌等多种艺术形式,而且把一种他所希望的超凡气魄和宏大理想灌注其中。他的巨作征服并影响着一代又一代的艺术家,更令世人惊异的是,这些奇迹几乎都是在孤独中实现的。他这种高傲孤僻和近乎自我折磨的个性,连同时代画家中性格最为温和的拉斐尔都不免要批评他"孤独得像个刽子手"。

米开朗基罗于1475年出生在佛罗伦萨附近的卡普雷斯城,他的父亲是当地的行政官,母亲是一位家庭妇女,但她在米开朗基罗很小的时候就去世了。后来他被父亲寄养在一对石匠夫妇的家中,或许也是从那个时候开始,他就与石头结下了不解之缘。他曾不止一次对人说,他之所以拿起刻刀和锤子,是因为自己的血液中流淌着石匠妻子的乳汁。米开朗基罗在13岁时来到佛罗伦萨,投师于著名画家基兰达约的门下学习绘画;两年后又转入美第奇宫廷附设的艺术学院专门学习雕塑,当时他的老师是著名雕塑家多纳太罗的弟子贝尔托尔多·迪·乔凡尼（Bertoldo di Giovanni）。

米开朗基罗最早的成名之作是创作于1499年的《哀悼基督》（图9-1）,这一作品是雕塑家受法国红衣主教的委托专门为罗马圣彼得教堂而制作的。为了实现在与出资人签订的合同中的许诺——将这一作品雕制成一件"在罗马所能见到的最美丽的云石雕像",米开朗基罗专程前往卡拉拉的云石矿,亲自选出质

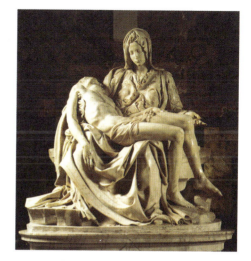

图9-1 米开朗基罗,《哀悼基督》,约1499年,高175厘米,大理石,梵蒂冈圣彼得大教堂

量最好的石料。《哀悼基督》取材于《圣经》，表现的是圣母玛利亚抱着死去的儿子耶稣的尸体悲痛哭泣的情景。此作品采用了金字塔式的造型，圣母玛利亚端坐在一块石头上面，耶稣的尸体横卧在其双膝之上。为了克服这种造型可能引起的形式失衡，米开朗基罗将圣母的裙摆雕制得既厚重又宽大，有效地减弱了耶稣身体的重量感，使整个作品具有一种既自然可信又稳定坚固的感觉。这一作品也充分体现出米开朗基罗高超娴熟的写实技巧，无论是耶稣的人体结构及受伤的细部，还是圣母玛利亚娇美的面容和身上复杂多变的衣褶，都被表现得既准确细致又生动完美。为了使作品呈现出光彩照人的效果，米开朗基罗极为精细地打磨抛光雕像；在一些最精微的部分，他甚至还用天鹅绒去细细擦磨，直至石像表面完全平滑光亮为止。这一作品完成后在圣彼得教堂展出时，引起了巨大的轰动。米开朗基罗最终实现了他写在合同中的诺言，甚至做得比人们预期的还要精彩。事实上，在那些成千上万的基督教徒的心目中，这一作品已经成为艺术史上所有"圣母哀悼基督"的雕像中最为完美也最为感人的一尊。那一年，米开朗基罗才24岁，还是一个名不见经传的年轻小伙子。就《哀悼基督》这件作品而言，米开朗基罗自己也觉得非常满意，为了表明身份，他在作品上——圣母胸前的衣带部分骄傲地刻上了自己的名字——米开朗基罗·博那罗蒂，这也是唯一一件由雕塑家刻上自己名字的作品（图9-2）。当然，也有一些人对《哀悼基督》提出了疑议，认为圣母的年龄和基督的年龄极不相称。根据《圣经》记载，殉难时耶稣应是

图9-2 米开朗基罗唯一刻上自己名字的作品局部

33岁,以此类推,比耶稣年长18岁的圣母应是51岁的老妇人了。但在米开朗基罗的作品中,圣母看上去却是一个18岁左右面容姣好的少女。对此,雕塑家用富有诗意的话语做了回答:"既然圣母是纯洁和崇高的化身,是神圣事物的象征,她就一定能够抵抗岁月的折磨和世事的毁损,永葆青春和美貌。"

1501年,米开朗基罗从罗马载誉回到佛罗伦萨,并立即投入到另一件更为宏大的雕塑工程之中,这是他与这个新生的城市共和国政府签订的第一份合同。面对那块在佛罗伦萨主教堂外的空地上已经躺了

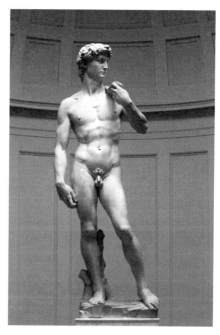

图9-3 米开朗基罗,《大卫》,1501—1504年,高250厘米,连基座517厘米,大理石,意大利佛罗伦萨美术学院

近35年的巨大云石,米开朗基罗有了一种强烈的创作欲望。他已经感觉到在这块巨石之中隐藏着一个英雄的形象和伟大的生命,他所要做的就是将其从中解放出来。在米开朗基罗之前,也曾有雕塑家想在这块石头上做一些文章,但除了留下一些破坏性的刀痕之外无功而返。米开朗基罗知难而上,面对压力毫无畏惧,这说明他早已是成竹在胸了。最终被米开朗基罗从顽石中解放出来的英雄形象和伟大生命是大卫——古代以色列人的一位英雄(图9-3)。"大卫"这一题材在文艺复兴早期就被多纳太罗和委罗基奥等雕塑家先后表现过(图9-4、9-5),但他们都将他刻画为一个尚未成熟的少年形象,在情节上表现的也是大卫在战胜巨人哥利亚之后,手持利剑,脚踩敌人的首级,脸上洋溢着胜利的喜悦。而米开朗基罗在表现这一题材时摆脱了传统模式的桎梏,赋予大卫以新的内涵和喻义,把他塑造成一个体格健硕、

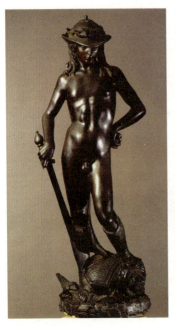

图 9-4　多纳太罗，《大卫》，1430—1434 年，高 158 厘米，意大利佛罗伦萨国家博物馆

图 9-5　委罗基奥，《大卫》，约 1475 年，高 126 厘米，青铜，意大利佛罗伦萨国家博物馆

意志坚定的裸体青年。在情节上，米开朗基罗表现的不是凯旋的胜利者，而是正准备去战斗的勇士。大卫左手举至肩膀，手中紧握投石机弦；右手下垂，拿着石头。他的头猛向左转，双眉紧锁，怒视前方，随时准备投入战斗，整个形象充满了大无畏的英雄主义气概。当时的意大利刚刚摆脱了外敌入侵的困扰，米开朗基罗在这尊雕像身上也寄予了他的希望——在新的共和时代能出现一位像大卫这样的英雄，拯救意大利于危难之中。《大卫》于 1504 年最终完成并在佛罗伦萨公之于世，人们在赞赏和敬佩之余也开始就这一杰作的安放地点展开热烈的讨论，为此政府还专门成立了一个委员会以便广泛听取各方面的意见，这个委员会中还包括当时一些著名的艺术家，如波提切利和达·芬奇等。据说达·芬奇还提出了具体的建议，认为这尊雕像放在韦吉奥宫西边经常举行典礼的兰齐廊内最为合适。最后，《大卫》还是遵从米开朗基罗本人的意愿被放在了佛罗伦萨市政厅韦吉奥宫的正门前。后来，为了避免自然的侵蚀，原作在 19 世纪被移藏至佛罗伦萨美术学院，市政厅门前安

置了一尊同样大小的复制品。

1505年,米开朗基罗受教皇尤利乌斯二世之邀来到了罗马,任务是为教皇本人设计并建造一座庄严而又华丽的陵墓,地点就在圣彼得教堂内。为了完成这项工作,米开朗基罗不得不放弃在佛罗伦萨已经接受的一些委托,其中包括壁画《卡奇纳之战》。在接下来的一年中,米开朗基罗遇到了不少麻烦,他被喜怒无常、朝三暮四的教皇弄得无所适从。当他拿出了

图 9-6　米开朗基罗为教皇尤利乌斯二世设计的陵墓草图,1505 年

陵墓的设计稿(图 9-6),并好不容易从卡拉拉将修建陵墓所需的大理石运到了圣彼得广场后,教皇突然改变主意并中止了这项工程,米开朗基罗一气之下离开罗马回到了佛罗伦萨。雕塑家的不辞而别使教皇感到自己的权威受到了挑战,他下令要米开朗基罗立刻回到罗马。尽管米开朗基罗惮于尤利乌斯二世的淫威,但他还是拒绝了教皇那种带有威逼性的请求。佛罗伦萨当局因考虑到与罗马教廷的关系也对他施加压力,就这样,怀着愤懑和无奈的米开朗基罗又被迫回到了教皇的身边。

米开朗基罗回到罗马后,教皇并没有让他继续去完成那项声势浩大的陵墓工程,而是命其绘制西斯廷教堂的天顶画。众所周知,米开朗基罗是以雕塑作品而成名的,绘画并不是他的强项。据说让米开朗基罗去画壁画并非出自教皇的本意,而是一位著名的建筑师勃拉曼特(Bramante,1444—1514)的主意。教皇身边的这位红人对同乡拉斐尔竭尽了提携之能事,而对来自佛罗伦萨的米开朗基罗却抱有深深的敌意。其实,米开朗基罗完全可以拒绝这项工作,但他并没有。对他来说,拒绝就意味着失败,而他拒绝失败。在接下来的4年零5个月中,米开朗基罗把所有的时间和精力都

投入到了这项宏大的绘画工程之中。他先后共绘制了近300张草图，定稿后再根据建筑实际尺寸将其放大制作底稿，这些底稿与现在人们看到的天顶画的大小完全一样。但可惜的是，在实际操作过程中底稿都被毁坏了，倒是许多草图被保留下来。一般来说，这种特大型的湿壁画的绘制过程是这样的：画家和他的助手们先将底稿贴在湿度恰当的泥灰墙上，然后用铁笔尖把每天要绘制的部分轮廓线描刻到墙面上，接着再将底稿揭掉，这样在墙面上就会清晰地留下铁笔画过的痕迹，之后画家根据这些痕迹去填色塑形。由于常常要离墙面很近才能看清楚这些痕迹，加之教堂的采光一般都不是很好，所以绘制这样的壁画是一项非常艰辛的工作，没有英雄般的意志和耐力是很难完成的。那时候的画家作画远没有现在的画家这样方便和潇洒，许多材料都得自己准备，而且还带有一定的实验性，稍有差池就

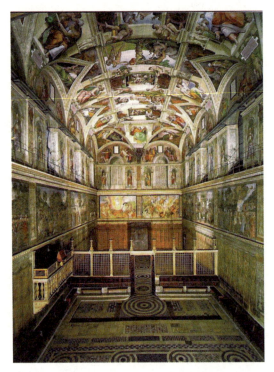

图9-7　画有米开朗基罗作品的西斯廷教堂内景

会前功尽弃。有一次，米开朗基罗在调制一种新的壁画颜料时，因没有掌握好配料的比例，致使壁画《洪水》在完成不久后就出现了严重的霉点，他不得不将整个作品铲掉重新绘制。除了技术的难度以外，创作这样的作品对画家的体力也是一个考验。米开朗基罗每天都要在高达十几米的脚手架上爬上爬下无数次，有时又不得不长时间地躺在高高的平台上仰着头画画，而那些毒性

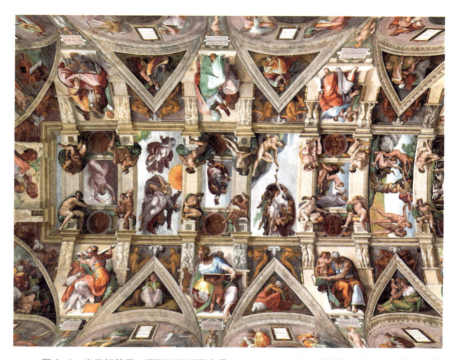

图 9-8　米开朗基罗，西斯廷天顶画全景，1508—1512 年，湿壁画，梵蒂冈西斯廷教堂

很大的颜料经常会掉落在他的眼睛里和面颊上，损害视力和面容。更大的挑战来自他内心的孤独，在 4 年多的时间里，米开朗基罗独自沉浸在天才的艺术构想和创作之中，很少与人交流。完成这一巨制时，37 岁的米开朗基罗看上去就像一个憔悴多病的老人，据说他看信时都要把它举过头顶，那是长期仰视留下的后遗症。

西斯廷天顶画是以《圣经》中的《创世记》为主题绘制而成的特大型宗教壁画（图 9-7），总面积近 600 平方米，画中的人物有 300 之多。米开朗基罗将天顶的中央部分分割为 9 个画面（图 9-8），分别画有《上帝划分光明与黑暗》《创造日月》《创造水和大地》《创造亚当》《创造夏娃》《原罪·失乐园》（图 9-9）《挪亚献祭》《洪水》和《挪亚醉酒》。在这些画面的周围，米开朗基罗绘制了许多古典风格的柱式作为装饰，使 9 个画面得以分开又自

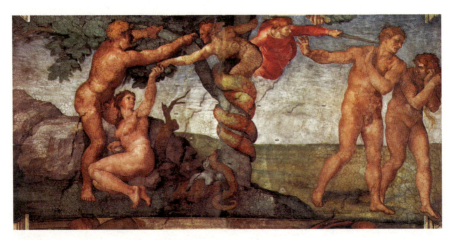

图 9-9　米开朗基罗，《原罪·失乐园》

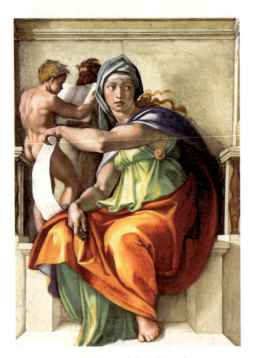

图 9-10　米开朗基罗，《黛尔菲女巫》

成一体；在位于画面四角的装饰柱头上，米开朗基罗画了 20 个裸体青年，他们身体健硕、神态各异，而且结构准确，充分体现了画家对人体表现的深刻理解和把握；整个作品的四周还画有 12 个形体巨大的先知和女巫形象（图 9-10）。所有这些作品汇聚成一首雄浑壮丽的绘画交响乐，奏出了艺术家敬仰神灵和颂扬人类智慧及伟大创造性的庄严旋律。在 9 幅作品中，《洪水》（图 9-11）是最先完成的。根据《创世记》的记载，耶和华看到人类过于贪婪，作恶太多，便决定用洪水来消灭他们。

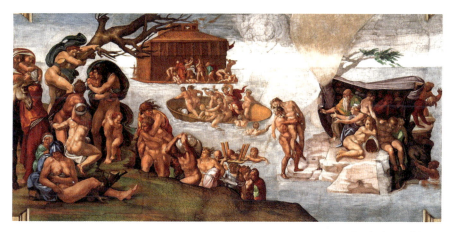

图 9-11　米开朗基罗,《洪水》

但他又念及挪亚是一个好人,遂专门为他用歌斐木建造了一艘上下三层的巨大方舟,又叫挪亚将万物中的每一种都选上雌雄一对放入方舟,好让它们躲避洪水造成的灭顶之灾。挪亚的方舟在茫茫的汪洋中漂流 40 天后,他打开窗户放出一只乌鸦,结果乌鸦一去不回;他又放出一只鸽子,因遍地是水,鸽子无处栖身又飞了回来;7 天以后,他又将鸽子放了出去,鸽子回来时嘴里衔着一根橄榄枝,挪亚知道树已露顶,洪水正在退去;又过了 7 天,挪亚第 3 次放出鸽子,鸽子再也没有回来。这时洪水已经完全退去,挪亚一家走出方舟,并将那些雌雄配对的生物带出方舟,它们随地定居、繁衍开来。米开朗基罗所画的《洪水》并不是对《圣经》故事的简单图解,他甚至放弃了原有宗教的主题和内容,画中既无挪亚也无方舟,更不见鸽子的踪影。他在画中所表现的是一群在洪水中逃难的灾民,他们相互帮助、顽强抗争,表现出人类在一场神授的灾难面前并未失去生存的信念。这幅作品场面宏大,气氛悲壮,人物众多。在完成之后,米开朗基罗可能意识到在 18 米高的天顶上绘制太多的人物反而会影响作品的表现力,所以在后来绘制的作品中大大地减少了人物的数量,并增加了中心人物的体量和动势,《创造亚当》便是其中较为典型的代表(图 9-12)。同样地,对于这个《圣经》中的故事,米

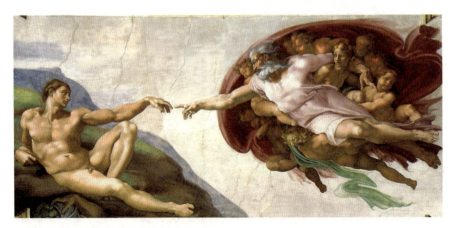

图 9-12　米开朗基罗,《创造亚当》

开朗基罗没有像以往的一些画家那样描绘上帝用泥土创造人类的情景,而是着重刻画了亚当经上帝之手的点触而获得生命和力量的奇迹。在这里,亚当虽然被表现得体格健壮,充满着雕塑的意味,但他慵倦的体态表明他还未获得精神的力量,从他期盼的眼神和伸出的手臂可以看出亚当对智慧的渴求。米开朗基罗在这幅作品中所要表现的真正思想,是人类光有强壮的身体还不行,只有在具备了智慧的光华和精神的力量时,才真正有了生命。当时曾有诗人对米开朗基罗的西斯廷天顶画有过这样的评价:"这里树起了一座艺术的明灯,其光辉足以将整个世界照亮。"

　　1513 年,教皇尤利乌斯二世去世,他那曾经被放弃了的陵墓工程又被提上了议事日程,但其规模已经缩小了许多。教皇的后代认为不需要再建造一座独立的陵墓,只要靠着教堂的墙面建造一个坟墓就可以了,这或许是因为原先的计划过于庞大且需要巨额的资金——当年教皇突然中断这一工程或许也是因为资金的问题。事实上,米开朗基罗这次拿出的陵墓设计稿也要比原先的简化了许多,原来的四个面变为三个面(图 9-13)。同时,用于装饰的人物也减少了,胜利女神削减为 6 人,战俘也减为 12 人。在接下来的 3 年里,米开朗基罗努力工作,但最终只有 3 尊雕像完成或接近完成,它们是

图 9-13　米开朗基罗为教皇尤利乌斯二世重新设计的陵墓草图，1513 年

图 9-14　米开朗基罗，《摩西像》，1515—1516 年，高 255 厘米，大理石，梵蒂冈圣彼得大教堂

著名的《摩西像》（图 9-14）和两尊战俘雕像，即所谓的《垂死的奴隶》和《被缚的奴隶》（图 9-15）。米开朗基罗的《摩西像》可以说是世界艺术史中最伟大的雕像作品之一。在这一作品中，作为古代以色列人救星的摩西是以一个体格健硕的老年智者的形象出现的：头上的一对犄角是他智慧的象征，而垂挂到腰际的卷髯则暗示着他的高龄。米开朗基罗究竟是将摩西设计在怎样的一个情境中，也就是说雕塑家究竟表现的是摩西一生中的哪一个瞬间，关于这一问题有很多的争议。通常人

图 9-15　米开朗基罗，《垂死的奴隶》，1516 年，高 299 厘米，大理石，法国巴黎卢浮宫

们认为米开朗基罗表现的是这样一个情节：摩西在西奈山上从上帝手里接过《十诫》下山时，看见人们造了一个金牛犊，并且围着它跳舞、欢呼。摩西感到异常愤怒，他扭着头，目光如炬地注视着这一情景。此时此刻，摩西正处在一个将他伟大的精神变成猛烈的行动的瞬间。作为艺术表现，米开朗基罗选择的正是摩西最后一刻的犹豫，犹如暴风雨之前的平静。在下一个瞬间，摩西会跳起来——他的左脚已经向后伸出——把《十诫》摔在地上，向那些没有信仰的人们发泄他的愤怒。为了更为生动地刻画摩西内心的激愤之情，米开朗基罗还在他裸露的双臂上精心雕刻了爆出的青筋，仿佛能让人感觉到里面血液的流动。著名的文艺复兴历史研究专家布克哈特（J. C. Burckhardt）就持有这种观点，他曾经说道："摩西好像表现了这样一个时刻，他看到人们崇拜金牛犊，一下子就跳了起来。刚刚开始的强有力的动作和躯体所具有的力量赋予他的形体以生命力，因此我们怀着恐惧，颤抖地期待着这一时刻。"也有心理学家认为："似乎正是在这一时刻，他那闪亮的眼睛看到了崇拜金牛犊的罪恶，一个强大的内心活动迅速进入了他的整个形体。他在极度颤抖的情况下用右手抓住了那飘动的胡须，好像要再控制一下他的行为，只是为了接下来以更猛烈的力量爆发出他的愤怒。"但也有一些艺术史家认为，米开朗基罗表现的不是拿着《十诫》下山时的摩西，而是正在西奈山上制定《十诫》的摩西。那时以色列人还没有铸造金牛犊，也没有表示对金牛犊的崇拜，因此摩西不会发怒；如果米开朗基罗表现的是刚下西奈山的摩西，他一定会用某种方式表现出西奈山、以色列人和金牛犊，而现在的摩西手中拿着耶和华赐予他的《十诫》板，双眼远眺，眼中充满着灵性的光芒。因此，这些艺术史家认为这是一尊象征性的雕像，而不是一般的叙事性人像作品。更有趣的是，著名的精神分析学家弗洛伊德在对《摩西像》进行了仔细的研究后提出了他独特的见解。他认为米开朗基罗表现的的确是下了西奈山的摩西，但这位以色列人的领袖此时此刻并不是要愤怒地站起来去训斥那些变节的子民，而是在看到人们又如此轻易地崇拜上了金牛犊，深感人类是

多么的罪恶深重，无奈地从站立的姿态跌坐在了椅子上。米开朗基罗究竟赋予这位教皇的守陵人以何种意义，除了他自己和上帝以外，可能无人知晓了。

米开朗基罗为尤利乌斯二世陵墓所制作的另外两件雕像《垂死的奴隶》和《被缚的奴隶》（图9-16）具有强烈的象征意义。在这里，"垂死"和"被缚"不能简单地被理解为一种生命的状态，而"奴隶"也不是单纯意义上的奴隶。米开朗基罗虽然是一个基督教徒，但他又深受新柏拉图主义思想的影响。在文艺复兴时期，许多人文主义学者非常关心新柏拉图主义有关灵魂与肉体的论述并做了广泛的讨论，他们普遍接受了肉体是人类灵魂的牢笼的观点，认为灵魂总是想逃离肉体，逃回它原来的纯正的心灵王国中去，而这种逃离最终只能通过肉体的死亡才能真正地得以实现。

图9-16 米开朗基罗，《被缚的奴隶》，1516年，高215厘米，大理石，法国巴黎卢浮宫

米开朗基罗的这两尊雕塑的创作主题或许就源于这样的哲学思想。事实上，他的整个艺术观——从顽石中解放出人的灵魂和生命也是深受这种思想的影响。《被缚的奴隶》通过强壮、扭曲的身体，表现出了一种争脱束缚、获取新生的欲望；而《垂死的奴隶》以一种迷幻般的情调体现出摆脱苦难的状态。在这里，不管是对生的渴望，还是对死的迷恋，都寄托着米开朗基罗对自由意志和不朽灵魂的追求。

尤利乌斯二世的陵墓工程尚未结束，新任教皇列奥十世又交给了米开朗基罗一项新的任务，即为美第奇家族的两个重要成员——尼摩尔大公朱里

安诺·美第奇和乌尔宾诺大公洛伦佐·美第奇设计并建造陵墓,这也是米氏一生中所承担的最后一批大型雕刻任务。这项工作从1519年开始至1534年完工,前后历时达15年之久。美第奇的陵墓设在圣洛伦佐教堂内的一个小教堂里,这个教堂是按照米开朗基罗的设计方案建造的,虽占地不大但建筑的立面却很高,上面饰有圆顶。在正方形的内厅里,相对而建两座陵墓(图9-17、9-18),四周的墙壁为白色的大理石,间以深灰色的古典壁柱,整体气氛既庄严肃穆又高贵典雅。按照西方的文化传统,陵墓的装饰雕塑中一般都饰有死者的雕像,而米开朗基罗在为朱里安诺·美第奇和洛伦佐·美第奇塑像时,摒弃了自古罗马以来的墓葬雕像的传统,即常将死者雕成临终前躺在棺木上的样子,而是赋予了这两位死去的统治者以理想的成分,使他们具有了一种积极的象征意义。朱里安诺(图9-19)身穿精致华丽的古代盔

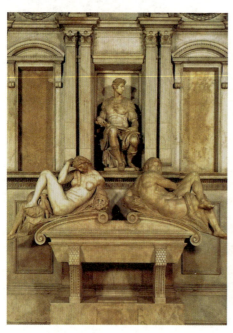
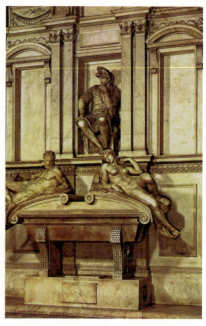

图9-17 米开朗基罗,《朱利安诺·美第奇陵墓》,大理石　　图9-18 米开朗基罗,《洛伦佐·美第奇陵墓》,大理石

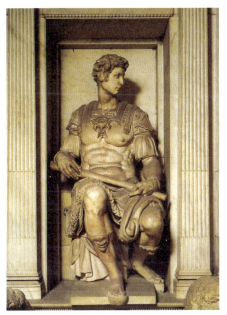 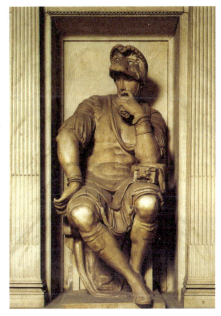

图 9-19　米开朗基罗,《朱利安诺·美第奇雕像》,高 173 厘米,大理石

图 9-20　米开朗基罗,《洛伦佐·美第奇雕像》,高 178 厘米,大理石

甲,手握权杖,头向左侧,神色刚毅,俨然一个古代青年英雄的形象;洛伦佐(图 9-20)则头戴兜鍪,身披大氅,右手以手背支在腿上,左手托着下颌,姿态优雅,神情镇定,并呈若有所思状——这尊雕像自 16 世纪以来一直被人们称作"思想者"。它们所象征的是文艺复兴时期人文主义哲学的一种人生理想,即积极进取的生命与深思默想的生命。在"思想者"和"古代英雄"脚下的石棺上各饰有两组雕像,它们分别是《晨》《暮》和《昼》《夜》(图 9-21、9-22、9-23、9-24)。代表《晨》的是一个体格健硕的裸女,她仿佛刚从梦中醒来,对眼前的一切似有一种厌烦之意。代表《暮》的是一个男性裸体,沉思的面容平静而又安详,他似乎正在静静地等待着黑夜的来临。《昼》也是一个男性裸体,但他却显得有点紧张不安,回首凝视的眼神中充满着疑惑。《夜》是四尊雕像中最富有诗意的,她体态优美,情绪安然,正深陷在睡梦之中;脚下踩着的是一束能使人忘忧的罂粟花,旁边的猫头鹰

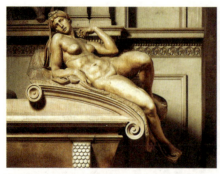

图 9-21 米开朗基罗,《晨》,长 203 厘米,大理石

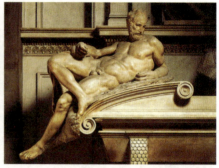

图 9-22 米开朗基罗,《暮》,长 195 厘米,大理石

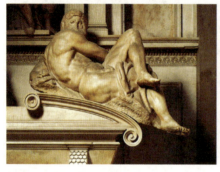

图 9-23 米开朗基罗,《昼》,长 185 厘米,大理石

图 9-24 米开朗基罗,《夜》,长 194 厘米,大理石

象征着黑夜,而背靠着的面具则是一种噩梦缠身的标记。佛罗伦萨的著名诗人乔凡尼·巴·斯特罗茨(Giovanni Strozzi)在看了《夜》这尊雕像后,深情地写下这样一首诗:

> 夜,为你所看到妩媚的睡着的夜,
> 那是受天使点化过的一块活的石头;
> 她睡着,但她有生命的火焰,
> 只要叫她醒来——她将与你说话。

米开朗基罗在读了这首诗后，也大为感动，但又不无伤感地写了一首诗作为应答：

> 睡眠是甜蜜的，成为顽石更幸福；
> 只要世上还有罪恶和耻辱，不见不闻，无知无觉，
> 于我是最大的快乐；
> 不要惊醒我啊！讲得轻些。

1534年，美第奇家族的陵墓最终完成了，这时米开朗基罗已年近60岁，而这项工程最初的委托者教皇列奥十世已经去世。其继任者克雷门特七世又交给米开朗基罗一项新的任务，请他为西斯廷的小礼拜堂绘制一幅祭坛画。当时，教皇的意见是由米开朗基罗绘制一幅主题为"复活"的壁画以取代原先佩鲁基诺绘制的《圣母升天》。但不巧的是克雷门特七世于当年去世，新任教皇保罗三世虽然仍把这项工作交给米开朗基罗来完成，但他把壁画的主题改为"最后的审判"。

"最后的审判"是基督教绘画的传统主题，在中世纪乃至文艺复兴时期的绝大多数教堂中都装饰有这一主题的镶嵌画、壁画或雕塑。《圣经》里说，耶稣被钉死后又复活，随后升入天国。他在天国的宝座上审判人的灵魂，此时天和地在他面前分开，世间无一阻拦，大小死者的幽灵都聚集到他的面前，听从他最后的审判。凡罪人都被罚入火湖，作灵魂之死；凡善者都被赐予生命之水，以求灵魂的永生。这个故事无非是在宣扬人死后行善者升天、作恶者入地的因果报应的宗教思想。米开朗基罗根据这一主题创作的《最后的审判》（图9-25），不仅构图宏大、气势磅礴，具有浓烈的宗教气氛，而且还融进了时代的精神和他个人的价值观。整个作品具有动人心魄的力量，正如但丁在他的《神曲·炼狱篇》中写的那样："死的就像死的，活的就像活的。"在200多平方米的壁面上，米开朗基罗共绘有400多个各种各样的人物，

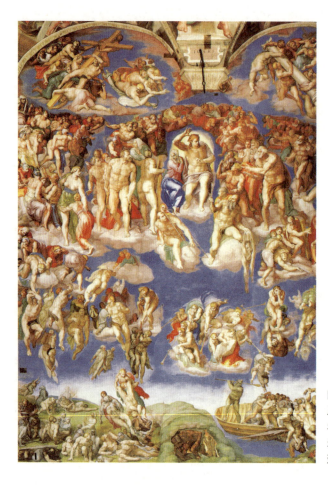

图 9-25 米开朗基罗,《最后的审判》,1535—1541年,1370 厘米×1220 厘米,湿壁画,梵蒂冈西斯廷教堂

数量之巨、体态之多样,被喻为"人体百科全书"。这些人物中,有他敬仰、爱慕的诗人但丁等为意大利增添了荣耀的人物,他们正在升向天堂;也有他所痛恨的代表着罪恶的人物,如教皇尼古拉三世,因出卖教职、亵渎神灵,正堕入地狱。画面的中心人物耶稣再也不像许多绘画中的那样,以一个东方智者的面貌出现,而是被米开朗基罗画成了古代一个年轻的英雄——阿波罗的形象(图9-26),这表现了他对古典文化的崇敬和对人文主义理想的追求。巨人般的基督正举起有力的右手,即将做出最后的判决。圣母玛利亚被这场暴风骤雨般的场面所惊吓,蜷曲着靠在基督身旁。值得一提的是,在耶稣的

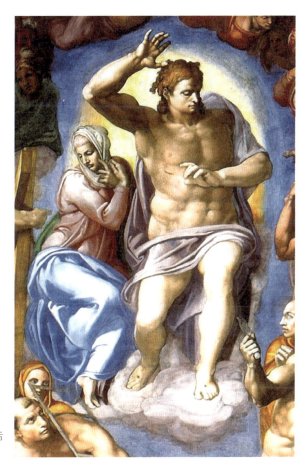

图 9-26 米开朗基罗，《最后的审判》（局部）

左下侧画有一位脸上满布惊骇的老人，他就是耶稣十二个门徒之一的圣巴多罗买。他在殉难时被活剥了人皮，因此他的手上正提着自己的人皮。他似乎在向耶稣诉说着自己的苦难，但人皮上那张痛苦的脸却是米开朗基罗的自画像（图 9-27），画家的这种构思与表现一定有着自身不可言状的苦衷。事实上，米开朗基罗在这幅作品中想表达的不是慈悲和饶恕，而是铁面无私的善恶报应。这幅巨制花了他近 6 年的时间才得以完成。1539 年，米开朗基罗不幸从脚手架上坠落跌断了腿，但他仍然坚持把作品画完，充分体现了画家不屈不挠的坚强意志。这幅全景式的动态构图所产生的运动感，对后来欧洲

17世纪的巴洛克艺术产生了很大的影响。

《最后的审判》于1541年圣诞前夕正式向社会开放,几乎整个罗马城的人都为这幅杰作的问世而激动、惊喜。瓦萨里在看过作品后做出了这样的评价:"这幅画是上帝赐给人类艺术和伟大风格的典范,它要人们明白当上帝赋予神性与知识的天才降临人世后,命运之神是如何发挥其威力的。这幅作品使此后所有自以为精通艺术的人举步维艰,只要看一看其中任何一个人像,无论多

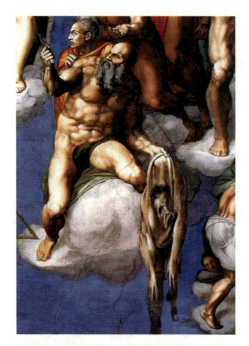

图 9-27　米开朗基罗,《最后的审判》(局部)

么精于绘画的伟大天才都会为之震颤、惊惧。当人们注视这件凝聚着米开朗基罗巨大心血的作品时,所有的人都惊呆了。他们意识到这件作品将是空前绝后的,没有一幅作品可以与它相提并论。"当然,也有对米开朗基罗心怀不满的人对这幅作品提出了尖锐的批评,一位名叫彼埃特罗·阿雷提诺的人在给米开朗基罗的信中说:"我的先生啊,我已经看过了您整个的《最后的审判》的定稿。我承认我感受到了它所创造的令人惬意的美丽所散发出来的卓越的拉斐尔风格的魅力。然而,作为一个受洗的基督徒,我羞于提到您表现出的与一个天才不相称的放肆。您用它来表达您对末日的观念,而那末日则是我们真诚的信仰使得我们全心期待着的……比起您的大作现在所属的神圣的教堂来,妓院会更合适。如果您不承认耶稣基督,也比您信仰他,却又在破坏别人的信仰要强。然而,不要以为您卓越而大胆的杰作不会受到惩罚,您的好名声必然会受到破坏。还有一位名叫切萨纳的宗教司礼官也在新任的教皇

面前喋喋不休地说道：'在这样一个神圣的地方，画上这么多全身裸体的形象，太不适宜了。'"当然，米开朗基罗的名声并没有因为这些说三道四而受到损害，但他的作品却受到了极大的破坏。后来教皇真的请来一位画家给作品里所有裸体的下身添画了许多布条，这也使这位不知天高地厚的倒霉家伙得到了一个诨名——"穿裤子的画家"。

在完成《最后的审判》后，米开朗基罗的身体状况已经变得非常糟糕，但他一直坚持壁画的创作，先后又为保罗三世绘制了两幅大型壁画：《圣保罗改宗》和《圣彼得被钉上十字架》（图9-28）。1550年，75岁的米开朗基

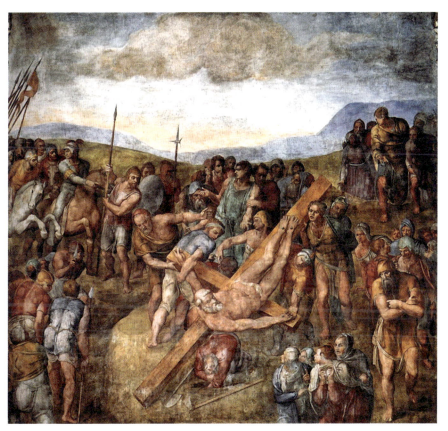

图9-28 米开朗基罗，《圣彼得被钉上十字架》，1546—1550年，625厘米×661厘米，梵蒂冈圣保罗教堂

图 9-29　米开朗基罗,《哀悼基督》,1499 年后,高 266 厘米,大理石,意大利佛罗伦萨教堂

罗因眼疾已经看不清东西了,也再没有接受过任何绘画的任务,但他继续同石头打着交道,从事着雕刻和一些建筑的设计工作。就在去世前的第 6 天,米开朗基罗还在打磨加工他一生中的最后一件作品《哀悼基督》(图 9-29)。1564 年 2 月,历经磨难的米开朗基罗终于走进了他渴望已久的天国,享年 89 岁。在他死前的口授遗嘱中,他要求将自己的灵魂交付给上帝,把身体交付给大地,把财产留给至爱亲朋,并希望在病榻前的亲友们从他的死亡中想到耶稣基督的死亡。

思考题

1. 米开朗基罗对西方艺术产生了哪些影响,试举例说明。
2. 选择米开朗基罗的某一件作品,仔细研读,写一篇 2000 字以上的作品分析文章。

第十章 圣母的创造者

作为"文艺复兴三杰"之一的拉斐尔是个幸运儿,他活着的时候深受上层社会的宠爱并在艺术上获得了巨大的成功,虽37岁时英年早逝,但死后同样也享受着无尽的哀荣。意大利文艺复兴运动的一个重要内容就是要在新时代再现古典文化的辉煌,而文艺复兴艺术中的古典精神直到16世纪20年代才最终形成。拉斐尔的寿命虽短,但他的艺术却最为鲜明、也最为典型地体现了一种对古典理想和精神的追求。歌德曾经这样评价拉斐尔:"他根本不用去模仿古希腊人,因为他在思想和气质方面接近于古希腊人。"

1483年,拉斐尔出生在乌尔宾诺城,这座城市早在15世纪就已经成为意大利人文主义文化的一个中心。拉斐尔的父亲是当地的一位画家,曾经是曼图亚大公乔万尼·菲·贡萨加(Giovan Francesco Gonzaga)的宫廷画师,这种家庭的背景使拉斐尔从小就受到了良好的艺术熏陶。这位画坛宠儿的童年非常不幸,他9岁时母亲去世,11岁时父亲又撒手人寰。后来由于他父亲与宫廷的关系,拉斐尔进入了贡萨加大公开办的贵族学校学习,这使他有机会接触宫廷中所藏的大量经典作品,其中包括波提切利和乌切洛等前辈大师的作品。拉斐尔在17岁时进入著名画家佩鲁基诺(Pietro Perugino)的画室学习,老师宁静、柔和的画风对他后来所形成的典雅、秀美的风格有着重要的影响。瓦萨里就曾有过这样的描述:"拉斐尔是如此全面地掌握了佩鲁基诺的表现手法,以至于很难区别这两位画家的作品。"这一点可以从他早期完成的作品《圣母的婚礼》(图10-1)上得到印证,尤其是将它与佩鲁基诺的《基督将天国的钥匙交给圣彼得》做一比较,这种印象就尤为强烈。首先,两幅作品在构图上都讲究人物和场景的对称;其次,故事中的主要人物都在一个开阔的空间里并于前景一字排开,而背景均为描绘细致且透视感极强的建筑;再次,它们在用色方面也非常接近,如蓝色的天空、深蓝色、玫瑰色和黄色的衣饰,以及被阳光晒成金黄色的石条地面和远处蓝绿色的小山等。当时,人们几乎都认为拉斐尔这幅作品中的色彩来自其老师的颜料宝库。

拉斐尔在创作《圣母的婚礼》时还不到21岁，但他的绘画风格已经初步形成，尤其是画中的几位女性形象明显地表现出了画家对女性美的一种基本审美标准——美丽、端庄、贤淑，他后来所创造的圣母形象大都遵循了这一标准。这幅《圣母的婚礼》主题取自《金色的传说》，表现的是圣母玛利亚和约瑟正在举行婚礼的场面。画面上一位年长的祭司处于人群的中央，他正在主持这场神圣的典礼。祭司的右边是玛利亚和几位女随从，玛利亚站姿优

图10-1 拉斐尔，《圣母的婚礼》，1504年，170厘米×117厘米，油画，意大利米兰布雷拉绘画馆

美，面含羞涩地将右手伸出，准备接受约瑟递来的婚戒；左边是约瑟和一些求婚者。约瑟表情严肃，似乎意识到这神授的婚姻给他带来的责任，他右手拿着戒指正准备给玛利亚戴上，左手持着一根枝头开着花的树枝。在举行婚礼之前，祭司曾说："凡求婚者手上的树枝开花的，即是玛利亚的丈夫。"而那些跟在约瑟身后的男士们发现自己的树枝没有开花时，脸上都露出了失望之色，还有一位求婚者更是失望之极，正把树枝搁在腿上折断（图10-2）。

还值得一提的是，这幅作品充分体现了拉斐尔对透视法的熟练掌握，画面上大到建筑的结构，小到人物的投影，无不为创造出一种深远、宽广而又

图 10-2 拉斐尔,《圣母的婚礼》(局部)

真实的空间提供了可靠的依据。这一方面说明拉斐尔深得佩鲁基诺的真传,另一方面也表明他对绘画中宏大场景的表现有着极大的热情和非凡的能力。这种热情和能力在他后来为罗马教皇的签字大厅绘制的壁画,尤其是那幅名为《雅典学院》的宏幅巨制中得到充分的展示。

1508年拉斐尔来到罗马,在他的同乡、也是当时的著名建筑师勃拉曼特的引见下,见到了教皇尤里乌斯二世。拉斐尔很快赢得了这位宗教领袖的青睐,教皇要请拉斐尔参与梵蒂冈宫的装饰工程,他的具体任务就是为教皇本人专用的一套房间绘制壁画。在罗马,拉斐尔前后为教皇工作了近10年时间,绘制了大量的壁画,其中以教皇专门用来签署各种法律和宗教文件的房间——签字大厅里的4幅壁画最为著名。这4幅作品的主题分别是"神学""法律""诗歌"和"哲学",代表着人类知识和智慧的最高境界,其中以表现神学题材的《教义辩论》(图10-3)最先完成。这幅作品的主要内容是关于基督教的圣餐礼仪和有关教义的辩论。整个作品分为上、下两个部分,分别代表着天上和人间两个世界。在天上的那一部分,正中央坐着的裸体男子是象征着圣子的耶稣基督,他面朝观众,举着双手,仿佛在安抚着天下的芸芸众生;在其左右的是圣母和施洗约翰。在耶稣四周光环之上端坐着的长者象征着圣父,而耶稣脚下的圆形中的鸽子则象征着圣灵。这样,画面中从上至下实现了圣父、圣子、圣灵三位一体的基督教教义的图像叙述。这幅画的天上部分还画有《旧约》中的先知和《新约》中的圣者,他们头顶光环、手持法典,神态庄严地分坐在耶稣

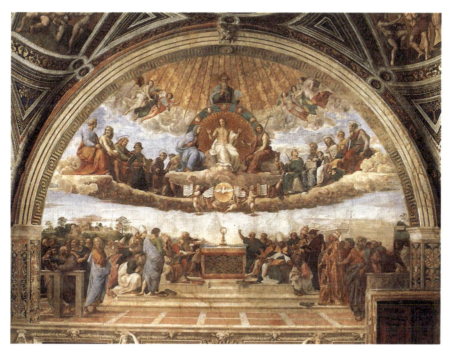

图 10-3　拉斐尔,《教义辩论》,1508 年,底边长 770 厘米,湿壁画

基督的两侧,气势十分壮观。画中的地面人间部分画的是来自世界各地的基督教诸教派的代表们,他们似乎正在热烈地讨论或辩论着基督教的有关教义。拉斐尔将地面部分的人物表现得更为生动,他们造型坚实、形态各异,有的正慷慨陈词,有的正侧耳聆听,有的则凝神思索,气氛显得非常热烈。如果仔细观察,还会在人群中发现许多有名有姓的历史人物,如著名的诗人但丁、狂热的萨奥那洛拉、虔诚的僧侣画家安吉利科(Angelico,1387—1455),以及一些古代哲学家等,而教皇正是在这间房子里宣判将萨奥那洛拉处以火刑的。画家通过这种巧妙大胆的构思,将一种世俗的精神融进了神圣的基督教历史之中,这也是拉斐尔人文主义思想的一种具体体现。这幅画完成之后,也有不少人认为拉斐尔的艺术构思和创意有损教皇和教会的尊严,但教皇本人却不以为然还对其大加赞许。随之,有关这幅作品的一些流

言蜚语也就被一片赞扬声所替代了。

在《教义辩论》的对面墙上，画着著名的《雅典学院》（图 10-4），它可以说是拉斐尔最具代表性的作品之一，表现的主题是"哲学的辩论"，与《教义辩论》中关于神学的辩论刚好对应。在这幅作品中，拉斐尔以一个雄伟开阔的古典建筑空间为场景，将古代的先贤和当世的名流放置一堂，再次显现了他对宏大场面炉火纯青的艺术表现力。画面的中心是两位伟大的古希腊哲学家——柏拉图和亚里士多德，他们形象高大，身材健壮有力，正从深处的拱廊中由远而近地走向观众，同时相互间也在激烈地辩论。柏拉图右手指着上方，似乎在说一切思想均源于神灵的启示；而亚里士多德则右手指着地面，侧脸注视着柏拉图，好像正在反驳——真实的世界才是万物的源泉。可以说，两位哲学家不同的手势正好代表着两种不同的世界观。他们身边站立着一些热心的听众和各自的信徒，他们似乎被两位智者的思想与智慧

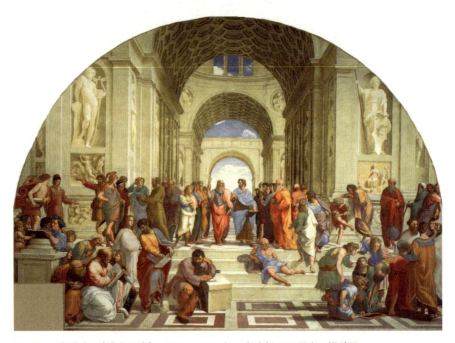

图 10-4 拉斐尔，《雅典学院》，1509—1510 年，底边长 770 厘米，湿壁画

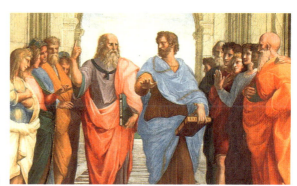

图 10-5　拉斐尔，《雅典学院》(局部)

图 10-6　拉斐尔，《雅典学院》(局部)

所感染，目不转睛地关注着这场辩论（图 10-5）。在这神圣而又辉煌的空间里还有许多著名的人物，如在左侧台阶的人群中，那位背对着柏拉图的老者是苏格拉底，他似乎也在向人们传授着他的学说和思想。画面的左侧前景以坐在地上的数学家毕达哥拉斯为中心画有一组人物（图 10-6），毕达哥拉斯本人正全神贯注地求解着一道数学难题，身旁一个少年正为他扶着一块提示用的木板，木板上画有"和谐"数目的比例图；紧贴在毕达哥拉斯身后的是两位长者，一位似乎正迫不及待地要记录下数学家的演算结果，另一位则伸

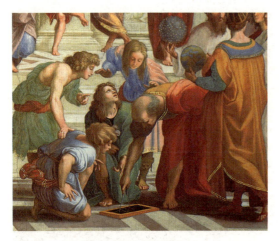

图 10-7　拉斐尔,《雅典学院》(局部)

着脖子,认真地关注着整个演算过程——这位头缠白巾的长者,正是欧洲中世纪著名的阿拉伯学者阿维洛依,他是阿拉伯亚里士多德学派的主要代表之一,并以注释亚里士多德著作的方式发展了其哲学中的唯物主义思想。毕达哥拉斯的身后还画有一位著名的人物——古希腊的无神论哲学家伊壁鸠鲁,他头戴桂冠、手捧典籍,呈陷入沉思状,似乎在为他著名的论断"一切感官都是真理的报道者"寻求更多的哲学依据;在毕达哥拉斯前面站着的那位用手指着书本的学者是修辞学家圣诺克利特斯,在他们之间还有一位身披白色大氅、面目英俊而表情含蓄的金发青年,他似乎并没有被周围热烈、紧张的氛围所感染,而是回眸凝视着画外的观众,完全是一副特立独行的样子,这位青年就是乌尔宾诺未来的大公——弗朗西斯柯·德拉·罗菲尔。画面对应的右侧部分的人群以古希腊几何学家欧几里德为中心(图 10-7),他正弓着身子,手执圆规在地面的石板上给学生做演算示范;他周围的 4 个学生对老师的讲解似乎一知半解或是领悟不一,脸上流露出疑惑和焦虑的神情;那个站立在欧几里德身旁穿着黄袍的男子是古埃及天文学家托勒密,他头戴荣誉桂冠,手持天文仪器,与他对面同样也托着一个圆球的建筑师勃拉曼特形成人物组合,他们都不约而同地侧脸注视着身边的两个人——画家索多玛(Sodoma,1477—1549)和拉斐尔(图 10-8)。索多玛是在拉斐尔之前为教皇的签字大厅绘制壁画的画家,他身披白裪,头戴白帽,一身素装,在华美的拱柱后只露出了半个身子;而拉斐尔留给自己的空间更小,仅仅只露出了半个脑袋。两位画家虽身处边

缘，但拉斐尔却巧妙地利用托勒密和勃拉曼特的视线指向，很容易就把观众的目光引向他们，这也正是画家迁想妙得、匠心独运之处。在文艺复兴时期，许多艺术家都喜欢将自己的形象表现在其创作的历史性或宗教题材的作品中，像吉贝尔蒂在他那不朽的《天堂之门》中也熔铸了自己的头像。《雅典学院》画面中央的台阶上还画有两个人物，一位是衣衫褴褛的犬儒主义哲学家第欧根

图 10-8　拉斐尔，《雅典学院》（局部）

尼，他那不修边幅、无所事事的样子是其哲学思想——"除了自然需要，其他任何东西都无关紧要"的最好注解；另一位则是古希腊唯物主义哲学家赫拉克利特（图 10-9），他左肘撑着一块云石，左手握拳支撑着脸颊，正心无旁骛地思考着一个深刻的哲学问题，他所提出的"一个人不能两次踏进同一条河流"的著名论断为他赢得了辩证法奠基人的称号。据许多艺术史家考证，这里赫拉克利特的形象是拉斐尔参照米开朗基罗《创世记》里的一个预言家的形象得来的。更有学者认为此人画的就是米开朗基罗本人，因为两者无论在面貌还是在身材方面都非常相像，学者们还推测拉斐尔在佛罗伦萨期间很可能见过米开朗基罗并对这位艺术大师充满了崇敬之情，因此完全有理由相信拉斐尔在作品的显赫位置画上他所敬仰的米开朗基罗，就像他在这幅作品中用达·芬奇的头像来表现柏拉图的形象一样以表尊崇。拉斐尔在画中做了某种暗示：这位"思想者"的穿着不是希腊、罗马式的，而是

图 10-9　拉斐尔,《雅典学院》(局部)

典型的 16 世纪意大利石工的装束——一件带帽的罩衫和一双软边的靴子,而作为雕塑家的米开朗基罗,童年时曾与一对石匠夫妇生活并结下了深厚的情谊。如果这一切都是真的,那么代表着意大利文艺复兴时期最高艺术成就的三位艺术家的形象就在一幅作品中同时出现了,这在西方艺术史上是绝无仅有的。

在拉斐尔的所有作品中,最负盛名的还是他创作的各种各样的圣母像,这种题材的作品在当时有着广泛的社会需求。拉斐尔笔下的圣母既有基督教意义上的纯洁,也有世俗意义上的美貌,他巧妙地使两种不同性质甚至是对立的因素在一个个女性形象中实现完美的统一。因此,拉斐尔的圣母像既得到了教会的认可,也深受普通市民的喜爱,画家也因此获得了空前的声誉。1504 年拉斐尔来到佛罗伦萨,在以后的 4 年里,他创作了大量的圣母题材的作品,《金丝雀与圣母子》(图 10-10)便是其中之一。这幅作品因画中的一个婴孩手里抓有一只金丝雀而得名,这种鸟象征着襁褓中的耶稣基督,预示着救世主未来不幸的遭遇。这幅作品在构图上明显受到达·芬奇作品的影响,圣母、耶稣和约翰的造型呈金字塔状,与《岩间圣母》中的人物造型极为相似。但与达·芬奇作品不同的是,拉斐尔的作品已经没有了宗教的神秘气氛,取而代之的是一种平和温馨的氛围,圣母的脸上也洋溢着一种人间母性的温柔和关爱。在拉斐尔的所有圣母像中,

图 10-10　拉斐尔，《金丝雀与圣母子》，1507年，107厘米×70厘米，油画，佛罗伦萨乌菲齐美术馆

图 10-11　拉斐尔，《藤皮圣母》，1508年，25厘米×17厘米，油画，德国慕尼黑耶伦国立绘画馆

最能体现这种世俗精神和母性之爱的，应是他在到达罗马不久后创作的《藤皮圣母》（图10-11）。画家在这幅作品中一改那种金字塔式的稳健造型，以一种轻松、随意的构图描绘了圣母怀抱婴孩的姿态，一眼看上去就像日常生活中一位母亲怀抱着婴儿一样，没有一点宗教的气息。圣母把面颊紧贴着婴孩的头部，在亲昵和嬉戏之中更显现出人间母与子的温情。还值得一提的是，在佛罗伦萨时，拉斐尔所画的圣母像大都以优美的自然风光为背景，画中的人物通常也只有圣母、耶稣和约翰三人，它们在风格和构图上都与《金丝雀与圣母子》基本相似，可以说是与后者有着共同情节的系列变体画，其中以《草地上的圣母》（图10-12）、《花园中的圣母》（图10-13）和《拿面纱的圣母》等作品最具代表性。在这些作品中，画面的背景不再是图像化了的《圣经》文字，而是在意大利到处可见的寻常景色。画家的这种处理使得这类宗

图 10-12　拉斐尔,《草地上的圣母》,1505—1506 年,113 厘米×88 厘米,油画,奥地利维也纳艺术史博物馆

图 10-13　拉斐尔,《花园中的圣母》,1507 年,122 厘米×80 厘米,油画,奥地利维也纳艺术史博物馆

教题材的作品具有了一种平民化的倾向和世俗的气息。同一时期拉斐尔创作的圣母像还有《小考佩尔圣母》(图 10-14)和《大公爵圣母》(图 10-15)等。在仔细观察拉斐尔早期创作的这些圣母像后,不难发现圣母面部造型的一个共同特征,即她们的眼帘无一例外地向下低垂,因为在这充满母性关爱的眼神之后隐含着一丝忧虑,它多少表明了隐藏在拉斐尔内心深处的一种宗教悲悯情结,而且这种情结在他所画的小耶稣充满忧虑的眼神中得到了进一步的证实。

　　在拉斐尔创作的所有圣母像中,最为成功也是最为著名的应是《西斯廷圣母》(图 10-16)了。这幅现藏于德累斯顿博物馆的作品最初可能是为教皇尤利乌斯二世的葬礼而作,因为它曾在这位宗教领袖的墓壁上悬挂了一段时间,后来移至教皇在皮亚琴察的家族教堂——圣西斯廷教堂并供奉于祭坛之

图10-14 拉斐尔,《小考佩尔圣母》,1504—1505年,58厘米×43厘米,油画,美国国家美术馆

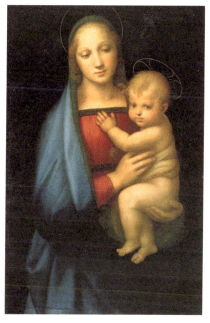

图10-15 拉斐尔,《大公爵圣母》,1507年,84厘米×55厘米,油画,意大利佛罗伦萨斯壁提宫

上长达好几个世纪,作品的名称也因此而来。在这幅作品中,拉斐尔采用了金字塔式的构图,整个画面看上去庄严、稳固,具有一种纪念碑式的视觉震撼力。画面上帷幕徐徐拉开,怀抱着裸体小耶稣的圣母从缥缈的云端中款款走来,她目光前视,表情严肃;而她怀中的圣婴更是瞪着眼

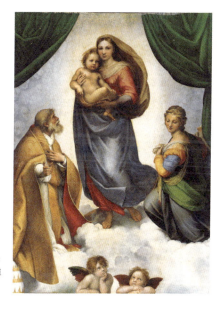

图10-16 拉斐尔,《西斯廷圣母》,1514年,265厘米×196厘米,油画,德国德累斯顿博物馆

睛，神情忧郁而紧张，似乎已经预感到日后在这个世界中将要面临的种种苦难。画家通过对被风鼓起的头巾和掀起的裙角以及正欲举步前行的左脚的描绘，强化了圣母的动态，就连她身后和脚下的云雾也由于她的走动在微微颤动。这样的图像叙述很自然地使画面带有一种神奇的戏剧效果，也很容易使观者产生幻觉和一种激动人心的印象。在圣母的右侧跪着的是教皇圣西克斯特（图10-17），他穿着厚重的金黄色法衣，一副年老多病的样子，他的形象就是以行将就木的教皇尤利乌斯二世为模特而画成的。拉斐尔在作品中画上尤利乌斯二世的形象授意于其继任者列奥十世，或许这幅作品最初就是作为这位快要死去的教皇的贡品而作。据说画面下端的那块棕色木板就是尤利乌斯二世棺盖的象征，在其左端放着的皇冠用来表示教皇的权威和威严；皇冠的顶端还放着一颗橡实，这种风俗至今还保留在意大利王族的葬仪之中。另外，拉斐尔还画了两个可爱的小天使匍匐在木板上，他们向上看着，作思考状（图10-18）；其实，他们的神态更像是知道奇迹即将发生而又故作不知的调皮样子。这一情节可能源于基督教徒临死前所念的一段祷词："我们在天上的辩护人圣母玛利亚，请把您那双充满同情心的眼睛再瞧我们一眼；我们死后，请把我们的灵魂带领到您的儿子耶稣基督那儿去。"在这里，画家是想祈愿圣母对这位忠实的信徒给予特别的庇护和关爱，因为如果没有尤利乌斯二世的青

图10-17 拉斐尔，《西斯廷圣母》（局部）　　图10-18 拉斐尔，《西斯廷圣母》（局部）

睐和宠信，拉斐尔在罗马或许就不会有如此的辉煌。跪在圣母左侧的是圣女芭芭拉（图10-19），她是一位基督教的殉道者，常常以守护神的面貌出现在人们死亡的时刻；她在这里出现可能与尤利乌斯二世即将不久人世也有着某种联系。据传她曾被囚禁于一座高塔之中，因此在她身后隐约可以看到一座建筑，象征着她的囚禁之所。在这里，拉斐尔并没有把她塑造成一个基督教的圣徒，而是把她画成一个端庄、秀美、典雅的少女，她表情平和、双目低垂，对圣母的降临表示出虔诚和恭顺的同时，也流露出一丝喜悦和欢欣。

图10-19 拉斐尔，《西斯廷圣母》（局部）

历史上，人们对《西斯廷圣母》一画的主题和意义有过多种解释，但归纳起来无外乎以下三种主要观点：一是认为拉斐尔希望尤利乌斯二世死后，其灵魂能像圣西克斯特那样，在圣母的引导下升入天国，这或许也是创作这幅作品最直接的动因；二是认为拉斐尔想在对圣母子的形象刻画中，表现出伟大、崇高的母性情感和精神；三是认为拉斐尔塑造的是一位女救世主的形象，因为在16世纪初的意大利，社会的动荡使人们寄希望于救世主的出现，而拉斐尔的圣母以一种伟大的牺牲精神给处于危难的人们带来了极大的精神安慰。

《西斯廷圣母》的意义不止于此，还在于拉斐尔赋予了它更为重要的一种精神品质，即在圣母和观众之间通过目光交流，建立了一种精神上的交流。可以这样说，拉斐尔创作的绝大多数圣母像中，圣母的精神世界都处于一种独立的状态，她们的内心和情感几乎与外界很少发生联系，低垂的目光从未看过画面以外的任何东西。她们要么照看着孩子，要么呈沉思默想状。除了《西斯廷圣母》之外，唯一例外的也只有《椅中圣母》（图10-20）了。在这两幅画中，圣母都将目光投向画外，这种通过画中人物的目光与观众建

图 10-20　拉斐尔,《椅中圣母》,1514—1515 年,直径 71 厘米,油画,意大利佛罗伦萨庇蒂美术馆

立起来的交流不仅增加了作品的可读性,同时也使画作更具感染力。如果说椅中圣母斜视的眼光展示的是一种女性的妩媚和幸福感的话,那么人们从西斯廷圣母的眼光中读到了更多的信息,那是一种忧虑、不安、犹豫甚至是怀疑。人们在与圣母的目光对视中,似乎洞察到了她内心世界的真实感受;而一旦人们意识到这位为了拯救人类而决定牺牲自己儿子的圣母同样有着复杂的世俗情感时,一定会愈加感到她的伟大和崇高。像这种神圣的精神探险,拉斐尔一生只为世人提供了仅此一次的机会。

思考题

1. 查阅相关资料,对《雅典学院》中涉及的不同人物进行进一步了解。
2. 阐述"文艺复兴三杰"的艺术成就和各自的特点。

第十一章 「我曾经在此。」

"尼德兰"在荷兰语中指西北欧的地势低洼地区，与其说它是一个国家的名称，不如说是一个地理名称更为确切，其范围包括今天的荷兰、比利时、卢森堡及法国东北的一部分地区。历史上，尼德兰曾被勃艮第公国统治，后来又被西班牙强盛的哈布斯堡王朝并入版图。尼德兰的文艺复兴的发生、发展与欧洲其他国家一样，也是和一些城市的兴起以及社会生活与贸易的发展分不开的。当时，像安特卫普、布鲁塞尔、阿姆斯特丹、根特等城市已逐渐成为北欧地区重要的经济贸易中心。从文化传统上来看，尼德兰文艺复兴的思想和艺术风格的演变与意大利、法国地区不一样，它既不借助于古代希腊、罗马的遗产，也不是对拜占庭艺术与晚期罗马艺术的宏伟传统进行现实主义的再构思，而是以哥特式美术已经取得的辉煌成就作为基础，挖掘其文化和精神上的先进成分，并使之与新时代人文主义思想不断融合。就绘画作品中呈现的图像而言，意大利的画家们喜欢用古代希腊、罗马建筑的废墟作为画中的场景，而尼德兰的画家们则更喜欢用哥特式教堂作为绘画的背景。16世纪以前，在尼德兰的绘画作品中，基督教题材占据着统治地位；而在16世纪以及之后的一段时期内，即便许多作品具有明显的人文主义倾向，但传统的哥特式风格所产生的影响依然存在。

尼德兰早期文艺复兴的成就，主要体现在画家胡伯特·凡·艾克（Hubert van Eyck，1370？—1426）和扬·凡·艾克（Jan van Eyck，1386—1441）兄弟的作品中，他们对北方地区的文艺复兴起到了决定性的作用。关于胡伯特的生平，历史上少有记载，只知道他于1426年去世，葬在圣勃韦教堂；他的传世作品也很少，著名的《根特祭坛画》（图11-1）最初就是他受根特市市长约多库斯·威登的委托而绘制的。这幅作品的画框上留有他的弟弟扬的题款："无与伦比的伟大画家胡伯特·凡·艾克最先绘制，后由他的弟弟扬·凡·艾克，一位仅次于他的画家最终完成。"历史上关于扬·凡·艾克的记载倒是较为详尽：他学识渊博，研究过几何学、化学和制图学等。他还曾被勃艮第大公菲利普聘为宫廷画师并出使英国、西班牙和葡萄牙等国家和地区，深受

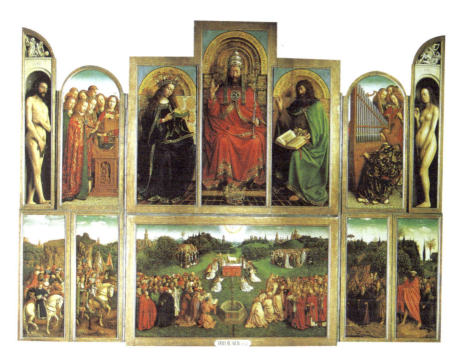

图 11-1　胡伯特·凡·艾克/扬·凡·艾克,《根特祭坛画》(展开图),1415—1432 年,343 厘米×440 厘米,比利时根特·辛特·巴夫教堂

大公的赏识。尤其在完成《根特祭坛画》后,他名声大噪,成为尼德兰最负盛名也最有地位的画家。据说在当时的西班牙,他的作品非常抢手,价格也贵得惊人,要想获得一幅他的作品,得用与作品加上画框同样重量的黄金去交换。1432 年,扬·凡·艾克在布鲁日买下一所房子并和家人一直住在那里,以作画为生直到 1441 年去世。

在凡·艾克兄弟的早期作品中,《根特祭坛画》可以说是最具代表性的。它从 1415 年接受委托、到 1432 年最终完成历时 18 年,耗费了艺术家大量的心血,从中也可以看出在当时画画是一项多么费时而又劳神的工作。但也正是这幅作品,奠定了他们兄弟二人在尼德兰文艺复兴历史中不可动摇的地位。

在文艺复兴时期,教堂一般都设有祭坛画,内容大都以基督教的教义和

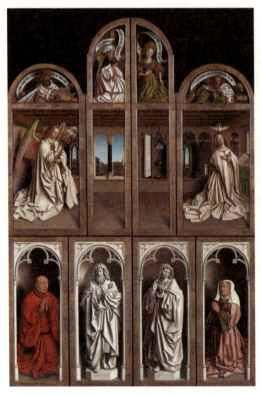

图 11-2 《根特祭坛画》(平时合拢时的外侧)：上《受胎告知》；下《供养人及其妻跪拜图》

宗教故事为主；在形制上又可分为单板型和可折叠式，《根特祭坛画》就属于后一种。它里外共有大小作品24幅，平时在合拢的时候，外侧的一面有12幅作品，分3层绘制，它们既相对独立，又相互关联（图11-2）。如中间那层所画的《受胎告知》（图11-3）中，报喜天使和圣母玛利亚虽分处在左右两侧，中间为两个独立的室内景致分隔，但她们背景中的空间关系和陈设风格却是完全统一的。还值得一提的是，这中间两幅起分隔作用的作品，虽看似平常，描绘的是极为普通的室内场景，但却具有某种宗教的象征意义，尤其是左侧作品中的那个窗台，它在《受胎告知》的故事中是不可或缺的，因为根据《圣经》的叙述，那位报喜的天使是从窗户飞进来的。因此，在这里窗台不仅仅是画面的一个构成要素，更是一个重要的宗教符号，画家将它呈现在中间位置并进行单独的表现，意义也就在此。同样的情形也出现在安吉利柯的作品中，他的《受胎告知》（图11-4）中的报喜天使从画面形态上来看，应该是从院子里飞进柱廊的，但在画面的深处他也画了一个"多余"的窗户。在某种意义上，用画面去图解文字也是欧洲文艺复兴时期美术作品的一个重要特征。

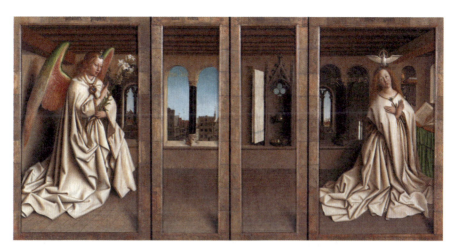

图 11-3 《根特祭坛画》(局部),《受胎告知》

图 11-4 安吉利科,《受胎告知》,1440—1450 年,216 厘米×321 厘米,湿壁画,意大利佛罗伦萨圣马可修道院

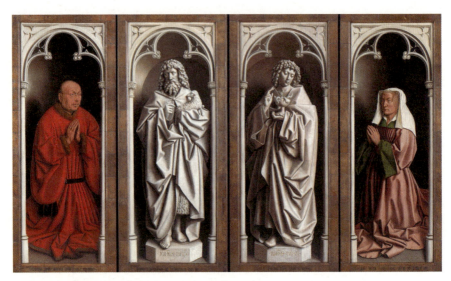

图 11-5 《根特祭坛画》（局部），殉道者及供养人像

在《受胎告知》上面的 4 个弧形画框里画有 4 位男女先知，他们预示着基督的降生；在其下面也是 4 个独立画面（图 11-5），分别画有两位殉道者及供养人约多库斯·威登和他的妻子伊丽莎白·布留特。画家将两位殉道者画成具有哥特式风格的雕像，以凸现他们灵魂和精神的永恒性；而两位呈跪姿的供养人则具有肖像画的特征，他们造型坚实、形态逼真，画家还通过对人物面部表情的细腻刻画将他们虔诚的心理和情绪表现得淋漓尽致，充分展示了高超的写实功力。

《根特祭坛画》内侧的作品一般要在盛大的宗教仪式上才会向公众展示，完全展开后高近 3.5 米，宽近 4.5 米；同样地，它也是由 12 幅作品构成，但与外侧不同的是只分了上、下两层。上层的中央是《王者基督》，左右两侧分别是《圣母玛利亚》和《施洗的约翰》（图 11-6）；左侧的附属画板上画有《合唱的天使》和《亚当》，右侧的附属画板上则画有《奏乐的天使》和《夏娃》（图 11-1）。在这一层中，《王者基督》为作品的核心。画家把基督描绘成一个统治者，而不是一个受难者，意在突显其威严和神权的至高无上——

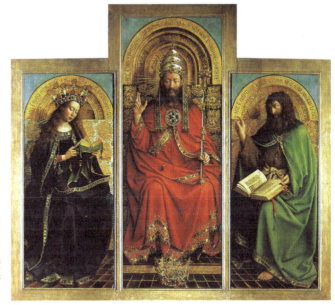

图 11-6 《根特祭坛画》(局部),《王者基督》

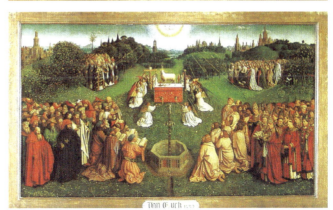

图 11-7 《根特祭坛画》中联,《羔羊的崇拜》

为了达到这样的目的和效果,他还特地将一顶世俗的皇冠置于基督的脚下。下层中联画的是盛大的祭祀场面,标题为《羔羊的崇拜》(图 11-7),取材于《圣经·启示录》,它是整个祭坛画的主题所在。在这个中联左右两侧分别画有《法官》《骑士》《隐士》和《香客》4 幅作品。在《圣经·启示录》的第 5 章和第 7 章中有这样的描述:"我又看见,且听见,宝座与活物并长老的周围,有许多天使的声音;他们的数目有千千万万,大声说:'曾被杀的羔羊是

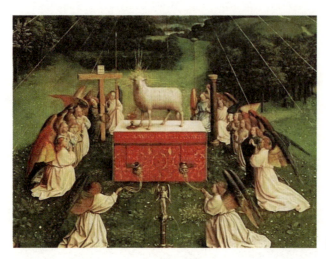

图 11-8 《羔羊的崇拜》
（局部）

配得权柄，丰富，指挥，能力，尊贵，荣耀，颂赞的。'此后，我观看，见许多的人。没有人能数过来，是从各国各族各地各方来的，站在宝座和羔羊面前，身穿白衣，手拿棕树枝，大声喊着说：'愿救恩归于坐在宝座上我们的神，也归于羔羊。'"《羔羊的崇拜》就是画家根据这些描述再加上自己天才的艺术想象绘制而成的。在画面中央的祭坛上站着一只受伤的流着血的羔羊，它象征着耶稣基督；四周是跪着的天使，她们有的扬首合掌，有的挥舞着香炉，有的护抱着基督受难时的十字架，表示对圣羊的崇拜（图 11-8）。在前景的列队的人群中有主教、先知、长老和圣女，他们或跪拜，或凝视，或陷于沉思，或露出惊讶之色，一种崇高的宗教气氛油然而生。画中祭坛的正前方是一口象征着生命之泉的井，石制护栏的边缘用拉丁文刻着《约翰默示录》中的一节："从神和神的羔羊宝座流出的水晶般灿烂的生命之水。"在井的上方是一只象征着圣灵的鸽子，它正灵光普照，恩泽四方；画面远处隐现的哥特式教堂象征着圣城耶路撒冷，而这些建筑大都是以当时真实的建筑为原型，其中就有乌得勒支大教堂和根特的圣尼古拉斯教堂。在这幅作品中，凡·艾克兄弟显示了他们高超的写实技巧，画中的每一个局部，无论是人物的形象和穿戴，还是树木的枝叶，或是地上的绿草和花卉，全都无一例外地

做了精致入微的描绘。著名的美术史学家 E·帕诺夫斯基（E. Panofsky）在他的《早期尼德兰绘画》中曾这样描述凡·艾克："他的眼睛是显微镜的同时还是望远镜。"《羊羔的崇拜》在几组人物的处理上独具匠心，画家通过人物形象整体和局部的重叠、排列和组合，画出了《圣经》中所说的那种"数目有千千万万"的效果。更为奇妙的是，在这幅无声的作品中却让人感觉到一种声音的存在，它既有天使的歌唱，也有圣女的祈祷，更有众人的赞颂，一如《圣经》中所描绘的那样。整个作品在精致和细微中既体现出了世俗的华美，也体现出了神性的庄严，它的色彩在灿烂中显得愈加丰富。帕诺夫斯基在看过此作品后这样评价道："观看他的作品时感受到的美丽与我们情不自禁地陶醉于宝石，或者窥探深水时的感觉一样，具有不可思议的魅力。"

在完成《根特祭坛画》以后，扬·凡·艾克成为欧洲闻名遐迩的大画家，他的艺术创作也真正进入了黄金时期。在此后的 10 余年中，他为教堂、宫廷以及富商们绘制了许多精美的作品，尤其是那些带有情节性的场景式肖像画，如《圣母子和大臣罗林》（图 11-9）和《阿尔诺芬尼夫妇像》等。他的作品以其绚丽的色彩、细腻的描绘和逼真的刻画深受人们的喜爱，同时也更加牢固地确立了他在尼德兰早期文艺复兴史上的光辉地位。

在扬·凡·艾克众多的肖像画中，以《阿尔诺芬尼夫妇像》（图 11-10）最为著名。阿尔诺芬尼是一位富有的意大利丝绸商人，长

图 11-9 扬·凡·艾克，《圣母子和大臣罗林》，1434—1435 年，166 厘米×62 厘米，油画，法国巴黎卢浮宫

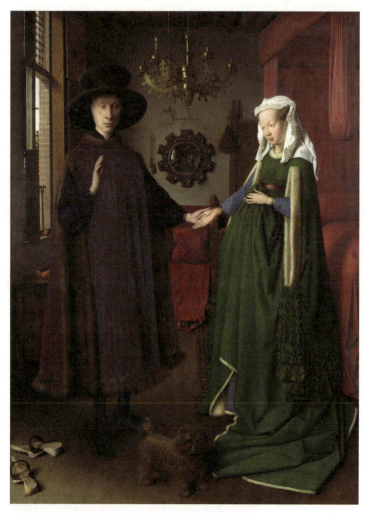

图 11-10　扬·凡·艾克,《阿尔诺芬尼夫妇像》,1434 年,82 厘米×60 厘米,油画,伦敦国家美术馆

期住在布鲁日,据说他还是美第奇家族在这个城市的代理人。扬·凡·艾克与他的关系较为密切,这幅作品就是受他本人的委托而绘制的。画家将阿尔诺芬尼夫妇设计在一个情节之中——正在新婚的洞房里举行婚礼的仪式,或许这也是委托人自己的意思。在画面中,男主人披着裘皮大氅,戴着圆形礼帽,直直地站立在那儿。他将右手举起,似在做一种有关婚姻的誓约;同时

他又将左手伸出搀挽着新娘的右手。夫妻间这种手心向上的搀挽既表示他们的结合,又象征着彼此的信任。这种姿态或许是委托人和画家共同设计的,因为这类绘画作品如同图像化了的法律文件,可专门作为一种见证材料。但令人惊讶的是,新郎在新婚的仪式上并未流露出丝毫的喜悦之色,代之以拘谨、虔诚和沉思(图11-11),这或许是因为对北欧的新教教徒而言,婚姻不仅是一种新生活的开始,更是一种对责任和义务的承诺。画家对这种严肃表情的刻画与这种婚姻信念,以及充满宗教象征意味的室内陈设都是非常吻合的。而站在一旁的新娘乔凡娜·切纳密的脸上倒是流露出一丝腼腆的神情,她双目低垂、含情脉脉的样子以及背景中婚床和座椅的红色,总算为这场婚礼增添了些许热烈和轻松的气氛。

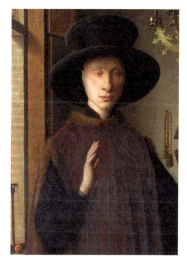

图11-11 扬·凡·艾克,《阿尔诺芬尼夫妇像》(局部)

为了凸现前景中的人物造型并细致地描绘出背景中的各种陈设,画家充分利用了通过侧窗射进的阳光,整个作品在明暗的交替变化中不仅增加了空间感,画面也变得更加丰富起来。凡·艾克还满怀兴致地对室内各种器物——从闪烁着阳光斑点的念珠到明亮生辉的枝形吊灯——进行极为精细的描绘,而这些器物又无一不具有一定的宗教象征意义,它们既表达了画家对当时的市民生活方式和道德规范的一种赞颂,也更加凸现了这场婚礼的神圣之感。前景中的小狗象征着忠诚,点燃的那支蜡烛暗示着爱情的专一;桌子和窗台上的水果是人类原罪的象征,而搁置一边的木屐则表示新房是清净、纯洁之地。当然,墙上挂着的念珠和棕刷都与日常的宗教活动有关。不过,以上提及的这些器物除了宗教的象征意义之外,也具有较强的现实性。从木屐的造型样式来看,它应属于勃艮第大公及宫廷人士所用之物,在此表明了

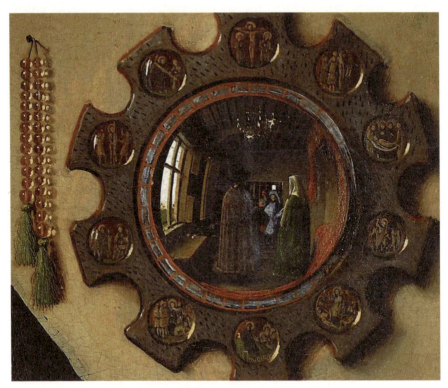

图 11-12　扬·凡·艾克,《阿尔诺芬尼夫妇像》(局部)

阿尔诺芬尼高贵的身份;又如,在当时北欧的富裕家庭中小狗常常被作为宠物来饲养,画中水果在某种意义上也暗示这对夫妇生活的优越。在这幅作品中,尤为值得注意的是在背景中央的墙面上挂着一面镜子,其装饰边框中有十幅小型的细密画,内容为基督受难与复活(图 11-12)。画幅虽小,但人物和情节都清晰可辨。最为精彩的是,画家在镜子里表现出了新房的另一个视角——新婚夫妇的背影以及前来贺喜的宾客,两位来客中的一位就是画家本人。扬·凡·艾克利用凸透镜成像的原理,全方位地表现出了发生在一个空间中的活动情况,这的确是一种非常有意义的尝试,至少它扩大了绘画表现的视角。当然,画家之所以会做这种实验性的尝试,在很大程度上可能是出于炫技心态。事实上,这样的心态在当时是非常普遍的,因为每一个有成

就的画家都希望自己的作品不仅使委托人觉得物有所值，而且也与别人的有所不同，出新、出奇的想法和实践也就在所难免。难怪扬·凡·艾克会在画面的显要之处用哥特式的装饰文字骄傲地签上："1434年，扬·凡·艾克在场。"他的这一签名也更加明确了这幅作品的功能——作为见证的图像。

扬·凡·艾克的成功不仅体现在他现实而又精致的绘画作品上，也体现在他对绘画材料和技法所做的特殊贡献上。有不少史书把他说成油画的发明者，瓦萨里在他的著作中就有这样的记载："凡·艾克用一种快干的油来作画，能使画面在一昼夜间就可以干燥而且不怕潮湿，这种方法后来传到了意大利并为那里的画家所用。"因此，瓦萨里称他为"色彩的创新者"和"油画的发明人"。当然，这种说法并不确切，因为在那个时代，有许许多多的画家都在做着同一种试验——用一种易干可调的油料来替代蛋黄作为绘画媒材，只不过扬·凡·艾克在这方面做得比较成功而已。当然，也正是这种成功使得他的作品在五六百年后还是那样熠熠生辉、光彩夺目，同时也使得他的名字在艺术史上更加辉煌。

思考题

1. 简述尼德兰文艺复兴的特点。
2. 简述扬·凡·艾克对欧洲北方文艺复兴产生了哪些影响。

第十二章 梦幻世界

任何时代都会产生一些特立独行的著名人物，或者是因为他们的思想和言行激进，超越了他们生活的那个时代而被人们误解为怪人，或者是因为他们墨守成规、沉溺于既往，与时代风尚格格不入而成为时代的"弃儿"。希罗尼姆斯·博斯（Hieronymus Bosch，1450—1516）就是一位生活在15—16世纪的独具个性的尼德兰画家（图12-1）。他的独

图 12-1　博斯，《自画像》

特之处不在于其宗教观念和生活方式，而在于其绘画作品所具有的独特面貌——一种充满神秘、虚幻、想象和鬼魅的画面。博斯作品中的许多图像和观念以及探索人类精神和情感世界的努力，似乎可以与20世纪超现实主义的许多作品毫无间隙地连接起来，它们之间好像并不存在着500年的时间距离，这或许可以在某种意义上解释为什么博斯的绘画会被后人推为"先于文字的弗洛伊德主义"。事实上，许多20世纪的现代艺术家正是直接从博斯的作品中获得了创作的灵感和动力。

博斯于1450年出生在一个名叫塞托肯博斯的小镇上，它位于现今荷兰南部和比利时交界的地方，在当时是布拉班特公国的4个主要城市之一，手工业非常发达，宗教活动十分活跃。博斯的原名为耶伦·范·阿肯（Jerome van Aken），但他后来用出生地（博斯是塞托肯博斯的简称）作为名字可能是想与家族中的其他画家区别开来。有可靠的文献证明博斯出身于一个艺术世家，他的曾祖父、祖父、父亲、兄弟和许多其他亲戚都是画家，但可惜的

是他们没有留下传世的作品,所以也就无法推断博斯从父辈和兄弟那里学习和继承了一些什么样的传统。因此,博斯独特的画风究竟是他的独创还是家族一贯的风格,也就成为一个永远的谜。事实上,博斯流传至今的作品不能算少,约有40多件,但有关他生平和艺术活动的文献却非常有限,再加上他的作品几乎没有创作年代的标记,所以对他艺术风格的变化过程也就很难把握。现在的办法是通过对博斯作品进行技术上的成熟度分析,来确定其年代。有这样几件作品通常被认为是博斯的早期作品,它们是《博士来拜》《升入天堂》《七大罪恶》《魔术师》和《看这个人》等,创作时间约在1470—1480年间。

博斯作品的主题一般分为两类,一类是基督教的,另一类则是有关社会

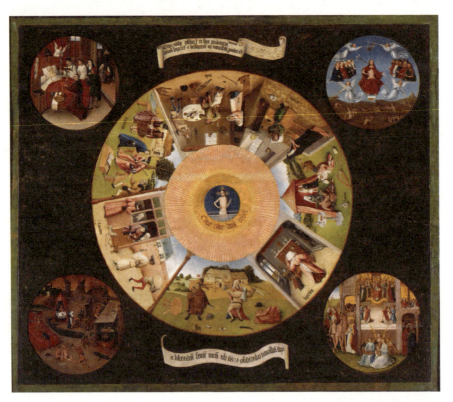

图 12-2　博斯,《七大罪恶》,1500 年,120 厘米×150 厘米,油画,西班牙马德里普拉多美术馆

伦理道德的，它们在其早期作品中均有体现。《七大罪恶》（图12-2）是博斯早期的一幅比较重要的作品，构图较为独特，可能受到了中世纪手抄本插图或15世纪德国版画的影响。此画的画面中央是一个大的圆形，4角配有4个小的圆形。大圆中央画有复活了的耶稣基督，其周边分成7块并画了人类的7种罪恶——愤怒、傲慢、肉欲、懒惰、暴食、贪欲和嫉妒。博斯用具体的情节图解了人这7种罪恶，这在当时文盲充斥的社会里是一种非常流行的说教方法，能够比较直观地起作用。4角的小圆形中画的也都是基督教最关心的题材——死亡、最后的审判、天堂与地狱，同样地，博斯还是在用图解的办法来说明基督教的教义。在画面《死亡》中，一个即将咽气的病人躺在床上接受牧师的祈祷，分别象征着天堂和地狱的天使和骷

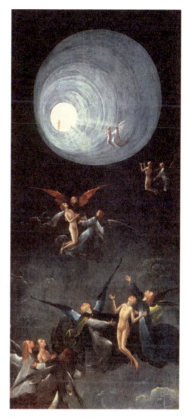

图12-3　博斯，《升入天堂》，1476年，油画

髅出现在床头。在画面《最后的审判》中，耶稣做出判决的手势，那些堕落的灵魂在沙漠中受着煎熬，而升入天堂的灵魂则享受着无上的荣耀。紧接着，博斯又对天堂和地狱的景象做了具体的描绘，天堂的华丽高贵与地狱的阴森恐怖形成了鲜明的对比。从博斯绝大部分作品所表现的内容来分析，他的人生态度偏悲观，因为他比较擅长、也喜欢画那些地狱之苦和对罪恶进行惩罚的景象。当然在博斯的早期作品中，乐观的画面也是有的，如《升入天堂》（图12-3），画面上一些得到拯救的灵魂正赤裸着身体在天使的簇拥下升入天堂，有意思的是，画家将此世界与彼世界的通道画成了一个光明的时空隧

图 12-4 博斯,《看这个人》,1490 年,74 厘米×61 厘米,油画,德国法兰克福斯达德尔美术馆

道,这种构思不仅增加了画面的空间感和神秘性,同时也具有较强的"现代意味"。

《看这个人》(图 12-4)也是博斯早期的一幅重要作品,它在描绘人物、交代情节的同时,也对人物的心理进行了深入刻画。作品的主题来自《圣经》,表现的是基督被捕后被带到耶路撒冷的一个广场上示众的情景。站在基督身后的罗马总督彼拉朵朝着观众说了一声"看这个人",这句话用拉丁语写在了他的旁边。同样地,观众们无情的回答——"把他钉在十字架上"也写在了画面上;在画的左下角,还写有第三句话:"求主垂怜,救救耶稣!"说这话的人可能是作品的委托人,因为将其画在宗教故事场景中的艺术手法在当时是非常流行的,但那些画在左下角的委托人不知什么原因被涂掉了,抑或是原先就没有画完。站在台子上的耶稣基督头戴荆冠,双手被缚,身披着一件绿色的大氅,身体裸露的部分伤痕累累。尽管基督身处逆境、遭受苦难,但他脸上的表情却非常平静安详,这与他身边的那个戴着古怪的帽子、凶神恶煞的犹太教主形成强烈对比。博斯对台下的观众也进行了详尽的描绘,他们愚蠢、无知和因寻求刺激而纵情鼓噪的神态和嘴脸被刻画得十分深入。在画面的深处博斯还画了一个典型的北欧城镇场景,画家之所以这样做可能是想增加这个宗教故事的现实性,让人们觉得罪恶就发生在我们的身边。

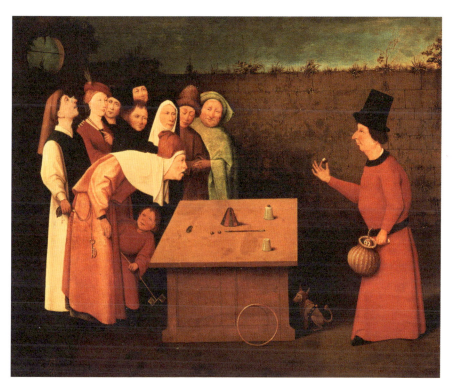

图 12-5　博斯,《魔术师》,约 1502 年,53 厘米×65 厘米,油画,法国圣日耳曼莱昂市立美术馆

在博斯的早期创作中,《魔术师》(图 12-5)也是一幅值得关注的作品。它有很多的复制品,这在某种意义上也说明了它受欢迎的程度。这幅作品表现的是在当时的小城镇中经常可以看到的情景——巡回魔术师正在表演。画面上,身着红袍、戴着黑呢绒高帽的魔术师手拿一只发

图 12-6　博斯,《魔术师》(局部)

光小球,神态诡秘地在做着表演。他的面前放着一张桌子,上面摆的尽是一些变魔术用的玩意儿。桌子另一边的一位观众被魔术师的把戏弄得目瞪口呆,

他弯腰前倾,眼睛死死地盯着魔术师手中的小球,完全没有注意到自己身后的一位"看客"——很可能是魔术师的同伙正在掏他的腰包。人群中的一位男士对小偷的举动有所觉察,正悄悄地用手指着他(图12-6)。博斯在观众中安排这样一位"知情者",目的在于起一种道德伦理的说教作用。寓教于绘画几乎也成为尼德兰艺术中的一个传统,像博斯后来创作的《愚人船》(图12-7)和《死神与守财奴》(图12-8)等,也都属于这类作品。

1490年以后博斯的创作进入了成熟期,这一时期的代表作品有《干草车》《圣安东尼的诱惑》和《人间乐园》等。这里所谓的成熟不仅仅体现在

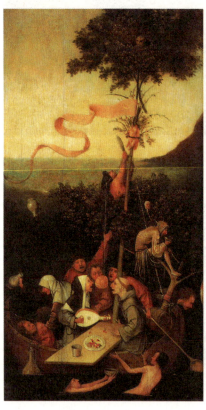

图12-7 博斯,《愚人船》,1500年,58厘米×33厘米,油画,法国巴黎卢浮宫

图12-8 博斯,《死神与守财奴》,1490年,92.7厘米×31.1厘米,油画,美国华盛顿国家画廊

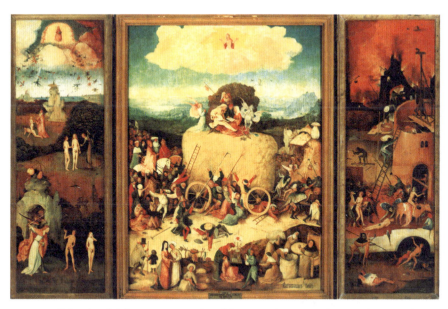

图 12-9　博斯,《干草车》,1500—1502 年,中板 135 厘米×100 厘米,两翼各 135 厘米×45 厘米,油画,西班牙马德里普拉多美术馆

绘画的技术方面,更主要的是形成了特有的"博斯风格"。

《干草车》(图 12-9)是一幅三联画,它也是博斯将自己丰富的想象力转换成各种奇异图像和符号的第一幅作品。这幅三联画两侧的画面与基督教有关,左侧描绘的是伊甸园里发生的故事,包括上帝创造亚当和夏娃、人类被引诱偷食禁果和因原罪被逐出伊甸园等情节;右侧描绘的是地狱里的可怕情景,焚尸的火焰映红了天空,各种杀人的勾当正在进行;中间的干草车才是整个作品的核心部分,它可能是根据尼德兰的民间谚语——"世界如同一个干草堆,人人都想争抢一份"而创作的。在这幅作品中,干草堆象征着财富,而画中形形色色的人物以及他们的行径则代表着人们对财富的态度。在这里,画家对画中人物所表现出的贪婪、愚昧、偏执和堕落持一种讽刺和批判的态度,他甚至把教会里的人物——教皇及修士和修女也列入其中(图 12-10),认为在贪欲和愚昧等方面,他们与平民百姓并无二致。在画面顶

图 12-10　博斯,《干草车》(局部)

部的云端里,耶稣基督奇迹般地现身了,他伸出双手似乎要拯救这个罪恶的世界。遗憾的是,人群中只有草垛上的天使注意到了基督的出现,而其他人不是沉溺于情欲之中,就是在为抢夺干草而争斗。整个三联画在画面的结构安排上也独具匠心,那辆巨大的干草车正被一群怪兽从天堂方向拖往地狱,这种安排体现出了作品深刻的精神内涵:人类一旦从伊甸园里被赶出来,就走上了堕落之途,而他们的必然归宿就是地狱。

《圣安东尼的诱惑》(图 12-11)是博斯的另外一幅重要作品,它也是一件三联式的祭坛画,创作年代约为 1500—1510 年。如果说博斯在《干草车》中对创造各种奇形怪状的物象还有所顾忌的话——他只是在画面右边的很小一部分和地狱场景中小试牛刀,那么在《圣安东尼的诱惑》中他的画笔已经基本听从于他的想象,许多物象造型和所处场景都已与现实相去甚远,超越了逻辑范畴,如同梦幻一般。这幅作品的主题同样与基督教有关,宣扬的是一种抵制诱惑的信念。据说圣安东尼是一位虔诚的基督教徒,他在父母死后散尽财产,自己则躲进墓地苦苦修行。他的行为引起了撒旦的兴趣,撒旦决定用各种手段,包括肉体的摧残和色情的引诱来促使他放弃信仰。圣安东尼最终经受住了各种考验,成为一个真正的圣徒。在这幅作品中圣安东尼先后出现多次,作品的左翼描绘的是圣安东尼经受肉体折磨的情景:他被几个怪异的飞行动物托举到了半空,被摔下时已经奄奄一息,几个隐居的同伴吃力地将他搀扶回去。有学者认为,

图 12-11　博斯,《圣安东尼的诱惑》(三联式祭坛画),1506 年,131.5 厘米×119 厘米,油画,葡萄牙里斯本国立古代美术馆

走在最前面的那个隐士就是博斯,因为与画家其他的自画像相比较,有几分相像。博斯将自己置于隐士之中多少表明了他的一种宗教信念,同时也表明他对社会上的各种丑恶现象持批判态度。作品的右翼描绘的则是圣安东尼抵制美女诱惑的情景,画上圣安东尼身披黑色大氅,手捧教义,面向观众,仿佛在有意回避面前的裸女。此作品中虽有现实的元素,如风车和远处的教堂等,但更多的还是超现实的图像,如飞行的鱼和鸟型的人等。在作品的中联圣安东尼再次出现,他依旧面向观众,神情自若、目光坚定,对周围的各种诱惑和纠缠无动于衷。在不远的一座破旧建筑里耶稣基督出现,这与其说是圣人用魔力将废墟变成了教堂,倒不如说在圣人心中上帝是无所不在的。在中联的画面上,各种人物和器物的变形已经发挥到了极致,无论是天上飞的还是地上走的,一切都是那么光怪陆离、荒诞不经。博斯同时代的人认为出现在圣安东尼周围的魑魅魍魉是由撒旦的魔力所致,意在破坏其修行。而有些现代学者则从精神和心理分析的角度去解释,认为这些人妖和怪兽可能是

因为圣安东尼修行得过于刻苦,导致神智迷乱而产生的梦魇般的幻觉。但有一点必须承认,不管是撒旦的魔力也好,还是梦魇般的幻觉也好,那些超现实的图像和场景都是画家用写实的手法一笔一笔画出来的,这也是博斯绘画艺术的魅力之所在。

《人间乐园》(图 12-12)可以说是博斯最为重要的作品,也是他梦幻风格的集大成者。这幅作品中的奇异图像和深刻寓意一直是艺术史界争论不休的话题,但专家们较为一致地认为它的主题与人类的原罪有着密切的关系。从作品的外部形态和主题内容来看,《人间乐园》是一幅三联式的基督教祭坛画,分别表现了天堂、人间和地狱的情形,但它似乎只是部分地图解了《圣经》故事,画中的很多情形与《圣经》中的有关描述相去甚远。另外,它的有些部分,如地狱的景象也是传统神学所无法解释的,与以前博斯所描绘的也有着很大的区别,再也不是人们所熟悉的那种情景了。在这幅作品中也许还隐藏着一个更为深刻的主题,它可能将成为我们永远也猜不透的一个谜。与其他同样主题的三联祭坛画一样,左侧的画面描绘的是上帝在

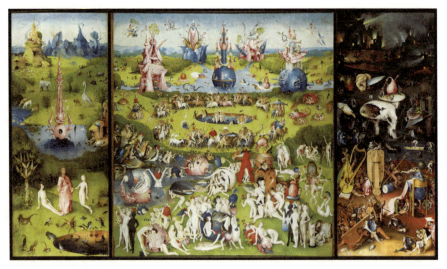

图 12-12　博斯,《人间乐园》,1506—1510 年,左翼 220 厘米×97 厘米,中央 220 厘米×97 厘米,右翼 220 厘米×97 厘米,油画,葡萄牙里斯本国立古代美术馆

伊甸园里创造亚当和夏娃的情景。在他们的周围,画家画了许多的珍稀动物和奇异草木,如大象、长颈鹿、独角兽、猎豹和形状各异的鸟等,仿佛是想说明上帝不仅创造了人,同时也创造了世间万物。画面中央的显赫位置有一座喷泉(图12-13),它是伊甸园中四条河流的源头,象征着生命之泉。喷泉的造型非常独特,似乎很难追寻其图像来源,它看上去既像一个夸张的海洋生物,又像哥特式

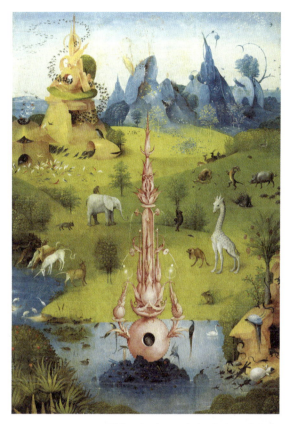

图 12-13　博斯,《人间乐园》(局部),天堂景象

建筑中的一个尖塔装饰。事实上,它是一个动物,更确切地说是一只猫的变体,它正咧着嘴笑,两眼注视着前景草坪上发生的"造人奇迹";它的两只变形的前爪正托着一对像葫芦一样的器物,动作如马戏团里的小丑,有点玩世不恭的样子;在它镂空的身体里还躲藏着一只猫头鹰。猫和猫头鹰在西方文化,尤其是基督教文化中常代表着淫荡和虚伪,因为它们都擅长在黑暗中活动,所以又常常被看成是在拒绝精神之光,甚至成为耶稣基督身处"炼狱般死亡之夜"的象征。博斯在伊甸园中画上这样的图像,是否在暗示着人类的原罪,或是人类的堕落的必然性呢?右侧的地狱景象与牧歌式的天堂形成了强烈的对比,在这里每一个角落都发生着死亡:远处是毁灭了的城市,弥

漫着地狱的烈火；近处各种酷刑和杀戮正伴随着地狱之音在热烈地进行着；中间部分（图 12-14）画着一个奇特的人物造型，他的肢体被画成树干的样子，身体像是一个破碎的蛋壳，较为写实的脸部似乎有画家自画像的影子，他正用忧郁的眼光看向画外，整个人物显得是那样苍白、脆弱和不稳定，可以说这个造像是博斯绘画中最为著名，同时也是最为复杂和奇异的创造物之一。

祭坛画的中联，也即《人间乐园》的主题部分的构图极为复杂，画面上不仅有众多的人物和动物，还有许多不可言状的奇异物体，它们有的像放大变形的植物花卉，有的像现代意义上的水雷，整个作品也因为它们的出现而变得神秘、怪诞，甚至是不可思议。从作品表现的具体内容来看，描绘男欢

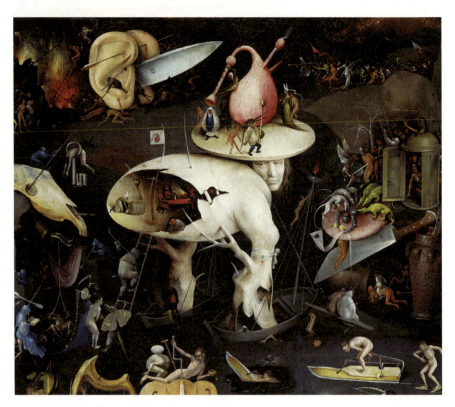

图 12-14　博斯，《人间乐园》（局部），地狱景象

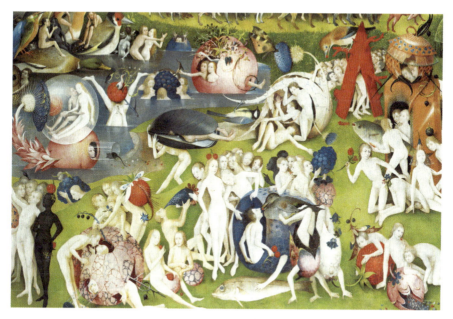

图 12-15　博斯,《人间乐园》(局部),人间景象之一

女爱的场面成为这里的主旋律——无论是在草地上,还是在水里,或是在各种奇异的球体中,成双成对的裸体情侣几乎充斥着画面的每一个角落,他们嬉戏、谈心、接吻、拥抱……(图 12-15)从基督教的观念来看,人类沉溺于性爱和感官的快乐是一种精神堕落的表现,那么博斯如此苦心经营的"人间乐园"是否也表达了同样的观点呢?在西方基督教主题的绘画中,一般画面上出现的水果都有象征意义,它们作为"禁果"暗示着人类的原罪,进一步的引申意义可以理解为象征着性爱。在博斯的人间乐园里,有许多尺寸被放大了的各种水果,如草莓和黑草莓,还有一些人正在吞食它们。从这层意义来看,画家的确在暗示着人类的原罪,对性的问题也没有做任何回避。但是,博斯似乎对人类的"堕落"采取了一种宽容的态度。画面上虽然到处都是裸体的男女,但丝毫没有给人一种放纵、喧闹或是色情的感觉;相反,乐园里是那么的宁静、天真、质朴,甚至还有点优美的意味。难怪有学者认为,"人间乐园"里的人们与其说是堕落,倒不如说是天真无邪,他们的状态揭

示了生命的本质。还有一点值得注意,博斯的人间乐园里出现了许多黑人,他们和其他人一样同喜同乐,甚至还有一位白人青年和一位黑人姑娘正在深情地接吻(图12-16),丝毫没有种族之间的隔阂和歧视,这在某种程度上也体现了博斯平等的种族和社会观念,与他在《干草车》中对教会以及世俗权威所表现出的批评态度应该说是一脉相承的。

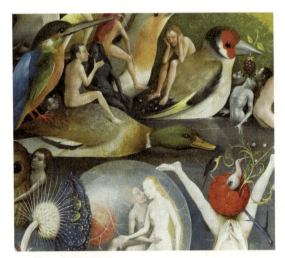

图12-16 博斯,《人间乐园》(局部),人间景象之二

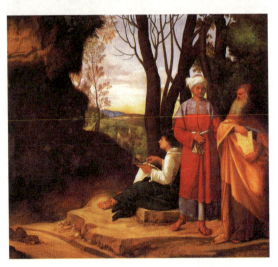

图12-17 乔尔乔纳,《三位哲人》,约1505年,123.5厘米×144.5厘米,油画,奥地利维也纳艺术史博物馆

在博斯生活的时代,画家外出旅行几乎已经成为一种习惯,但目前还没有确切的文献可以证明博斯有过什么长途的旅行,他似乎一辈子都没有离开过出生地塞托肯博斯。但也有学者认为,博斯曾于1499年或1500年在佛罗伦萨与乔尔乔纳和达·芬奇有过会面,而乔尔乔纳的《三位哲人》(图12-17)就是对这次历史性会面的一个记录,画中的三人便是达·芬奇、博斯和乔尔乔纳本人。当然,这种说法仅仅是一种猜测,缺乏史料的有力证明。但

不管怎么说，博斯在当时的影响力是广泛的，在他作品的热心收藏者中不仅有当地的权贵，也有其他地区的皇族，其中最为著名的就是西班牙国王菲利普一世，这也是为什么博斯的绝大多数作品现在都藏于西班牙的原因。

思考题

1. 博斯的绘画与同时代画家相比风格差异明显，是什么原因造成了这样的差异？请进一步查阅资料，进行深入研究。
2. 博斯的绘画与超现实主义有无关联？请进一步查找资料阐述该问题。

第十三章
自然与人性

活跃在 16 世纪尼德兰文艺复兴运动中的另一位伟大画家是彼得·勃鲁盖尔（Pieter Bruegel，1525?—1569）。关于他的生平人们知之甚少，就连他的出生年月和出生地也缺乏可靠的文献资料。1604 年卡勒尔·凡·曼德尔（Karel van Mander）撰写的《画家传记》与洛德维柯·圭恰迪尼在 1567 年勃鲁盖尔还健在时出版的《低地国家概览》中，有关画家出生地的说法是相互矛盾的。后者把画家称为布雷达的彼得·勃鲁盖尔，而前者则认为其出生在距布雷达不远的勃鲁盖尔村。现在的荷兰有 3 个勃鲁盖尔村，而且都离布雷达很远。关于勃鲁盖尔的出生年月，目前只能根据他在安特卫普圣路加协会（画家协会）注册登记的文献和他学徒的年限以及去世的时间来推测，他大约出生在 1525 年至 1530 年之间。曼德尔还认为勃鲁盖尔曾师从彼得·库克（Pieter Kuike，1502—1550），并在 1563 年娶了库克的女儿梅肯为妻。这种说法虽受到怀疑，但他曾与库克合作为查理五世纪念突尼斯战役胜利绘制壁挂草图的事实，多少说明了他们之间的亲密关系；再者，虽然勃鲁盖尔早期的绘画风格与库克大相径庭，但在他后期的作品中却不断地呈现出库克的意趣和风格来，他在后期重温库克的艺术，是否便是一种"返主归宗"的心态写照呢？

根据曼德尔的叙述，勃鲁盖尔于 1552—1555 年借道法国第一次游历了意大利。1553 年他到了罗马，并与细密画画家吉乌里奥·克洛维奥成为至交。在克洛维奥的遗嘱与财产目录中有一批勃鲁盖尔的风景画，这便是他们密切交往的最好佐证。像这样的外出旅行是当时画家们学徒期满并获得师傅头衔后的一种惯例，许多画家利用这一机会展示自己在漫长的学徒生涯（一般为 8 年）中学到的技能和学识，同时也期望了解外面世界的变化与发展，并将之视为一个新的学习机会，以便为今后开户立业打好基础。

1555 年，勃鲁盖尔回到故乡。受尼德兰文化和宗教传统的影响，与其他旅意的尼德兰画家一样，勃鲁盖尔的绘画基本保持了本民族风格。在这次旅行中，最让他激动不已的倒不是那些意大利的古代遗迹，而是沿途阿尔卑

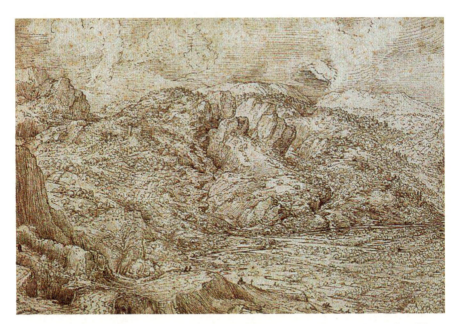

图 13-1　彼得·勃鲁盖尔,《雄伟的阿尔卑斯山风景》,1555 年,铜版画,荷兰鹿特丹博依曼斯·凡·贝裕宁根博物馆

斯山的美好风光。那些崇峻的山峰和奇异的怪石给他留下了深刻的印象,并对他以后的创作产生了重大的影响。在归来的途中和抵家后的一段时间内,勃鲁盖尔所完成的风景素描的数量是相当惊人的。这些素描日后都被画家用来酝酿《大型风景组画》中丰富多彩的构图,以及宏大的独幅版画《雄伟的阿尔卑斯山风景》(图 13-1)了。这些关于阿尔卑斯山的风景素描的意义是空前的。除少数作品外,它们中的绝大多数都非直接取法于自然,而是画家根据构思的不同主题和个人印象综合完成的,是对形式的有机生命深刻理解的结果,生动地表现了阿尔卑斯山的地理风貌和精神特征。这些作品中最令人激动的部分是那些俯视群山的画法:连绵起伏的地势、蜿蜒曲折的河流,以及在远处浮动的雾霭中隐约显现的山脉。这些都给画面带来了生命感和神秘感。

1555 年,勃鲁盖尔开始在安特卫普的柯克画店工作。这家画店的生意一直很好,不久便成为尼德兰规模最大、最有名的画店之一。勃鲁盖尔的

《雄伟的阿尔卑斯山风景》和 20 幅一组的《大型风景组画》就是由这个画店负责制版发行的。这些风景版画在当时很受欢迎，因为那时的人们正逐渐从中世纪神的阴影中摆脱出来，并有崇拜自然的倾向，他们对画家所描绘的阿尔卑斯山的壮丽景色有一种美好的憧憬。

勃鲁盖尔最早有年代记录或可以确定年代的作品是 1552 年的风景素描，由此我们可以推断画家是从风景画入手开始他的艺术生涯的。1555 年之前，勃鲁盖尔的作品大多是风景画；到了 1556 年，他却出人意料地开始研究并创作起人物画来了，风格明显受到前辈画家博斯的影响，作品具有怪诞奇异的特征及讽刺、道德说教的倾向。其实，勃鲁盖尔的意大利之行只把自己囿于风景油画和素描之中，对于意大利文艺复兴艺术在人物绘画方面的伟大成就，他并未产生太大的兴趣。因此，他作品中的人物形象没有那种意大利式的理想成分——美妙的人体和华丽的衣饰。他把目光盯在穷人、乞丐、残疾人和较为粗俗的农民身上（图 13-2）。更为重要的是，勃鲁盖尔描绘的人物不是个体的，而是以类的形式出现。他在作品中赋予单个的人物某种共性，虽然他们中的个人有时也被表现得十分真实和生动。勃鲁盖尔追求的是以概括的手法去表现人，表现带着各种弱点和罪孽的人，而不关心某个特定具体的男人或女人。他表现那些居于社会最下层的乞丐、残疾人和农民并非出于对他们个人的怜悯和同情，而是想表达对那个

图 13-2　彼得·勃鲁盖尔，《残疾人》，1568 年，18.5 厘米×21.5 厘米，油画，法国巴黎卢浮宫

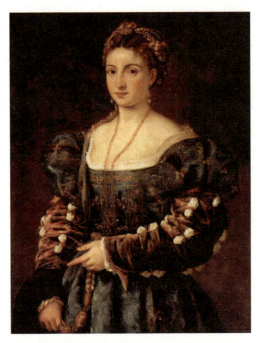

图 13-3 提香,《乌尔宾诺公爵夫人》,1536—1538 年,114 厘米×103 厘米,油画,意大利乌菲齐美术馆

时代的愤懑和绝望。可以这样认为,意大利文艺复兴时期的艺术家是从审美角度把人体视为美的象征,以及灵与肉完美和谐的统一(图 13-3),而勃鲁盖尔则从道德的角度把人体看作一种罪恶和愚昧的载体。

勃鲁盖尔与博斯的关系在他活着的时候就已经是人们议论的话题了。勃鲁盖尔对博斯的研究、学习和借鉴使那些一直追随博斯风格的画家们黯然失色。《圣安东尼的诱惑》是他模仿博斯的艺术手法设计创作的第一幅版画,由柯克画店于 1556 年印制发行。第二幅是发行于 1557 年的《大鱼吃小鱼》,有意思的是画店老板没有公布设计者勃鲁盖尔的名字,而是冒用了博斯的名字。这一方面说明博斯的作品仍然拥有市场,另一方面也说明两位画家的风格是多么相似。另外,勃鲁盖尔的《尼德兰谚语》一画的构图是建立在博斯的《最后的审判》的基础上的;《谢肉节和四旬斋之争》《儿童游戏》的人物造型基本上也是由博斯的《懒人国》发展而来。所以,就人物画而言,博斯是勃鲁盖尔真正意义上的老师。

《谢肉节和四旬斋之争》(图 13-4)描绘的是尼德兰一个小镇广场上的节日情景:忙忙碌碌、跑进跑出的侏儒式人物到处都是,从衣着、神态和动作上看,他们是些乞丐、游民、小贩、僧侣、残疾人和贫困的小市民。在画面中,生活中许多细微的情节和人物举动都被画家用略带荒诞和夸张的艺术

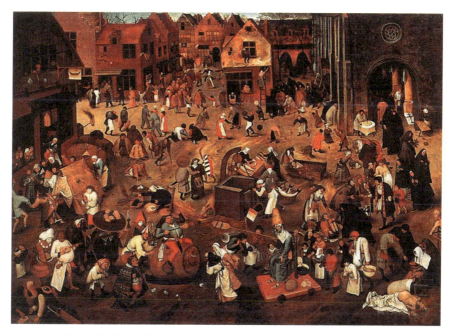

图 13-4　彼得·勃鲁盖尔,《谢肉节和四旬斋之争》,1559 年,118 厘米×164.5 厘米,油画,奥地利维也纳艺术史博物馆

手法表现出来。粗看,画家似乎营造了一种包罗万象的民间节日氛围;但在看完整个热闹喧嚣的场面之后再去冷静地思考画家的创作意图时,就不难感悟出画中所包含的某种尖酸刻薄的冷嘲热讽了。

《儿童游戏》(图 13-5)描绘的是一条熙熙攘攘、挤满了正在嬉戏的孩子们的街道。画家在这幅作品中对孩子们各种游戏的细节做了生动的描绘:山羊跳、滑滑梯、滚铁环、打弹珠、转陀螺、踩高跷,以及模仿大人的各种舞蹈动作,一一数来,共计有 91 种之多。但令人费解的是,满街的孩子虽然都在玩耍,但他们的脸上却毫无喜悦的表情。所以,有人认为勃鲁盖尔的这幅画与其说是在描绘少年时代的游戏,倒不如说是在描绘成人的愚蠢行为。也许画家是想通过这样的处理,来表明这样一个观点:孩子们毫无意义的娱乐是整个人类荒谬活动的一种象征。

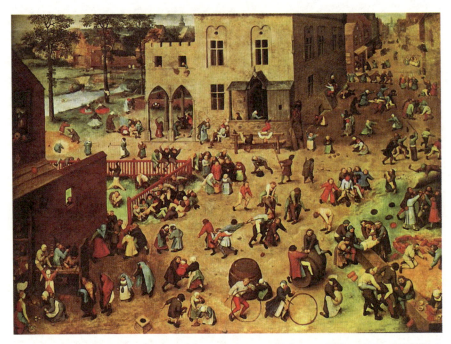

图 13-5　彼得·勃鲁盖尔,《儿童游戏》,1560 年,118 厘米×161 厘米,油画,奥地利维也纳艺术史博物馆

　　勃鲁盖尔的绝大多数作品都签有他的名字和创作年月,这在很大程度上帮助我们对他的艺术发展有了一个比较清晰的认识。1561 年勃鲁盖尔画了许多新类型的风景素描。所谓新类型,是指作品表现的对象已不是尼德兰的乡间风景,而是阿姆斯特丹的城堡和想象中的山岩,它们可能是画家又一次外出旅行的成果。从 1562 年到 1564 年近 3 年的时间里,勃鲁盖尔的作品明显带有"超现实主义"的倾向和意味,其诡谲的幻想成分远远超过了博斯。此阶段主要代表作品有:《死神的胜利》(图 13-6)、《叛逆天使的坠落》《巴别通天塔》(图 13-7)、《疯狂的格丽特》《背十字架的基督》以及《东方三博士来拜》等。其中,《死神的胜利》的创作动机可能出于历史与现实两个方面。众所周知,欧洲中世纪曾流行的黑死病(鼠疫)是一场比之前任何其他祸害都更接近于人类灭顶之灾的大灾难,它导致人口大量死亡,许多城镇沦为废

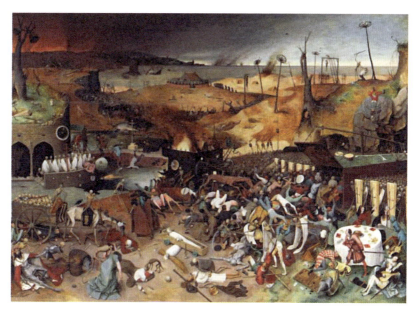

图 13-6　彼得·勃鲁盖尔,《死神的胜利》,1562 年,117 厘米×162 厘米,油画,西班牙马德里普拉多美术馆

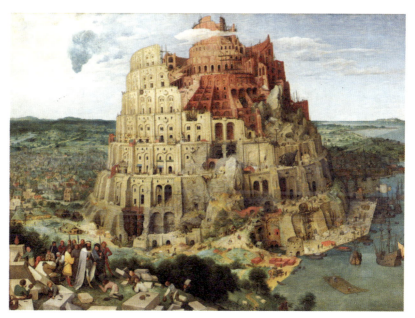

图 13-7　彼得·勃鲁盖尔,《巴别通天塔》,1563 年,114 厘米×155 厘米,油画,奥地利维也纳艺术史博物馆

墟。据说它在 1348 年传到英国时，牛津大学死了近三分之二的学生，整个英国减少了将近一半的人口。一位当时的人说："牛羊在田野和玉米地里游荡，竟没有一个能把它们赶走的人。"这样一个灭顶之灾给当时和以后几个世纪的欧洲人留下的恐惧是刻骨铭心的，甚至在某种意义上改变了人们的生活观和世界观。勃鲁盖尔在《死神的胜利》中所呈现的世界末日的场景的确可怕：烟火笼罩着地平线，绞架与刑具高悬；代表着死亡的骷髅挥舞着各种凶器，正残杀和踩躏着手无寸铁的百姓……勃鲁盖尔在这里赋予了死亡一种新的含义：死亡代表着一种不可抗拒的力量，就像是对人类的一种惩罚。因此，勃鲁盖尔的"死亡"不仅意味着生命的结束，也代表着罪恶的终结。难怪皇帝和枢机主教（背身穿绿衣的男人）也混杂在人群中难逃一死。《死神的胜利》可能还包含着另一种现实隐喻：16 世纪 60 年代初，尼德兰人民反抗西班牙统治的起义遭到镇压，宗教裁判所制造的恐怖事件遍布全国，整个尼德兰陷入一片恐惧和悲观之中。勃鲁盖尔或许是想通过对死亡场面的渲染，来影射西班牙侵略者给他的祖国带来的不幸和灾难。

勃鲁盖尔 1566 年创作的《伯利恒户口调查》（图 13-8）和《伯利恒的屠杀》（图 13-9），也是借用《圣经》故事的形式来揭露侵略者的暴行。《圣经》里说，犹太国的希律王听信了先知的预言，一个名叫耶稣的小孩已在伯利恒诞生，他将成为犹太人的王。希律王害怕自己将被取代，便下令寻找并杀死耶稣。但因为始终没有找到，希律王下令将当地两岁以内的婴儿全部杀掉。画家在表现这一故事时，背景中描绘了一个典型的尼德兰贫困村落，这更加强了作品的现实意义。在《伯利恒的屠杀》中我们可以看到，广场和房顶铺满了厚厚的白雪，远处是青灰色的天空，这种冷色调的处理强调了一种萧条的气氛。一队身披铁甲的骑兵手持长矛在广场的尽头摆开阵势，无动于衷地看着发生的一切。前景的士兵们正抡着大刀，母亲们哭天号地，穷苦的农民们围着冷酷无情的骑兵长官苦苦哀求……勃鲁盖尔在讲述这样一个悲剧故事时，对一些似乎与故事主题无关的细节也做了详尽的描绘：封冻的水塘、四

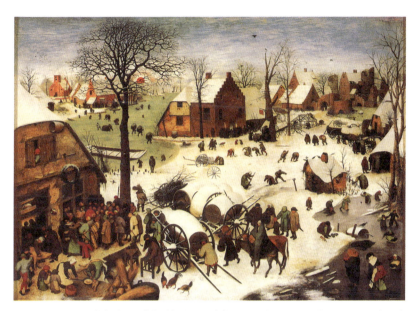

图 13-8　彼得·勃鲁盖尔,《伯利恒户口调查》,1566 年,116 厘米×164.5 厘米,油画,比利时布鲁塞尔皇家美术馆

图 13-9　彼得·勃鲁盖尔,《伯利恒的屠杀》,1566 年,109.2 厘米×154.5 厘米,油画,比利时布鲁塞尔皇家美术馆

图 13-10 彼得·勃鲁盖尔,《画家与鉴赏家》(局部),素描,约 1505 年,奥地利维也纳阿尔贝蒂博物馆

处觅食的小鸟、蹦跳的大狗等。不要认为这些描绘是多余的,正是这些对局部细节的精雕细琢使得勃鲁盖尔的作品更具表现力和真实感,构成了其绘画最突出的风格特征。

1563 年,勃鲁盖尔定居布鲁塞尔,并在那里一直住到去世。他的作品很受当地各界的喜欢,其中包括许多名门贵族,甚至菲利普二世也收藏他的作品。勃鲁盖尔有很高的文化修养,与一些人文主义学者交往颇深。他与克兰瓦拉枢机主教是好朋友,并受到他的保护。其实,那些所谓喜欢和欣赏勃鲁盖尔作品的收藏家们,对画家在画中寄托的深刻、复杂的含义并不能真正地理解,而更多地看重其中一些引人入胜的滑稽可笑的成分。画家和收藏家在对生活与艺术的理解方面经常存在差异,他的《画家与鉴赏家》(图 13-10)多少就说明了这一点。作品中正在作画的画家显得疲惫不堪、闷闷不乐,而站在他后面的商人手里攥着一个钱袋,一副笑容可掬、洋洋自得的样子。

1565 年,勃鲁盖尔的绘画又重新回到了风景的主题上,这预示着画家艺术创作活动中一个新阶段的到来。我们知道勃鲁盖尔是从风景画开始他的艺术生涯的,在他看来,风景表现的对象——大自然是一块未被人间罪恶玷污、清丽可爱、神圣而又神秘的净土。人和自然在他的作品中总是存在着某种异乎寻常的矛盾。他在表现人时总是带着批评的眼光,而在描绘自然时却总是以一种敬畏的心态,甚至在同一张作品中,他对人物和风景的处理手法也往往大不相同。他认为,人在罪恶的驱使下已经不能主宰自我而形同玩偶,因此在他的风景画中,人物不是作为人来表现的,而是作为自然的构件来描

图 13-11　彼得·勃鲁盖尔,《雪中猎人》,1565 年,117 厘米×163 厘米,油画,奥地利维也纳艺术史博物馆

绘的;他根据自然来安置人物的位置,而从来不把自然作为人的衬景。这一时期他的主要代表作品有《收干草》《雪中猎人》(图 13-11)、《收割》(图 13-12)、《牧归》(图 13-13)、《暗日》(图 13-14)等。这是 5 幅在不同季节描绘自然风光的作品,有人认为这套组画原应有 12 幅,表现了一年 12 个月的不同景色;也有人认为原组画是 6 幅,其中一幅遗失。这些作品在美术史上占据着绝无仅有的地位,属于世界绘画中最优秀的作品之列。从上述作品中,我们可以看出勃鲁盖尔与其他画家的区别在于他把人物及他们的活动置于次要的地位,而更注重描绘自然界在一年四季中的风貌。画家在《暗日》里表现了早春二月树木复苏的春意;在《牧归》中表现了秋季的荒凉与沉寂;在《雪中猎人》里对冬季的自然景色做了淋漓尽致的描绘。《雪中猎人》里,画家似乎是以行走在雪山山坡上的猎人的视角向山谷和群峰望去,这种俯瞰

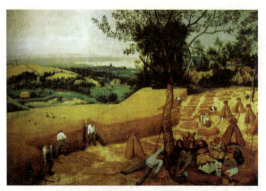

图 13-12　彼得·勃鲁盖尔,《收割》,1565 年,118 厘米×160.7 厘米,油画,美国纽约大都会艺术博物馆

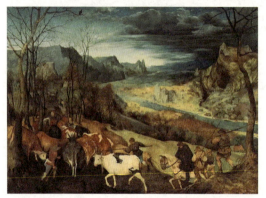

图 13-13　彼得·勃鲁盖尔,《牧归》,1565 年,117 厘米×159 厘米,油画,奥地利维也纳艺术史博物馆

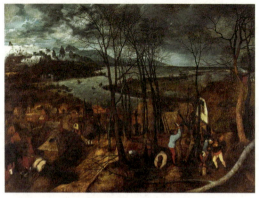

图 13-14　彼得·勃鲁盖尔,《暗日》,1565 年,118 厘米×163 厘米,油画,奥地利维也纳艺术史博物馆

的全景式构图在他早期的版画风景作品中就已经出现过。画面中,冰雪覆盖的山峰和农舍,银装素裹的山谷和河流,一簇簇枝枯叶落的树丛,冰封的池塘和那些在上面捉鱼、滑冰的人们,吊挂在屋檐和窗台下的冰凌,从嘎吱作响的枝头疾飞而下的苍鹰,以及在雪地里举步维艰的猎人……所有的景物在褐白两色的交错搭配和浅绿青灰的相互映衬下,构成了一幅既清新明亮又阴沉寒冷的绝妙的冬日景象。尽管勃鲁盖尔的风景有"人造风景"之嫌——低地国家与阿尔卑斯山的主题之融合,但它们却是那样令人信服的真实。当然,我们不应完全忽略人在勃鲁盖尔风景画中的作用,但必须说明的是,他的风景绝不是因为有了人或动物才具备了活力和生命感,人和动物的出现只是为了告诉我们,在自然这个永恒的大生命中还孕育着无数的小生命,而这些小生命只有在自然中才具备了存在的意义,他们的生活和劳作才拥有了可理解的高尚情操。法国著名艺术史家艾黎·福尔(Elie Faure)对勃鲁盖尔绘画中的自然曾做了这样的描述:"当天空

变暗、大气与流水翻腾时，没有一片草叶不在摇动，没有一条河流的波涛没发现自己会撞击堤岸而改变方向，没有一间茅屋顶不改变自己的表情。当这个世界藏身其间的树丛为绿荫覆盖或落尽树叶时，在春天或秋季泥泞的土地上，在夏日热气灼人的土地上，在冬日白雪皑皑的土地上，没有一个人或一条狗的踪影会在那里出现，没有一棵树不在八月里通过它的雾气弥漫的树叶显示出自己属于大地冉冉升腾的蒸气。同样地，没有一棵树不在冬季白茫茫的、沉寂的景象中展现自己明晰、黝黑的身躯。"福尔坚信勃鲁盖尔笔下的自然"是一个生机盎然的生命体。这个生命体无论是从远处还是从近处看都充盈着活力，它的活力存在于被积聚起来的各种成分的壮观的、高度的和谐中，存在于其隐秘运动的、保证着这种和谐的每一个原子中。"

1567年，勃鲁盖尔创作了两幅表现农村喜庆场面的作品——《农民婚宴》（图13-15）和《农民的舞蹈》（图13-16）。勃鲁盖尔在描绘农民时不仅没有对他们做任何美化修饰，有时甚至故意夸张地去表现他们粗壮的身体和丑陋的面孔，以及笨拙的动作和粗俗的趣味。据说画家经常和朋友一起穿上农民的服装，带上礼品去参加乡间的集会和庆典，混迹于农民之中，和他们交杯换盏、唠叨家常。这种深入的接触使得他在表现这类题材时是那样得

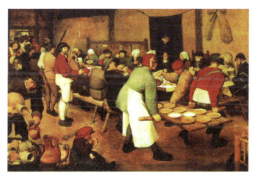

图13-15 彼得·勃鲁盖尔，《农民的婚宴》，1568年，114厘米×63厘米，油画，奥地利维也纳艺术史博物馆

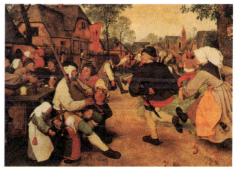

图13-16 彼得·勃鲁盖尔，《农民的舞蹈》，1568年，118厘米×164厘米，油画，奥地利维也纳艺术史博物馆

图 13-17 米勒,《晚祷》,1858—1859 年,55.5 厘米×66 厘米,油画,法国巴黎卢浮宫

心应手,他不仅了解农民的心态和性格,同时对他们的穿戴服饰和日常活动及生活用品也是如数家珍。在《农民的婚宴》的右上角,那个身着黑衣、腰佩利剑的大胡子绅士可能就是画家本人,他正在和一个农妇倾心交谈。在这些风俗画中,画家没有采用以往他所喜欢的俯视的表现手法,而是第一次使用了大型身躯的构图,画面的空间几乎全被体壮身粗的农民所占满,使得画面中的人物与观众的距离一下子缩小了许多,给人一种身临其境的感受。就像在《农民的舞蹈》中那样,一对农民正旋风般地冲入跳舞的人群中,我们甚至都能感受到他们脚上笨重的靴子发出的咕咚咕咚的声响。就这些农民的活动而言,勃鲁盖尔不仅是一个旁观者,也是一个参与者。正因为如此,在美术史上他获得了"农民画家"的称号。但是勃鲁盖尔参与农民生活的动机多半是一种猎奇的心理,他和后来也获得同样称号的法国画家米勒(Francois Millet,1814—1875)不一样。米勒生在农村,他热爱农村,绘画之余还干些农活,对农民充满同情和怜爱。在他的《晨钟》《晚祷》(图 13-17)等一系列作品中,农民的勤劳朴实等品质得到充分的表现。著名英国艺术史家贡布里希(E. H. Gombrich)对勃鲁盖尔反映农民生活的作品曾有过这样的评价:"勃鲁盖尔专攻的绘画类型是农民生活的场面,他画出了农民的狂欢、宴饮和劳作,于是现在人们就以为他是佛兰德斯的一位农民。这种误会很常见,对于艺术家们,我们很容易犯这个毛病。我们往往会把他们的作品跟他们自身混淆在一起。我们以

为狄更斯是匹克威克先生那一帮快活伙伴中的一员，或者以为儒勒·凡尔纳是个大胆的发明家和旅行家。假如勃鲁盖尔本人是个农民，他就不可能像他那样去画农民。他无疑是个城里人，他对乡村农家生活的态度跟莎士比亚极为相似；对莎士比亚来说，木匠昆斯和织工波顿是一种'丑角'。那时习惯于把乡下佬当作开心的人物。我认为无论莎士比亚还是勃鲁盖尔，都不是由于势利眼而沾染了这种习惯，而是因为跟希利亚德描绘的贵人生活和作风相比，在乡村生活中，人的本性较少伪装，较少隐匿于虚饰之中。这样，当剧作家和艺术家想暴露人类的愚蠢时，他们就往往取材于下层生活。"

1568年，勃鲁盖尔创作了一系列富有教诲意义的民间故事和谚语图画，用寓意的手法对社会的不良现象进行了辛辣的讽刺，并对民众提出忠告。其中，主要作品有《掏鸟巢的谚语》（图13–18）、《厌世者》《残疾人》《懒人国》和《盲人的寓言》（图13–19）等。《盲人的寓言》可以看作是16世纪欧洲绘画艺术的高峰之一，表现出画家在哲学高度上对人类命运的思考和诠释。画面上斜向穿过一队盲人，他们的脸十分丑陋，但却十分真实。据有关研究资料表明，这6个盲人的失明原因各不相同，这种安排并非出于偶然，而是画家的精心策划，使画中的人物更具广泛的象征性。尼德兰有句谚语，大意是说瞎子牵瞎子，结果是一起倒霉。像这样道理简单但寓意深刻的故事具有相当的广泛性，它存在于不同语境的文化中，例如《马太福音》第15章第14节也有相似的表述："他们是瞎眼领路的，若是瞎

图13–18　彼得·勃鲁盖尔，《掏鸟巢的谚语》，1568年，59厘米×68厘米，油画，奥地利维也纳艺术史博物馆

图 13-19　彼得·勃鲁盖尔,《盲人的寓言》,1568 年,86 厘米×168 厘米,油画,意大利那不勒斯卡波迪蒙特国立博物馆

子领瞎子,两个人都要掉进坑里。"但丁《神曲·炼狱篇》里也曾经说过:"愚蠢的盲人再当引路人,临近死亡的深渊是必然的命运。"在中国也广泛流传着"盲人骑瞎马,夜半临深池"的说法。在这幅作品中,盲人的特征不仅仅表现为眼睛的失明,更多地表现在他们摸索和磕绊的动态中。那个领头的盲人已经跌翻在池中,紧跟其后的盲人也难以幸免,他们正无可挽回地走向一个绝对的黑暗。值得注意的是,那个已经失去平衡快要跌倒的盲人,他那张朝着观众的脸可怕得像一具骷髅,但却流露出幸灾乐祸的微笑;他似乎在向观众发出询问:人们将走向何处?他们不都像瞎子一样正朝着死亡迈进吗?更可悲的是 4 个在他之后的盲人,还是那样认真执着地紧随其后,对即将到来的绝境浑然不觉。因此,画家在这里讽刺、批判的不仅是行为上的盲目性,也是在警告人们,精神上的盲目性导致的悲剧往往超过行为上的盲目性。

在《盲人的寓言》完成之后,勃鲁盖尔又创作了《绞刑架下的舞蹈》(图 13-20),因画中的绞刑架上站着一只喜鹊,故又被叫作《绞刑架上的喜鹊》。这幅作品的含义至今尚未有令人满意的解释。画家这一次又采用了全景式俯

第十三章｜自然与人性

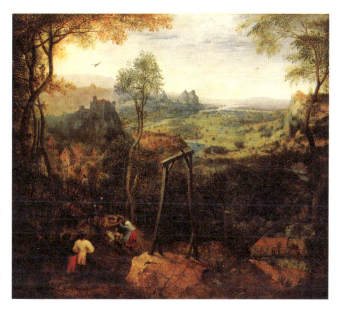

图 13-20 彼得·勃鲁盖尔，《绞刑架上的舞蹈》，1568 年，46.5 厘米×51 厘米，油画，德国达姆施塔特美术馆

瞰构图，画中的人物变小而从属于风景。那副占据画面中央、代表着死亡的巨大绞刑架造成的压抑感，虽被在其下跳舞的人们冲淡了几许，但还是掩藏不住画家晚年的一种悲观情绪。勃鲁盖尔于 1569 年 9 月 9 日去世，葬于布鲁塞尔教堂的圣母院。墓碑上装饰着他的儿子扬·勃鲁盖尔（Jan Brueghel de Jonge）的老师、另一位伟大的尼德兰画家彼得·保罗·鲁本斯（Peter Paul Rubens，1577—1640）的作品《基督把钥匙交给圣彼得》。

思考题

1. 结合具体作品，分析勃鲁盖尔绘画中所传达的深刻寓意。
2. 勃鲁盖尔是如何在绘画中表现农民形象的？

第十四章 理性的光辉

阿尔布莱希特·丢勒（Albrecht Dürer，1471—1528）是德国文艺复兴时期最伟大的画家，他不仅将意大利文艺复兴的理念和形式传播到了北欧，同时也确立了自己独特的、闪烁着理性光辉的艺术风格，成为北欧地区文艺复兴的先导人物。不仅如此，丢勒还是一位著名的铜版画家、雕刻家、建筑师，此外，他还发明了一种筑城学体系，在测量学上也有杰出的贡献。他的才能、影响和成就几乎可以与达·芬奇相媲美，因而同被恩格斯誉为"学识渊博、多才多艺"的时代巨人。

丢勒出生在德国的纽伦堡。他的父亲与他同名，在纽伦堡是一位很有影响的金银匠。事实上，丢勒的母亲也是一位金银匠的女儿，这对夫妻一共生育了 18 个儿女，丢勒排行老三。兄弟中从事艺术的还有另外两位，一位是画家汉斯，一位是金银匠安德列斯。丢勒从小就开始在父亲的作坊里学习金属加工工艺，并在父亲的悉心指导下进步很快。虽然他对金银匠这一职业，尤其是它所需要的精湛技艺怀有深厚的敬意，但最让这个年轻人心仪的还是绘画艺术。在他看来，绘画不仅更符合其兴趣和天性，同时也能带来更多新的知识和机会。在 15 岁的时候，丢勒离开父亲的作坊前往一个名叫米锡尔·沃尔格姆特（Michel Wolgemut）的画家的工作室作学徒，为此父子之间还有过一场激烈的争执，但最终父亲还是顺从了儿子的意愿。

丢勒在很小的时候就显露出绘画天赋，在 13 岁时用银针笔画的素描自画像（图 14-1）就是最好的证明，这幅作品无论是在用笔和造型上，还是在面部表情的刻画上，都显示出一个伟大艺术家无限的发展潜质。后来，丢勒又为他的父亲绘制了一幅肖像（图 14-2），这也是他现存的油画作品中最早的一件，它的精确笔法和深入刻画深度令人大为惊讶，谁会想到这样一件精妙的作品，竟是出自一个十几岁的年轻人之手呢？其实，丢勒对自己的艺术才能一直充满着自信，他几乎在自己的所有作品上都签上名字和创作日期，而且其签名也非常有特色，用字母 A 和 D 组成一个符号（图 14-3）。在他为其父亲画的肖像中就已经出现了这样的签名。

图 14-1　丢勒,《自画像》,1484 年,素描,奥地利维也纳阿尔贝蒂纳博物馆

图 14-2　丢勒,《父亲的肖像》,1490 年,油画,意大利佛罗伦萨乌菲齐美术馆

图 14-3　丢勒在绘画上的签名

旅行在丢勒的艺术生涯中有着举足轻重的作用,他也正是在旅行中开阔了自己的艺术视野,学习到了许多新知识和技能,并将这些知识和技能带回了德国和尼德兰地区,促进了北欧艺术的发展。对一个画家而言,旅行是展示自己才华和宣传自己的极好机会,在很大程度上,丢勒也是借助几次旅行而很快成为一个国际性的知名画家的。1490—1495 年的几年间,丢勒曾离开纽伦堡到德国各地及邻近的一些国家旅行,他具体的行程日期和旅行路线虽无法一一查明,但有资料显示,他在 1492 年的上半年到过科尔马——一个法国与德国交界的城镇,据说此行是为了拜访当地最著名的铜

版画家马丁·勋格尔（Martin Schongauer，1453?—1491），其在当时享有很高的声誉和广泛的影响。但在丢勒到达科尔马时，勋格尔已经去世快一年了。不过，勋格尔的三位兄弟热情地接待了他，在他离开的时候还赠了他几幅勋格尔的作品。接着丢勒又去了瑞士的巴塞尔，在这个欧洲学术和出版业的重镇待了近一年的时间。在此期间，他为许多书籍绘制了木刻的插图，这也为他日后在这方面的发展奠定了一定的基础。

大约在 1493 年底，丢勒到了斯特拉斯堡，按照画家原先的计划，其下一站是

图 14-4　丢勒，《我的阿格妮丝》，1497 年，钢笔素描

要去意大利继续旅行。但在到达斯特拉斯堡后不久，他就收到父亲的来信，信中让他赶紧回家成婚。丢勒于 1495 年的春天回到了纽伦堡，两个月后便与父母为他物色的对象——当地一位铜匠的女儿阿格妮丝结了婚。丢勒曾用钢笔为他年轻的妻子画过一幅速写，并深情地写上"我的阿格妮丝"（图 14-4），由此可见他们的婚姻在一开始时还是比较甜蜜的，尽管后来两人因性格和趣味的差异而渐行渐远。可能是因为被中断了的旅意之梦一直萦绕在丢勒的心头，他在新婚不久便离开妻子又继续意大利之行。丢勒首先翻越了阿尔卑斯山，途经曼多、帕都亚和帕维尔，最后来到威尼斯并在那儿待了一段时间。当时的丢勒还是一个名不见经传的年轻外来画家，他的到访也没有在当地的艺术圈里引起什么反响，倒是意大利绘画艺术的先进性——成熟的透视法则、正确的人体比例以及丰富的色彩表现等给他留下了深刻的印象。

1497 年春，丢勒满脑子装着在威尼斯学到的新鲜玩意儿踏上了回乡之路，在途中他还记录了沿途所看到的美丽风光，画了许多水彩风景

图 14-5 丢勒,《阿克罗谷风景》,1495年,22.5厘米×22.5厘米,油画,法国巴黎卢浮宫

(图 14-5)。回到纽伦堡之后,丢勒建立起自己的画室,开始了职业艺术家生涯。1498 年,他创作的木刻版画《启示录》获得了巨大的成功,很快就使他跻身于这个城市著名画家的行列,名声也逐渐传到了国外。丢勒的《启示录》是由 15 幅作品组成的一套系列组画,表现内容来自《新约全书》。《启示录》是《新约全书》中的最后一章,据传由使徒约翰所写,它以"见异象""说预言"的方式描绘了一幅"世界末日"和"基督再现"的景象,是基督教经书中比较重要的文献。在 15 幅作品中,《四骑士》(图 14-6)比较具有典型意义。画家成功地将《启示录》中的文字叙述转化成了图像文本:四个骑士分别骑着白、红、黑、灰四匹马,他们有的手持弓弩,有的高举利剑,有的则执握天平,有的斜握刀戟,在天使的引导下,急风暴雨般地从天而降,所到之处人们不论贫富贵贱都要受到惩罚。为了表达这种观念,画面左下角一个倒地的国王正被象征着地狱入口的海怪所吞噬。画面上的四位骑

士从左向右分别象征着死亡、贫困、瘟疫和战争,而那位"死亡骑士"被画成了一个有着骷髅般的面颊、躯体形销骨立的老者,画中形象隐含着深刻的寓意。《四骑士》这幅作品既充满力量和速度的张力,同时又弥漫着愤怒、恐慌和神秘的气息,具有强烈的视觉震撼力和浓郁的宗教感染力。

1500年前后,丢勒创作了大量的版画作品,其中较为著名的有铜版画《海怪》《浪子》和《圣欧斯塔菲》等。在这些作品中,丢勒对人物和动物的形体及结构进行了更加深入的研究,他1504年创作的《亚当与夏娃》(图14-7)可以说是这种研究的集大成者。画面中,裸体的亚当和夏娃显得高大健硕,他们被置于一片原生态的密林前,林中有各种各样的动物,而且每一个细部——从动物的皮毛到树干的纹理,画家都做了精细入微的描绘。其实,这些背景元素不仅仅只是背景,它们都包含有不同的意义:密林象征着伊甸园,而各种姿态的动物很可能是展示透视研究的一种方式。的确,正是因为

图14-6 丢勒,《四骑士》,1498年,39.5厘米×28厘米,木刻,英国伦敦不列颠博物馆

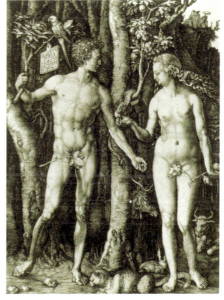

图14-7 丢勒,《亚当与夏娃》,1504年,铜版画

这些有着透视感的动物的存在,才使得本来显得密集的画面有了更深的空间感。艾黎·福尔曾经说过:"在丢勒的作品中,每一件事物无不在其形体中被仔细搜寻,每一个局部、每一个细节无不在其本身的震颤和它们那不可捉摸、神秘莫测的特性中被人感受到,以至于一切都在战栗、都在低语,以至于一种普遍而含混的生机使具体的世界跃动不已。"作为一个德国画家,丢勒虽然到过意大利,对那里的文艺复兴绘画怀有深深的敬意,对透视法和人体解剖等新的技术也表现出极大的兴趣,但他在作品中更多地还是体现出一种德国的风格——严谨的理性和精细的描绘,甚至还有中世纪哥特式艺术的影子。丢勒试图通过对人体的研究,寻找出一种比例和谐、结构合理的"理想模式",将"模糊的惯例转换成一个可循的规则",并尝试建立起一种更为明晰的方法论。但这些用圆规、直尺度量和平衡之后画出的人体,却过多地呈现出一种制作的痕迹,因而在很大程度上失去了意大利式的那种优美、自然和真实,这也导致很多人认为丢勒的版画总暗含着对深刻哲理的诠释和对自然、科学的研究成果。

图 14-8　丢勒,《奥斯沃尔特·克瑞尔像》,1499 年,49 厘米×39 厘米,油画,德国慕尼黑老绘画馆

丢勒不仅在版画方面取得了辉煌的成就,在油画方面也有惊人的发展,这一时期的代表作有《奥斯沃尔特·克瑞尔像》(图 14-8)和《三博士来拜》等(图 14-9)。丢勒一生中曾为许多人画过肖像,其中既有尊贵的帝王、著名的学者和显赫的社会名流,也有画家的朋友和普通的市民。在他保留至今的作品中,大约有一半是人物的肖像画。丢勒的这类作品基本以胸像为主,人物姿态多呈半侧面,背景常用一种颜色平涂,如他1505 年创作的《年轻的威尼斯姑娘》(图

14-10）和1519年创作的《马克西米连一世》（图14-11）都是这种样式的经典作品。这两幅作品前后虽相隔15年，但绘画的基本样式和方法都没有什么变化。当然，丢勒也有些肖像作品采用了15世纪尼德兰流行的样式，即在人物后面画上半扇可以看到室外风景的窗户，如他在1498年创作的《自画像》（图14-12）。

图14-9　丢勒，《三博士来拜》，1504年，100厘米×114厘米，油画，意大利佛罗伦萨乌菲齐美术馆

通常来说，"窗户的设置"并不完全是出于

图14-10　丢勒，《年轻的威尼斯姑娘》，1505年，100厘米×114厘米，油画，意大利佛罗伦萨乌菲齐美术馆

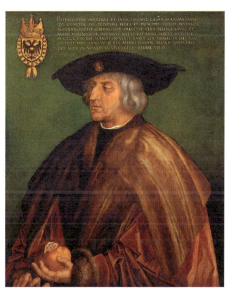

图14-11　丢勒，《马克西米连一世》，1519年，61.5厘米×74厘米，油画，奥地利维也纳艺术史博物馆

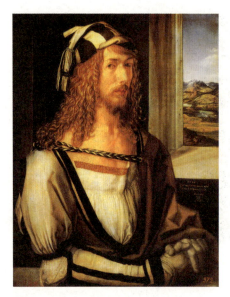

图 14-12　丢勒,《自画像》,1498 年,52 厘米×41 厘米,油画,西班牙马德里普拉多美术馆

画面形式上的考虑,它往往隐藏着某种寓意。就像在这幅《自画像》中的那样,窗外的阿尔卑斯山风光一定与画家的第一次意大利之旅有着某种联系。创作于 1499 年的《奥斯沃尔特·克瑞尔像》也是这种样式的变体,只不过画家将窗户换成了绣有风景的挂毯。画中的克瑞尔在当时是一位有影响力的商人,他是庞大的拉文斯堡商会驻纽伦堡的代表。他性格刚毅、好冲动,有着强烈的支配欲望,这种特征在人物的脸型轮廓、斜视的目光以及有力的双手上都有非常充分的表现。德国著名美术史家艾伦斯托·布福纳(Arensto Büchner)曾对这幅作品有过这样的评价:"奥斯沃尔特·克瑞尔感情激烈的肖像充满着一股压迫力。虽然画幅很小却不觉局促,构图十分有力。他强有力的手正握着长袍上的毛皮,人物呈现具有攻击性的甚至是威吓的表情,用鲜红垂直的幕布强调出非常男性化的站立姿势。凡此种种,都表现出画中人物所具有的强烈支配力的性格。"

创作于 1504 年的《三博士来拜》是丢勒这一时期比较重要的宗教主题的油画之一。这幅作品既体现出了传统的北欧风格——对细节的极端关注,也体现了丢勒在意大利的学习成果,如前景人物金字塔式的构图以及那位黑人博士优雅的站姿等。除了油画以外,丢勒还热衷于水彩的创作。他在从意大利回乡的途中就曾用水彩绘制了几幅风景,后来又充分发挥水彩兼容透明性和不透明性的特点,创作了《野兔》(图 14-13)和《草丛》(图 14-14)等经典作品。绘画《野兔》中,丢勒在栗色的兔毛皮上加了些许的紫灰,细

图 14-13　丢勒,《野兔》,1502 年,25.1 厘米×22.6 厘米,水彩,奥地利维也纳阿尔贝蒂纳博物馆

图 14-14　丢勒,《草丛》,1503 年,41 厘米×31.5 厘米,水彩,奥地利维也纳阿尔贝蒂纳博物馆

腻而又鲜活地表现了兔毛的颜色在光线下的微妙变化。

　　1505 年的夏天,丢勒再度来到意大利并在威尼斯住了很长时间,但这一次他的身份和地位都发生了很大的变化。如果说 10 年前他初到意大利时顶多还只是一个有前途的年轻人,那么眼下他已经是一位功成名就的著名画家了。他的此次到访也受到了当地美术界的广泛重视。威尼斯画坛的老前辈乔凡尼·贝利尼对他的艺术大加赞赏。据说丢勒和红极一时的拉斐尔也有过接触并相互赠画。丢勒对自己在这个国度受到的礼遇也沾沾自喜,同时对在德国的艺术家的社会地位又感到担忧,他在给朋友的信中写道:"在此地我就像一位绅士,回到故乡却不过是一个社会的累赘。"由此可见,丢勒是多么渴望自己以及自己的作品能够得到社会的重视,这或许也是丢勒为什么会画那么多自画像并把自己打扮得像绅士一样的原因。当然,在意大利丢勒也受到了一些人的嫉妒和质疑,他们认为这个德国人作为一个版画家是无可挑剔的,但他对绘画色彩的丰富性及其运用却是一无所知。之所以有这种印象

也并非无中生有,因为丢勒以版画起家,他的声名也是靠着版画作品的大量复制和广泛传播才被人们逐渐认可的,境外的绝大多数画家可能只见过他的版画作品而对其油画知之甚少。为了证明自己在绘画色彩方面的才能,丢勒在威尼斯创作了一幅雄心勃勃的作品《玫瑰花冠的祭礼》(图14-15),它是受圣巴托罗米欧教堂的委托而制作的一幅大型祭坛画。因为这个教堂是在威尼斯的德国人经常聚会的地方,所以丢勒又把这幅画叫作"德国人教堂的画"。这幅作品以宏大的场面、华丽的色彩和精致的细节描绘应对了威尼斯画家的挑战,充分证明丢勒也是一位油画天才。

第二次从意大利回来后,丢勒继续他的版画和油画创作。他1507年创

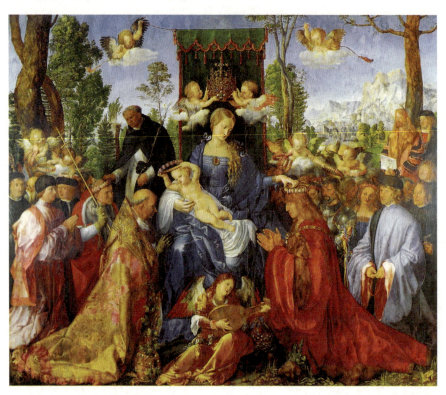

图14-15 丢勒,《玫瑰花冠的祭礼》,1506年,162厘米×194.5厘米,油画,捷克布拉格国家美术馆

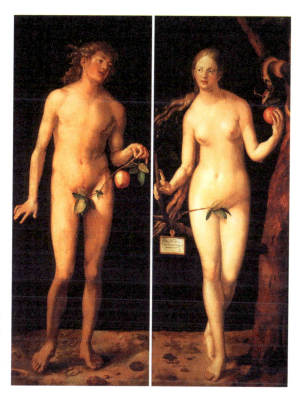

图 14-16 丢勒,《亚当与夏娃》,1507 年,左 209 厘米×81 厘米,右 209 厘米×83 厘米,油画,西班牙马德里普拉多美术馆

作的油画《亚当与夏娃》(图 14-16)与其以前同主题的铜版画相比,"制作"或"研究"的痕迹明显减少了,而意大利式的自然和优美则显著增加了,甚至在人物的造型和审美特征上带有古典艺术的意韵。随后,他花费了大量的精力从事版画创作,其中,完成于 1513—1514 年间的铜版画《骑士、死神与恶魔》(图 14-17)、《忧郁》(图 14-18)和《书斋中的圣哲罗姆》,堪称其版画艺术的最高成就。这三件作品的完成时间正是德国宗教改革的前夜,作为一个具有人文主义思想的画家,丢勒对宗教改革抱有一种同情和期望,这一点在他的《骑士、死神与恶魔》中得到了印证。这幅作品的主人公是一个身着盔甲、腰佩宝剑、手持长矛的古代骑士,他和胯下的战马几乎占据了整个画面,显示了他们在画家心中的分量和地位。骑士表情严肃,目光坚定、沉着,对死神、恶魔的恐吓和威胁全然不顾,一副勇往直前的样子。

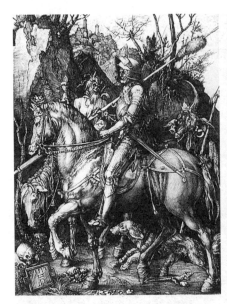
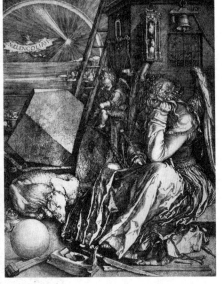

图 14-17　丢勒,《骑士、死神与恶魔》,1513 年,25 厘米×19 厘米,铜版画,美国纽约大都会博物馆

图 14-18　丢勒,《忧郁》,1514 年,24 厘米×20 厘米,铜版画,美国纽约大都会博物馆

他所骑的那匹战马也威武雄壮,目光和步履也是那样的坚定。这幅作品同样也显示了画家非凡的造型能力和精湛的铜版画技术,丢勒的那种在细腻中表现细腻、在精致中追求精致的表现手法在这里得以充分地体现。作品完成后,人们在惊叹画家完美技巧的同时,也一直对它所包含的寓意以及其中的一些图像进行猜测:这位骑士象征着谁?他的使命是什么?死神手中的沙漏象征着生命的无常吗?远处的城堡代表着理想境界吗?作品的创作构想又源自何处?……其实,真正能够回答这些问题的也只有丢勒本人,他后来到尼德兰旅行期间撰写的日记倒是为理解这件作品提供了一些线索。在他的日记中,丢勒表现出对宗教改革领袖马丁·路德的崇敬之情,同时也表明他曾阅读过伊拉斯谟在 1504 年出版的著作《基督的骑士》。这位伟大的荷兰人文主义学者在他的著作中一再谴责天主教会的罪恶,要求人们起来捍卫人道、坚持真理,反对教会的独断专行;他在书中还告诫基督的骑士要发扬骑士敢于

拼杀、勇往直前的英雄气概。丢勒在日记中还曾记有这样一段话："啊，鹿特丹的伊拉斯谟，上帝与基督的骑士同在，为了捍卫真理，他正在勇敢地前行，准备接受那苦难的荆冠。"由此可见，丢勒这幅作品的创作构思很可能就来源于伊拉斯谟的思想。在某种意义上，丢勒画中坚毅、沉着的骑士，就是伊拉斯谟书中肩负重任的骑士的图像再现，在这里画家试图用绘画作品来表明自己对宗教改革的理解和希望。

《忧郁》也是一幅有着复杂含义的作品，其中一些图像的象征意义至今都没有准确的解释。此作品显示了丢勒一贯的表现风格——构图完满，描绘精致。画面上最为突出的是一位带有双翼的女性，她体格健硕、表情凝重，右手拿着圆规，左手撑着面颊，好像正因为某个棘手的问题陷于苦思冥想之中。丢勒在作品中画了许多器物，如不规则的多面体、圆球体、天平、沙漏、铃铛、木梯以及墙上的数字魔板等，其中有一些似乎与木工有关，如铁锤、锯子、直尺、钳子、铁钉和刨子等。另外，画面上还出现了一只睡着的狗和神情同样凝重的小天使。在这主题明确但又郁闷、凝滞的场景中，这些人物、动物及各种器物显然不只是出于满足一般意义上的构图需要，它们一定隐含着某种寓意，而这一切至今还是一个猜不透的谜。在作品的远景中，有一只飞动的蝙蝠拿着一条刻有"忧郁"字样的横幅，作品的名称即源出于此。但在丢勒的时代，人们对"忧郁"有着不同的理解，它被看作伟大天才人物的一种属性。这种观念来自更古老的中世纪，当时的人们把忧郁分为三个层次：第一层次属于艺术家，第二层次属于智者，第三层次属于至高无上的神灵。很显然，丢勒的"忧郁"应该是属于艺术家的，属于一个热衷于科学研究、充满好奇之心，同时又为许多现实问题而苦苦思索的艺术家。在这层意义上，画中带翼的沉思者应该就是丢勒本人的化身，那对未能展开的双翼则意味着画家正陷于某种困惑之中，而画面远景中的光芒正是他期待和渴望的解放心灵的智慧之光。难怪有学者认为丢勒的那些杰出的版画，是用工匠的手、诗人的心灵、哲学家的头脑和基督徒的情感共同创造出来的。

第二次从意大利回来之后，其实丢勒在德国的情形并不像他在给朋友的信中抱怨的那样糟糕：1509年丢勒在纽伦堡买下一座大房子，这显示了他的经济实力；当年他还被选为该市的参议员，证明他享有一定的政治声誉；1512年神圣罗马帝国皇帝马克西米连一世造访纽伦堡时，专门请丢勒为他画了肖像，此后又多次委托他绘制作品并支付了丰厚的酬金；1520—1521年，丢勒又偕同妻子一起到尼德兰旅行，所到之处都受到贵宾式的接待，并被当地的名流誉为"最卓越的画家"；他还被邀请参加了查理五世在亚琛举行的加冕大典，这种礼遇是一般画家难以想象的。由此可见，丢勒在当时画家群体性贫困的社会背景中一直享受着某种特权，过着社会上层的生活。事实上，丢勒也从不把自己仅仅看成一个工匠或画家，而是把自己看成一个贵族，一个有思想和智慧的上等人。著名艺术史家肯内斯·克拉克（Kenneth Clark）在他的《艺术与文明》一书中把丢勒说成是一个"有强烈自我意识和极度虚荣的人"。无论是画家的自我认识，还是艺术史家的评价，或多或少都可以从丢勒为自己画的一系列自画像中得到一些印证。丢勒一生中大约为自己画了近10幅肖像，而且在一些宗教主题的宏大绘画场景中，他也为自己留下了身影（图14-19、14-20），这在欧洲文艺复兴时期的画家中是为数不多的。丢勒保存至今的第一幅油画自画像是于1493年创作的（图14-21），作品是画在便于携带的牛皮纸上，因为这时他正在旅行之中，可能已经到了斯特拉斯堡。画中的丢勒脸型轮廓分明、富有个性，眼睛炯炯有神，坚挺的鼻子和闭合的嘴唇显示出他坚毅的性格，同时又流露出几分率真的脾性。他身着有红边修饰

图14-19　丢勒在《玫瑰花冠的祭礼》中的自画像

图 14-20 丢勒,《万人殉教》,1508 年,39 厘米×34 厘米,铜版画,奥地利维也纳艺术史博物馆

的深色外套,内着领口镶着红底金丝边的白衬衣,长长的金色秀发,头顶一个饰有缨须的红帽子,显得既讲究又高雅。丢勒的手上还拿着一种叫海冬青的植物,它在德语中象征着男子的忠诚。此时的他可能已经收到了父亲要他回去成婚的来信,因此这幅画很可能是用来做订婚信物的。1498 年丢勒又为

图 14-21　丢勒,《自画像》,1493 年,油画

自己画了一幅自画像(图 14-12),在这幅画中丢勒似乎改变了许多,他看上去是那样的神清气爽,一副自信又自得的神情。的确,此时的丢勒与 5 年前的他已经大不一样,从一个名不见经传的年轻人变成了一个有威望和影响力的艺术家。他不仅蓄起了胡子,而且还修饰得非常精致。他的一头秀发也经过了精心的打造,比以往画像中的自然状态多了几分刻意的装扮。在穿着上,丢勒也是极为讲究,表现出了自己的意大利情结——他把自己打扮成一个颇有威尼斯风格的时髦公子哥,连作为背景的窗外风景也画的是有阿尔卑斯山的意大利风光。在 1500 年创作的自画像中(图 14-22),丢勒似乎已经不满足于自己成功的艺术家形象,这一次他按照基督的样子来塑造自己,无论是人物的表情和造型,还是画面的构图和色彩,都增添了庄重、严肃的元素,这样也就使画中的画家自己具备了某种神性的东西。丢勒当时这样做是否有亵渎基督的嫌疑暂且不说,但有一点是非常明确的,即他特别看重自己,并认为自己的思想和杰出的绘画才能是上帝赋予的,因此他也是一位有神性的艺术家,"如上帝般进行创造"。他在 1512 年曾经写道:"伟大的绘画艺术在数百年前受到强大君主的高度重视,他们特别礼遇杰出的艺术家并让他们享受富裕生活,因为他们觉得伟大的艺术大师与上帝有着等同之处。优秀的画家脑子里总是充满着形象,如果他能够永存不朽,他将会从柏拉图论及的内在理念中不断流溢出新的东西。"

丢勒的肖像画还有这样两个特点:一是对头发的描绘情有独钟;二是特

别迷恋对动物皮毛的表现,他绝大多数肖像画中的人物衣着几乎都有用动物皮毛来做装饰的细节。这些可以说明一个问题,即丢勒热衷于对毛发的描绘,这也是他艺术表现手段中的一个绝活儿。在文艺复兴时期,有许多画家和他们主持的作坊常常会有一些"看家本领",抑或是在某种材料的制造方面有"秘密武器",抑或是在某种对象的描绘方面有过人之处,从而吸引顾客、扩大市场。丢勒表现毛发的本领就曾使贝利尼赞叹不已,当这位威尼斯的著名画家得知丢勒就是用普通的画笔画出了如此精美柔细的头发时,更是大为惊讶并表示由衷的佩服。

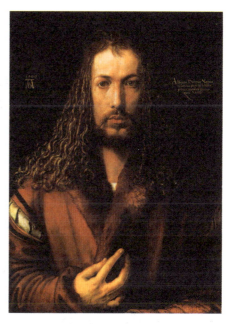

图 14-22　丢勒,《自画像》,1500 年,67 厘米×49 厘米,油画,德国慕尼黑巴伐利亚国立油画馆古画陈列所

　　丢勒结束尼德兰的旅行回到纽伦堡以后,身体状况变得非常糟糕。他在近两年的旅行中感染了一种疾病,可能是疟疾。在此后的几年中,他用来绘画的时间越来越少,而是把较多的精力用在了著书立说上,先后出版了《测量论(透视法)》和《筑城法》,他的《人体比例论》也在其逝世后正式出版。这一时期丢勒最重要的绘画作品,是创作于 1526 年的《四使徒》(图 14-23),这也是他艺术创作生涯的最后一个里程碑。《四使徒》画在两块狭长的画板上,按形制来看应该是一幅大型祭坛画的两个侧翼,但不知什么原因,丢勒最终没能完成计划中的整个祭坛画。左侧的作品画的是约翰和彼得,右侧为保罗和马可,画中的人物尺寸要比真人略大一些,有着较强的视觉力量感。年轻的约翰几乎占据了画面的绝大部分,显得异常高大。他身披红色的

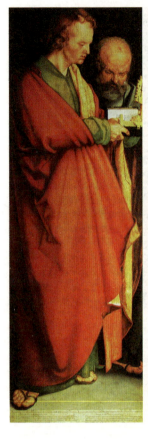

图 14-23　丢勒,《四使徒》,1526 年,左 215.5 厘米×76 厘米,右 215.5 厘米×75 厘米,油画,德国慕尼黑画廊

大氅,手捧福音书,正在认真地阅读,其形象具有德国宗教改革家麦朗赫顿的特征;而他身后的彼得只露出了一个脑袋,手里拿着天国的钥匙,呈低头沉思状。右侧的画面与左侧相对应,身着白色长袍的保罗也是几乎占据了大部分画面,他一手捧着福音书,一手拿着宝剑,仿佛在思考着问题;他身后的马可只露出一个热情洋溢的面庞。据说从这四位圣人不同的面容、神态和行为举止中可以辨别出他们不同类型的气质特征:约翰属多血质,冲动而乐观;彼得为黏液质,沉着而冷静;马可是胆汁质,热情而暴躁;保罗呈抑郁质,忧郁而多疑。丢勒创作这幅作品时正是教会面临分裂的关键时刻,他本人虽无意卷入这场宗教争论中,但还是在作品中表现出了对新教的理解和支

持：首先在人物的安排上，丢勒将宗教改革领袖路德最喜欢的福音书作者约翰放在了主体位置上，从而几乎完全遮蔽了代表着罗马教皇权威的创立者彼得的身体。画家在处理保罗和马可的画面关系时有同样的倾向：将被视为新教精神之父的保罗置于与约翰同样重要的位置，而另一位福音书的作者马可只在角落里露出了一个脑袋。约翰手上那本打开的福音书里写着几行字，仔细观察后可以看出它是由马丁·路德翻译成德文的福音书，这也是丢勒同情和支持新教的又一有力证据。

丢勒于1528年去世，享年56岁——一个对艺术家而言创作精力仍然旺盛的年龄。他的遗体安葬在纽伦堡的圣约翰教堂的墓地中。当时丢勒已经是公认的欧洲最杰出的画家之一，也是瓦萨里在《艺苑名人传》中唯一没有持偏见和不公评价的外国画家。

思考题

1. 阐述丢勒在西方艺术史中的地位及影响。
2. 丢勒在版画领域做出了哪些贡献？

第十五章 宫廷画师

汉斯·荷尔拜因是德国文艺复兴时期最伟大的画家之一，他的父亲——老汉斯·荷尔拜因也是一位著名的画家，是15世纪德国奥格斯堡画派的创始人。为了把他与同名的父亲区别开来，美术史上一般称他为小汉斯·荷尔拜因（Hans Holbein the Younger，1497？—1543）（图15-1）。

荷尔拜因的出生年月不详，大约是在1497年。在荷尔拜因的家族中出了好几位画家，除了他的父亲外，他的叔叔和哥哥安布罗尤斯也是画家，后来荷尔拜因的两个儿子也从事与艺术相关的营生——金属工艺。荷尔拜因最早的艺术启蒙教育是在他父亲的画室中接受的。在他14岁的时候，他的父亲用银色铅笔为他和他的哥哥画了一幅素描肖像习作（图15-2）。从画面上来看，安布罗尤斯要比荷尔拜因年长几岁，神情也显得有点忧郁，而荷尔拜因似乎还有点不谙人事，眼里充满着天真的神情。1514年，荷尔拜因和他的哥哥一起去了瑞士的巴塞尔，师从画家汉斯·赫尔伯斯特学习绘画。荷尔拜因在学业上的进步很快，第二年就开始为弗洛本出版行绘制一些插图了，其中最具代表性的是为著名的荷兰人文主义学者伊拉斯谟的《愚人颂》绘制的边页插图。当时的巴塞尔是一个重要的文化中心，不仅拥有大学，而且印刷业也非常发达，在这个城市里聚集着一批以伊拉斯谟为首的人文主义学者，

图15-1 卢卡斯·霍恩博尔特，《荷尔拜因画像》，微型细密画，英国伦敦沃累斯收藏

图15-2 老汉斯·荷尔拜因，《安布罗尤斯和小汉斯·荷尔拜因》，1511年，银笔习作

荷尔拜因就是在这儿认识了这位伟大的思想家,这在很大程度上也确定了他今后的艺术发展方向。可以这样说,如果没有伊拉斯谟将荷尔拜因介绍给托马斯·莫尔等伦敦的朋友,画家也许就不会去英国,他的艺术也就必然会呈现出另外一种面貌。

目前被确认为荷尔拜因的最早的作品,是1516年为巴塞尔的市长雅各布·迈尔夫妇绘制的肖像画(图15-3、15-4),画家在完成这两幅作品时还不到20岁,而他在作品中所表现出的高超的写实技巧和深入精致的细部刻画能力令人大为惊讶。在这之后,大量的订单随着画家的名声鹊起蜂拥而至。1517—1519年间,荷尔拜因承接了一个更大的委托项目——为新落成的瑞士卢泽恩市的市政厅绘制一幅壁画,之后这幅作品虽因建筑的损毁而遭到严重的破坏而几乎不复存在,但从残留的一些碎片和设计样稿来看,它带有明显的意大利风格,这或许与荷尔拜因在作画期间曾去意大利北部做了一次短暂的旅行有关。有可能就是在这次旅行中,荷尔拜因看到了达·芬奇和安

图15-3 荷尔拜因,《雅各布·迈尔肖像》,1516年,38.5厘米×30.8厘米,木板油彩,瑞士巴塞尔艺术博物馆

图15-4 荷尔拜因,《多罗茜娅·迈尔肖像》,1516年,38.5厘米×30.8厘米,木板油彩,瑞士巴塞尔艺术博物馆

图 15-5　荷尔拜因,《阿麦巴赫像》, 1519 年, 28.5 厘米×27.5 厘米, 油画, 瑞士巴塞尔公主艺术博物馆

图 15-6　荷尔拜因,《伊拉斯谟像》, 1523 年, 43 厘米×33 厘米, 油画, 法国巴黎卢浮宫

德列·曼坦那（Andrea Mantegna）的绘画作品，因为在这以后他的画风显现出了这两位大师的影响。1519 年，荷尔拜因加入了巴塞尔的画家协会并很快获得了师傅的称号，成了北欧文艺复兴时期人文主义画家中的先锋人物。这一时期，他最有代表性的作品是为阿麦巴赫（图15-5）、伊拉斯谟（图 15-6）等人所作的肖像画和一系列木刻，如《死亡的舞蹈》（图 15-7）等。

图 15-7　荷尔拜因的系列木刻《死神的舞蹈》

1524 年，荷尔拜因访问了法国，目的是想了解法国艺术和艺术家的一些情况。在那里，他对气势恢宏、辉煌富丽的古典建筑以及直接受到达·芬奇影响的枫丹白露画派做了深入研究，同

图 15-8　荷尔拜因,《托马斯·莫尔像》,1527 年,74.2 厘米×59 厘米,油画,美国纽约私人收藏

时对法国的肖像画产生了极大的兴趣。1526 年,荷尔拜因带着伊拉斯谟给深受亨利八世重用的托马斯·莫尔勋爵的推荐信第一次访问了英国。当时,他的《伊拉斯谟肖像》已经在英国获得了极高的评价。到了英国后,荷尔拜因受到托马斯·莫尔的热情接待并在他的家里住下。当时,莫尔的周围聚集着一大批包括坎特伯雷大主教沃尔汉姆在内的在英国有着非凡影响的重要人物,他们当中有不少人委托荷尔拜因绘制肖像,并要求按照《伊拉斯谟像》中的姿态来绘制自己。在他的这批作品中,1527 年为托马斯·莫尔所作的肖像(图 15-8)最为著名,在伦敦引起了不小的轰动。这幅画中的人物形象和精神状态体现了理想中的神形合一,被誉为美术史上最伟大的肖像作品之一。莫尔半侧的脸上神情庄严,眼睛炯炯有神地凝视着远方。不难看出,当时这位杰出的学者和政治家内心充满着忧伤,然而他又是那么镇静自若,满怀信念。画家以照相般的精确刻画了莫尔的脸庞——那微微挑起的眉毛、深邃的眼神以及结实方正的下颌无不揭示了一个沉于思索的内心世界。荷尔拜因还为莫尔及其家人绘制了一幅集体肖像画,在这幅作品中,画家将现实主义原则在观察对象和描绘对象两个方面都运用到了极致,以至伊拉斯谟在看到这幅作品时情不自禁地赞叹道:"太逼真了!即使同他们坐在一起,我也不可能看得如此真切。"但令人遗憾的是,这样一件旷世杰作竟毁于 1755 年的一场大火。现在,人们只能通过荷尔拜因的素描习作(图 15-9)和一些

图 15-9　荷尔拜因,《莫尔及其家人》素描草图

其他的摹本来了解作品的有关情况。

在这期间,画家还为亨利八世的大管家亨利·格尔德福特夫妇绘制了肖像。管家身着华服,表情严肃,手里握着象征管家权势的木杖;管家夫人的肖像则有许多令人赞叹的细节,精致的头饰、首饰和项链,华服的花边以及背景中细心刻画的古典柱式,都体现了画家精湛的技巧和超凡的观察力。画面左上方柱顶的一面有用拉丁文记录的作画时间,这也是荷尔拜因绘画创作中的一种特殊习惯。

1528 年,荷尔拜因回到巴塞尔。当时这座城市的政治形势已经发生了变化,路德宗教改革运动中的一支极端势力控制了巴塞尔城,他们几乎在一天之内焚毁了市内的所有圣像,荷尔拜因也因此失去了订购大宗画作的委托,只能靠画一些细密画或进行首饰设计来维持生计。在这段时间里,荷尔拜因绘制了著名的《母子像》(图 15-10)。画面上画家的妻子爱尔丝贝特膝上扶

图 15-10 荷尔拜因,《母子像》,1528 年,77 厘米×64 厘米,油画,瑞士巴塞尔公主艺术博物馆

抱着幼女卡特琳娜,右手轻轻地搁在蹲在身旁的小儿子菲利普的肩上,眼帘低垂,凝神中带有一丝忧郁。此作品表现的是一个善良、顺从、吃苦耐劳的劳动妇女形象。荷尔拜因在描绘妻子的眼睛时尤为用心,充满着同情和爱意。有批评家在看过这幅作品后惊叹道:"这不是一双普通的眼睛,是一双经常流泪的眼睛,人们可以从中感受到艰难岁月留下的痕迹。"

荷尔拜因向来对宗教争端和政治斗争持中立态度,在对巴塞尔的局势感到失望的情况下,他于1532年再次来到英国。但这时伦敦的局势也正面临着一场深刻的变化——坎特伯雷大主教沃尔汉姆已经去世,亨利八世与莫尔之间正进行着一场君臣角逐,斗争的实质源自不同的宗教观念。国王要求英国教会脱离罗马教廷,目的在于与王后卡特琳娜·冯·阿拉贡离婚,从而为迎娶安娜·鲍林扫清教义上的障碍,因为按照罗马教廷的规定是不允许解除婚姻的。对于亨利八世的提议,罗马教皇和莫尔则持坚决的反对态度,莫尔还就此向国王提出了辞职的请求。1535年,莫尔因拒不承认英国国教独立的合法地位而献出了生命。

鉴于上述情况,荷尔拜因只好另找依靠。当时在伦敦的汉堡商业同盟的一个德国商人吉斯接纳了他。在接下来的一段时期里,荷尔拜因不仅为这位商人绘制了肖像,同时也创作了著名的双人肖像画《公使像》(图 15-11)。在作品《公使像》中,他几乎使用了所有的技巧来力求使画面达到完美的境界。荷尔拜因的目的很简单,那就是希望他的作品能够引起英国宫廷的注意。

1534年,机会终于来了。他成功地为国王的秘书托马斯·克伦威尔伯

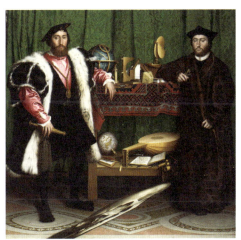

图 15-11 荷尔拜因,《公使像》,1533 年,207 厘米×209 厘米,油画,英国伦敦国家美术馆

图 15-12 荷尔拜因,《托马斯·克伦威尔爵士》,1533—1534 年,61 厘米×76 厘米,油画,英国伦敦国家肖像画画廊

爵绘制了肖像(图 15-12),这成为他日后辉煌的一个契机。因为受到克伦威尔的赏识后,荷尔拜因开始领取王室的俸禄。1537 年他正式成为宫廷画师,负责王室的一切画事,包括王室成员的服饰、珠宝、器具以及书籍装帧等设计(图 15-13)。亨利八世非常欣赏荷尔拜因"杰出的再现相貌的能力"并对他恩宠有加。据说有一次荷尔拜因与一位贵族发生口角,亨利八世对那位贵族斥责道:"伯爵,如果要把 7 个农夫变成伯爵,我可以办到。但

图 15-13 荷尔拜因,《首饰的设计图》,英国伦敦约翰·索尼私人博物馆

图 15-14　荷尔拜因,《都铎皇朝》(局部),素描

7个伯爵里是造就不出像荷尔拜因这样优秀的人才的。"

1537年,亨利八世诏令荷尔拜因在伦敦白色宫殿国王宝座后面的墙上绘制一张王室成员的巨幅壁画,出现在画面上的人物有亨利八世、王后简·西摩以及国王的父母亨利七世和太后伊丽莎白等。但作品还未画完的时候,亨利八世的第三任妻子简·西摩王后就死在了产床上,不过她为丈夫留下了一位王位继承人,也就是未来的爱德华六世。1698年,这一宏幅巨制因一位宫女的不慎,毁于一场大火。所幸,英国王室还保留着一幅比原作尺寸稍小的复制品以及荷尔拜因留下的精致的素描底稿(图 15-14)。从复制品来看,整个画面以沉闷浓重的红色为主调子,从人物的服饰到地毯和背景,几乎都是深浅不一的红色。画家之所以用这样的色调来处理画面,可能是想突出帝王的威严和尊贵。画中的亨利八世衣着华贵、骄横自傲,的确显示出了一代帝王威风凛凛、不可一世的样子,难怪很多大臣在看到这幅作品时都流露出敬畏的神情。亨利八世一共在位38年,在英国的古代历史上有着重大的影响,如宗教改革和圈地运动。他身材高大魁梧,而贪食又使他极度肥胖,他聪明、优雅,兴趣广泛,不仅喜欢骑射和跳舞,也喜欢音乐,而且还会作曲,他创作的乐曲保存至今的就有30多首。据说他还是一位足球爱好者,在他的财产清单中有一双为他特制的球鞋,这双鞋的价格比他的马靴还要昂贵。而亨利八世最终还是以其残暴留名历史,他一生中先后娶了6位妻子,其中有两位被他以通

奸罪处死。另外，在他统治期间被处死的失
地农民就有 7 万余人。在简·西摩死后，荷
尔拜因被亨利八世派到国外，专门为新王
后的候选人画肖像，以便让国王从中挑选
出满意的新娘。就这样，一批优秀的女性肖
像作品也在这一时期产生了。首先被画家纳
入选后对象的是米兰大公的遗孀、丹麦公
主克里斯汀。1538 年，荷尔拜因为这位年
轻貌美的寡妇绘制了肖像，即著名的《克
里斯汀·冯》（图 15-15）。在这幅真人大小
的肖像上，女大公身着隆重的丧服，显得
神情肃穆而又纤尘不染。含蓄、厚重的黑色
丧服熠熠发光，表明面料的昂贵；它单纯的
样式和暗黑的色调反衬出克里斯汀光洁的
脸庞和白皙的双手。其实，荷尔拜因觐见公
主的时间只有 3 个小时，画家只来得及为她

图 15-15　荷尔拜因，《克里斯汀·
冯》，1538 年，179 厘米×82.5 厘米，
油画，英国伦敦国家美术馆

画了素描，现在看到的作品是在素描稿的基础上完成的。据说亨利八世在看
到画像后非常满意，随即就婚事问题与公主的伯母进行了联络，但最后没有
结果。接着在 1539 年，荷尔拜因又为佛兰德斯的安娜·冯·克莱芙公主画
了肖像（图 15-16），亨利八世在看到安娜的肖像时惊喜异常，立即着手与
对方就嫁娶的条件进行了谈判。但在国王迎娶新娘后又大失所望，不到半年
时间便将这位被他称为"佛兰德斯的牝马"的公主打发回了娘家。亨利八世
还就此责怪画家和那些驻外的大使们骗了他，幸好没人为此事丢了性命。安
娜本人的真实相貌、品性和气质究竟如何已不得而知，但画中的她却是令人
赞叹的，不乏美丽的姿色和娴雅的气度。在这张小尺幅的半身像中，端庄的
安娜公主在胸前轻握双手，低垂的目光显示出那个时代女性特有的谦卑。她

图 15-16 荷尔拜因,《安娜·冯·克莱芙像》,1539 年,65 厘米×48 厘米,油画,法国巴黎卢浮宫

的脸上几乎没有任何表情,却能给人一种祥和而满足的感觉。墨绿色的深色背景使完全对称并具有纪念碑式构图的画面显得更加含蓄稳重。安娜头上那些盘金错银、镶满珠宝的饰物与珠光宝气的红色金丝绒华服交相辉映,烘托出一种华贵而高雅的气氛。

1538 年,荷尔拜因又回过一趟巴塞尔去看望家人。这时的巴塞尔已平静下来,市政当局也以极高的荣誉和优厚的待遇挽留画家,但他婉言谢绝了。在画家看来,伦敦的宫廷才是他事业的理想之地。从荷尔拜因的主要艺术成就来看,他是以精美、细微的肖像艺术而彪炳史册的。其实,他一开始并非立志要当一名肖像画家。早年在巴塞尔作学徒时,荷尔拜因专攻油画、书籍插图和装帧技术,创作的作品多半是宗教题材,基本上追随以丢勒和格吕内瓦尔德为代表的北欧风格。这一时期的代表作品有《墓穴中的基督》(图 15-17)和《奥伯里德祭坛画》等。据说《墓穴中的基督》是荷尔拜因根据一具从河里打捞上来的尸体而绘制的,他用极为写实的手法描绘了基督可怖的面部表情和瘦骨嶙峋的躯体,并对僵硬发黑的手指以及肋部和脚上的伤口做了深入的刻画,整个作品充满恐怖的悲剧效果。19 世纪俄国著名作家陀思妥耶夫斯基在看过这幅作品后感叹道:"它会夺去人类的信仰之心。"其实,荷尔拜因正是想通过对死尸的客观描绘来突现基督复活的神奇。

荷尔拜因早期的另一幅更具代表性的宗教画是于 1526—1530 年间完

图 15-17　荷尔拜因,《墓穴中的基督》,1521 年,30.5 厘米×200 厘米,油画,瑞士巴塞尔艺术博物馆

成的《达姆施塔德圣母像》(图 15-18)。这幅作品是当选为巴塞尔市长的雅各布·迈尔夫委托荷尔拜因为他的家庭礼拜堂绘制的。画面的中央是站立着的圣母玛利亚,她怀抱圣婴,神情安然,充满母性的慈爱;圣母的右边是市长雅各布和他的两个在幼年时死去的儿子;左边是雅各布的女儿安娜,安娜的身后则是市长已故的前妻贝尔和现在的妻子朵罗泰娅。画面呈对称性构图,体现出一种古典的庄重和宁静。在这幅作品中,画家原有的北欧风格传统——坚硬的线条逐渐消失了,取而代之的是一

图 15-18　荷尔拜因,《达姆施塔德圣母像》,1526—1530 年,146 厘米×102 厘米,油画,德国达姆施塔德大公馆

种渐隐递进的画法,模糊而又柔和地画出人物的轮廓。这些特征使人想起意大利文艺复兴时期的一些画家,尤其是达·芬奇的作品风格。

荷尔拜因第二次到伦敦后为德国商人吉斯所画的肖像和稍后创作的巨幅双人肖像《公使像》,表明他的绘画技巧已达到了炉火纯青的地步。不同物质的肌理特征被画家表现到了无以复加的程度,如画家在《汉堡商人吉斯像》(图 15-19)中对衣服褶皱、盛水玻璃瓶中插着的康乃馨、桌上铺着的毛毯花纹图案以及半开的金属锡盒中亮出的钱币等静物的精微描绘,实

在是让人叹为观止。《公使像》中的两个人物完全按真人身高画出，他们是年轻的法国贵族，左边的名叫让·得·丹特维尔，是当时法国派驻伦敦的大使；右边的是让的朋友，拉费尔大主教乔治·得·塞尔维，也是一名外交家。从画面上可以看到两个年青人之间的铺着织毯的双层木架上，堆放着许多代表当时新兴人文主义思潮的器物：乐器、地球仪、天文仪和时钟等。这些器物既代表着这个世界的物质文明，也代表着精神文明。它们是可视、可触摸、可学习、可掌握和可操作的，也是不断变幻、极易消逝的。因此，在二人前方的地上浮现出一个变了形的骷髅，象征着无常世界的终极。让·得·丹特维尔左臂倚着木架，右手轻握金黄色短刀刀鞘，气宇轩昂地面对观众站立着。翻毛的华丽外套衬托出他的高贵和魁梧，他的双眼闪烁着好奇和探索的光芒，仿佛对认识世界和探索自然及宇宙的奥秘充满了热情。他的朋友乔治·得·塞尔维与他形成鲜明的对照，这位主教看上去有些沉默。他的立姿含蓄典雅，左手拉着大衣的前摆，右手提着与大衣同一颜色的手套，显出一副小心翼翼的样子。他有一张忠厚宽容的脸庞，带着几分教士所特有的谦卑。这幅作品中有许多隐含的象征之物值得注意，其中一些是对世界和生命无常的暗示。画中所有的器具布满了刻度，表明物质世界是可以度量的，而并非无限和永恒的；断了的琴弦与变形的骷髅象征着中止和死亡。传说丹特维尔十分偏爱人头骨，并要求画家画在画面上，结果画家将它做了如此绝妙的处理。

作为英国皇室的宫廷画师，荷尔拜因曾先后为亨利八世画过许多肖像（图 15-20、15-21），其中有几次是国王本人亲自为他作模特儿。几乎每幅肖像中，亨利八世都身着盛装、神情威严，完全是一副居高临下的君王形象。有时为了确保画面鲜艳、华贵的效果，国王身上的装饰品和纽扣都是用纯金粉调色后画上去的。在《王后简·西摩像》（图 15-22）中，画家在王后服饰的表现上也下了很大一番功夫，每一处细小的花饰图案都被一丝不苟地描绘出来。他的《威尔斯王子》（图 15-23）的细节也画得非常精巧，服

图 15-19　荷尔拜因,《汉堡商人吉斯像》,1523 年,96.3 厘米×85.7 厘米,油画,德国柏林国立美术馆

图 15-20　荷尔拜因,《亨利八世像》,1539—1540 年,88 厘米×75 厘米,油画,意大利罗马国立美术馆

图 15-21　荷尔拜因,《亨利八世像》(局部),1536—1537 年,油画,西班牙德里泰逊家族收藏

图 15-22　荷尔拜因,《王后简·西摩像》,1536—1537 年,65 厘米×40.5 厘米,油画,奥地利维也纳艺术史博物馆

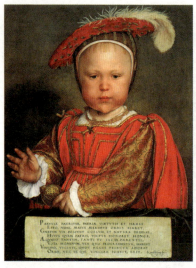

图 15-23　荷尔拜因,《威尔斯王子》,1539 年,57 厘米×44 厘米,油画,美国华盛顿国立美术馆

图 15-24　荷尔拜因,《阿伯加文尼爵士肖像》,素描,私人收藏

装上的绣饰处理得十分真切,帽冠上的羽毛几乎是一根根地画出来的。

　　在荷尔拜因一系列精美的肖像背后是大量的人像素描,他几乎为每一幅肖像都做了精细的写生素描(图15-24)。这些素描画稿在他生前从未公开过,死后为英国王室所收藏。在王室1590年的一份财务清单里提到过一本精美的人像素描写生画册,约有80多幅作品,作者是汉斯·荷尔拜因,画册当时为英国国王爱德华六世所有。

　　1543年,年仅45岁的荷尔拜因不幸染上了鼠疫,没过多久便离开了人世。辉煌的事业并未帮助他积攒下大量钱财;相反,在他的遗嘱中,人们发现了两名未成年的私生子和一堆债务。

思考题

1. 著名画家成为欧洲宫廷画师的不乏其人,请找出一位宫廷画家,与荷尔拜因进行比较。
2. 用图像学原理分析荷尔拜因的《公使像》。

第十六章 田园牧歌

在 16 世纪初的头 10 年里，威尼斯的画坛上活跃着一位年轻的画家，他的名字叫乔尔乔纳。乔尔乔纳英年早逝，只活了 30 多岁就死于瘟疫。他的传世作品虽不多，但却留下了许多猜不透的谜。首先是人们对乔尔乔纳的生平知之甚少，只能从非常有限的档案资料中了解到他大约是在 1475 年和 1477 年之间，出生于威尼斯附近的一个叫卡斯德尔弗兰科的小镇上。瓦萨里在他的《艺苑名人传》中，曾经对乔尔乔纳的为人和性格做过这样的推断：他是一位懂得享受生活乐趣的人，谈吐优雅，喜交朋友，在社交场上颇受欢迎；他热爱自然，热爱生活，能谈会唱，而且歌喉洪亮。瓦萨里的推断仅基于乔尔乔纳名字的意大利语中含有"老"或"大"的意思，这在当时是一种非常亲切的称呼。1540 年，瓦萨里访问威尼斯，关于乔尔乔纳他曾这样写道："他的油画和壁画中的色彩忽而活泼鲜明，忽而又柔和平稳，并且把从明到暗的过渡色画到如此的地步，以至于当时许多的优秀大师都承认他是一位生来使人体富有生气的画家。"由此看来，乔尔乔纳在威尼斯已经是一位享有盛誉的画家了，更何况瓦萨里在做这番评述时乔尔乔纳已经死了有 30 年之久了。

关于乔尔乔纳的第二个谜，就是他在短促的画家生涯中究竟留下了多少幅绘画真迹。有的学者认为他的真迹多达几十幅，有的则认为仅有 6 幅作品可以确定出自乔尔乔纳之手。但不管怎么样，至少有 3 幅作品无可争议地可以归属在他的名下，它们是《暴风雨》《沉睡的维

图 16-1 乔尔乔纳，《暴风雨》，1505—1510 年，83 厘米×73 厘米，油画，意大利威尼斯学院美术馆

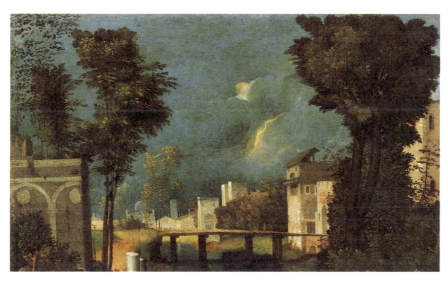

图 16-2　乔尔乔纳,《暴风雨》(局部)

纳斯》和《田园合奏》。

《暴风雨》(图 16-1)是乔尔乔纳在 1505—1510 年间创作的,这幅作品尺幅不大,画得极为精致,但就它的主题和内容而言,留给后人们的似乎永远是一个谜。《暴风雨》与其说是一幅人物画,倒不如说是一幅风景画。画家虽然在前景中画了 3 个谜一般的人物——怀抱婴孩的吉卜赛裸女和手持长矛的男子,但他对大自然做了更为生动细致的描绘:远处的天空乌云密布,电闪雷鸣;厚重的灰绿色云层及其翻滚多变的姿态,不仅暗示着浓烈的雨意,也使画面获得了一种湿润的空气感(图 16-2)。而在闪电中呈现出浅灰或银灰色的建筑,以及那些华美茂密的树木是那样的深邃、平静,与风雨将至的天空形成了强烈的对比,这种静与动的对比为画面增添了一种扑朔迷离的神秘色彩。更为重要的是,所有这一切——大地、树木、光线、云层、建筑和桥梁不再是单纯地作为人物的背景出现的,而是具有独立的意义,甚至构成了这幅作品的真正主题。仅此一点,乔尔乔纳就开创性地为风景画在绘画史上争得了一席之地。画面中最让人猜不透的是,这 3 个人之间究竟是什么关

系?他们又为何来到这荒郊野外?或许那位站立着的男子是一位出身显赫的贵族子弟,因为从他的神情和姿态来看绝不是什么平庸之辈;而裸女怀中的婴孩说不定就是他们爱情的结晶。远处的城市建筑代表的是等级森严的贵族社会,他们之所以落荒而逃至郊外,是因为他们的爱情不为那个社会所接受而被家族驱逐,但这一切也仅仅是猜测。有关这幅作品较为可靠但却十分有限的资料,是1530年有一个威尼斯人在他的日记中提到,他曾在一个朋友家里见过这张画,他写道:"这幅小小的油画出自乔尔乔纳·达·卡斯德尔弗兰科的手笔,内容是表现暴风雨的风景。此外,画面上还有一个吉卜赛女人和一个士兵。"长期以来,学术界对这幅作品表现的主题和内容存有争论,有不少学者试图从古典文学中找到揭开谜语的线索,因为当时威尼斯的许多画家对古希腊诗人的魅力和旨趣已经有所认识,他们喜欢从那些描写牧歌式爱情故事的田园诗中获取作画的灵感,但问题是学者们对这幅画的解释总是不得要领,结论难以令人信服;也有的学者认为,这幅作品本来就不是一个主题性的创作,因此也就无须进行任何解释。但事实上不管是谁,只要面对乔尔乔纳的这幅作品,总会自然而然地产生一种询问或解释的欲望。

《沉睡的维纳斯》(图16-3)是乔尔乔纳的另一幅重要的作品,也是他的绝笔之作。这一作品再次表明乔尔乔纳在创作中的一种强烈的艺术倾向,即他非常注重人物与风景之间的关系。画家把裸体的维纳斯安置在一片自然景色之中,柔和流畅的身体曲线与背景中起伏的山坡相互呼应,十分协调,从而使作品呈现出一种人与自然相

图16-3 乔尔乔纳,《沉睡的维纳斯》,1510年,108厘米×175厘米,油画,德国德累斯顿美术馆

互依存的和谐意境。当然，这种和谐不仅仅只体现在人物和风景的形式关系上，同时也体现在它们的精神上——远处的风景优美宁静，具有一种梦幻般的诗意，而此时的美神仿佛受环境的熏染正安详地入睡。画面上斜倚着的维纳斯从左上方到右下方形成一条对角线，她体态舒展、丰满圆润，充分展现了女性人体的无限魅力。有学者曾将波提切利的维纳斯与乔尔乔纳的做过一番比较，认为波提切利的维纳斯是古代美神与基督教的圣母合二而一的产物，她虽然是裸体的，但却显得羞涩而忧虑，更何况站在一旁的花神已经迫不及待地要为她披上大氅；而乔尔乔纳笔下的维纳斯则洋溢着一种自信和骄傲，体现出古希腊艺术中那种崇尚和赞美人体的传统精神，在这里画家意欲把体现着灵与肉完美统一的裸体美神大胆而又永恒地展示给人们，丝毫没有犹豫和躲闪的念头。作为观者，面对如此美丽而又纯洁的身躯，灵魂一定会在赞叹和倾倒中得到升华，精神也会因此达到由美至善的境界。

《沉睡的维纳斯》中美神斜倚的体态是如此优美以至成为绘画史上的经典样式，后来有许多画家根据这个样式在自己的创作中进行了完美演绎，如提香的《乌尔宾诺的维纳斯》（图 16-4）、安格尔（Ingres，1780—1867）的《大宫女》（图 16-5）和马奈（Manet，1832—1883）的《奥林匹亚》（图 16-6）等。

《田园合奏》（图 16-7）约创作于 1510 年，也就是在这一年乔尔乔纳死于瘟疫。这幅作品历来被公认为乔尔乔纳最优秀的作品，但它同样也给人们留下了一个谜。这个看似有着明确主题的标题是后人们起的，至于原画究竟表现的是什么内容，人们一直有争论。有学者认为，就其画面的内容来看，可能表现的是一种"诗的寓意"。在这幅作品中，乔尔乔纳再次将人物置于宁静优美的风景之中：在一个长满青草的山坡上画着 4 个人物，两位着衣的男青年正坐在草地上，其中那个衣饰华丽的年轻绅士正拨弄着手中的乐器，他们相互对视，好像在为某一个音符的高低进行着磋商；另外两位则是裸体的少妇，一个背对着观众，坐在男青年的对面吹着长笛，另一个正侧转身体，把盛在水晶杯中的清水倒回到用大理石砌成的水井中去，从她那凝神

图 16-4 提香，《乌尔宾诺的维纳斯》，1538 年，119 厘米×165 厘米，油画，意大利佛罗伦萨乌菲齐美术馆

图 16-5 安格尔，《大宫女》，1814 年，91 厘米×162 厘米，油画，法国巴黎卢浮宫

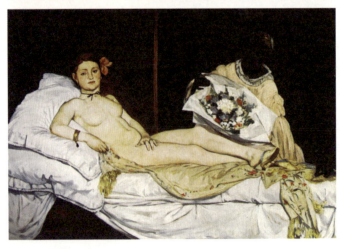

图 16-6 马奈，《奥林匹亚》，1863 年，130.5 厘米×190 厘米，油画，法国巴黎印象派美术馆

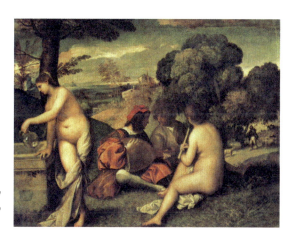

图 16-7 乔尔乔纳,《田园合奏》,1510 年，110 厘米×138 厘米，油画，法国巴黎卢浮宫

的状态来看，她似乎在倾听着淙淙的流水声，感受着自然的韵律。这两位裸女虽与《沉睡的维纳斯》在同一年创作，但与美神的身段相比较，她们显得更加丰腴健硕，充满着生命的活力（图 16-8）。这种把身躯健壮和丰满的女性视作理想美的审美观念，在当时弥漫着享乐主义气息的威尼斯是十分流行的。

乔尔乔纳还在画面右边的中景处画了一个放牧归来正吹着风笛的牧羊人，他可不只起着一般的补景作用，而是有着重要的象征意义。据说这个牧羊人象征着诗人，画中的长笛和琴象征着诗歌，而那两位裸体的少妇则象征着诗人在创作诗歌时的无限灵感，人们就此推测乔尔乔纳这幅作品的真实意图在于渲染一种牧歌式的朦胧诗意。事实上，《田园合奏》的确给人以一种诗意的享受，法国著名的艺术史家艾黎·福尔在看过这幅作品后写下了这样的评价："乔尔乔纳创作的《田园合奏》成为威尼斯伟大的绘画进入决定性时刻的标志，提香正是从这里出发的。交响乐

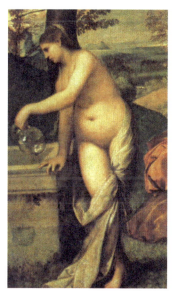

图 16-8 乔尔乔纳,《田园合奏》（局部）

在瞬间诞生、膨胀，它的声波在相互寻觅、彼此渗透。威尼斯的全部血液集中在唯一的心房里，它温暖、平缓而有节律，用一种主宰自我的令人神往的力量，将生活安排得井然有序。一个行将死亡的世界，调动起它的一切手段，通过把意愿、音乐与智慧和永恒的自然结合在一起，第一次赋予美妙的音乐、人的意愿和智慧以不朽性，而大自然则为它们的不朽提供了验证。具有繁殖因素的力量，就这样在对完全成熟的深情期待中陷入了沉思。在乔尔乔纳的笔下，人们看到威尼斯迎来了秋日，沉重的绚丽色彩和各个季节的响亮声响，仿佛为妇女戴上了一圈圈硕大的琥珀项链。在金色的秋天，水果像是汇聚了太阳的光焰和热量，夜晚被镀上了古铜色，妇女或因初次受到温柔的爱抚而心花怒放、喜形于色，或因初次等待着生育期的来临而变得体态沉重。她们的肌肤几乎都染成了暗金色，就像是灌溉着肌肤的血液接受过灼热白昼的亲吻，自从亲吻领略了肉欲之乐以后，白昼也就在世界升起了……"

在这里有一点应该指出，乔尔乔纳尽管活跃在威尼斯的画坛，甚至被誉为开创欧洲风景画的第一人，但他笔下那些富有诗意的古典风景却并非来自威尼斯。或许正是由于生活在这座日益繁华的港口城市，居民们越来越难以享受到大自然的宁静和优美，画家这才竭力把那些属于佛罗伦萨和罗马等地的旖旎风光通过绘画移植到威尼斯，好让这座城市在享尽商业繁华的同时，也能领略一番自然的魅力。在此意义上，乔尔乔纳的作品至少有了这样一个主题，即追求人与自然相互依存的关系。

思考题

1. 分析比较乔尔乔纳《沉睡的维纳斯》与提香《乌尔宾诺的维纳斯》艺术上的异同。
2. 阐述乔尔乔纳对欧洲风景画的贡献。

第十七章 威尼斯的辉煌

乔尔乔纳去世的时候还很年轻，也很突然，他未竟的事业由同门师弟、威尼斯画派最著名的画家提香（Titian，1477？—1576）继承了。据说乔尔乔纳有几幅未完成的遗作，其中包括那幅著名的《沉睡的维纳斯》中的风景部分，都是由提香最终完成的。提香是一位多产的画家，他的传世作品很多，据说有一千多幅。除了画家本身的勤奋以外，这与他的长寿不无关系，提香在晚年仍然保持着旺盛的创作精力。如果不是在99岁的高龄因患瘟疫而病亡的话，他可能还会留下更多精彩的作品。他在死前的弥留之际，曾说过这样一段感人肺腑的话："你们看，那些色彩是多么美妙丰富，直到现在我才知道应该怎样去描绘它们。"就提香的艺术成就而言，他所创作的绘画可以说与达·芬奇、拉斐尔和米开朗基罗的那些不朽作品一样，代表着盛期文艺复兴艺术的最高水准。

提香出生在阿尔卑斯山南麓卡尔多镇的一个军人家庭。关于他确切的出生年月有几种不同的说法。一种说法认为他是在1477年出生的，1576年染鼠疫去世。如果这个说法成立的话，提香就是一位真正的百岁老人了。而另一种说法则认为，提香的出生年份应该在1485年至1490年之间，照此算来，提香大约活了90岁左右。但不管怎么样，他的高龄在那个时代实属不易。画家出生年份的混乱可能与画家本人喜欢虚报年龄的习惯不无关系。提香在与那些买他的画的人谈起他的年龄时，总是爱给自己加上一两岁。1571年，他在给西班牙国王菲利普二世所写的信中称自己当时已经有93岁了，而后来经过档案核实，他给自己虚报了10岁的年龄。但即使是这样，人们依旧羡慕他的高寿和喜爱他的艺术，对于这位老人的虚荣心也容易理解和接受。

提香在12岁时随他的父亲（一说是他的哥哥）游历了威尼斯，他一下子就被这座城市吸引住了。当时的威尼斯是一座奢华淫靡的港口城市，到处弥漫着一种享乐主义的情绪。地中海金色的阳光和湛蓝的海水把这座城市映衬得五彩缤纷，这一切对年轻人来说有着极大的诱惑力；威尼斯商业的繁

荣，手工业的发达，航海业的崛起，再加上它在政治上的相对独立，自然也就为建筑、绘画、音乐和印刷等文化事业的迅速发展营造了良好的氛围，并提供了经济上的保障，同时也使得活跃在这座城市里的艺术家们在思想和精神以及艺术创作方面保持着比较独立的地位。事实上，16世纪的威尼斯已经成为欧洲的文化和科学中心之一。不久以后，提香就来到威尼斯，投身著名画家乔凡尼·贝利尼（Giovanni Bellini，约1430—1516）的门下，开始了他的绘画生涯；此后，提香就基本生活在这座令他心仪无限的城市里，很少离开。因此，他的艺术与威尼斯的方方面面有着密切的关系，以至于人们一想到威尼斯就会想到提香，或是一想到提香就会想到威尼斯。一如美国著名作家房龙（H. W. Van Loon）所说：提香用他那神奇的画笔画出了身边的许多事物，他那些精彩的作品几乎再现了16世纪威尼斯的历史和日常生活。

提香的绘画作品所包含的题材是非常广泛的，可以说包罗万象——既有基督教的也有古代异教的，既有历史的也有现实的，同时他还画了大量的人物肖像。事实上，提香的一生几乎都用在了画那些他所喜欢画的事物或人物上，他的选材和创作全凭自己的好恶，很少顾及别人的看法。作为一个功成名就的绘画大师，他深受上流社会的赏识，但却从未担任过教皇或王公的御用画家。据说查理五世大帝在他的画室为他捡起掉在地上的画笔时，他也没有表现出受宠若惊之态。可以说，在当时很少有艺术家能像他那样具有如此的独立性和自信心。

提香的早期作品中，较能体现其艺术风格特征的是他创作于1515年的《天上的爱与人间的爱》（图17-1）。关于这幅作品表现的内容历来有不同的说法，有学者认为，作品表现的是美神维纳斯正在劝说美狄亚，让她下决心跟随心爱之人伊阿宋航行到世界的尽头去寻觅金羊毛；也有学者认为，画面上的两位女性是孪生的维纳斯，代表着不同层面的爱，即天上的爱和人间的爱。那位裸体的女子姿态优美洒脱，体格健康丰腴，手持油灯，回眸深情地看着她的孪生姐妹，她象征的是高贵脱俗的天上之爱，同时也象征着"赤

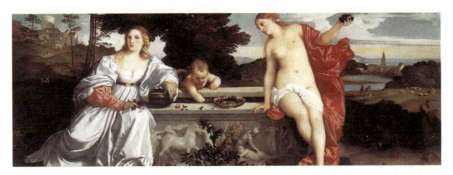

图 17-1　提香，《天上的爱与人间的爱》，1515 年，118 厘米×279 厘米，油画，意大利罗马波尔葛塞美术馆

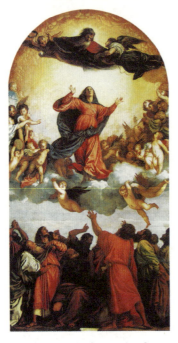

图 17-2　提香，《圣母升天》，1518 年，高 610 厘米，嵌板祭坛画，意大利威尼斯佛拉里教堂

裸"的真理；而那位坐在一旁的衣着华贵的女子则是尘世之爱的化身，她手上拿着的桃金娘象征着长久幸福的婚姻，她所表现出的沉思神情也反映了那个时代的人们敢于思考和怀疑的精神状态。二人之间的小爱神正全神贯注地用手在盛满清水的石棺中来回搅拌，给宁静而又悠扬的画面带来了声响，也寓意着两种爱的完美融合。同样地，提香也将他的人物置于优美的风景之中，整个作品散发着田园牧歌式的情调，在这一点上他显然受到了乔尔乔纳的影响。但是提香在人物的处理上要比他的师兄更为大胆，他的女性人物，尤其是女性裸体表现出更强的生命力和更浓烈的生活气息，从而也就显得更加热情奔放和意气风发。这种对血肉之躯的捕捉与描绘，以及对感官美的追求与强调，充分表现了提香热爱生活、享受生活的乐观精神。

在完成《天上的爱与人间的爱》不久后，提香又开始创作一幅题为《圣

母升天》(图17-2)的宗教祭坛画,这幅作品是他一生所创作的全部作品中规模最为宏大的,它的高度超过了6米,前后花去了3年的时间。《圣母升天》从构图上来看可分为3个部分:画面的最底部是一群被圣母升天的奇迹惊呆了的使徒,他们在一片惊慌失措中昂首注视着升天远去的圣母,脸上无不流露着惊恐和崇敬的神情;中间部分是圣母在众天使的簇拥下升向天国的

图17-3　提香,《圣母升天》(局部)

情景(图17-3);而画面的最顶端是上帝耶和华,他正在天国之上迎接圣母的到来。画家通过对人物形态的刻画以及漂浮云彩的描绘,使整个画面充满了一种向上升腾的运动感,从而更为生动地表现了这一激动人心的戏剧性场面。这幅作品无论是从尺幅,还是从构图和气势上来看,都体现出了文艺复兴时期的艺术所崇扬的一种宏大风格。

1518年以后,提香创作了一系列神话题材的作品,如《维纳斯的祝宴》(图17-4)、《酒神与阿里阿德尼》(图17-5)和《酒神的狂欢》(图17-6)等。在这些充满激情的作品中,到处都流露着一种享乐主义的情绪。它们与其说是在表现神的狂欢,不如说是在表现人的狂欢。在《酒神的狂欢》中,提香描绘了狄奥尼索斯正与无忧无虑的萨提尔以及美丽活泼的宁芙在山野的树林中狂欢的情形,他们有的狂饮不止,有的已经醉态可掬。此作品根

图 17-4　提香,《维纳斯的祝宴》,1518—1519 年,172 厘米×175 厘米,油画,西班牙马德里普拉多美术馆

 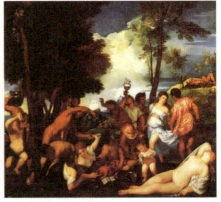

图 17-5　提香,《酒神与阿里阿德妮》,1522—1533 年,175 厘米×190 厘米,油画,英国伦敦国家美术馆

图 17-6　提香,《酒神的狂欢》,1518—1520 年,175 厘米×193 厘米,油画,西班牙马德里普拉多美术馆

据古希腊神话中有关酒神狄奥尼索斯的故事绘制而成。狄奥尼索斯因发明了用葡萄酿制美酒而获得了酒神的称号，因此，每年春天葡萄发芽或秋季葡萄收获的时节，人们都要与诸神一起来庆祝酒神节。提香或许就是想在这类作品中，通过对神的描绘来揭示当时的威尼斯人追求享乐的精神状态和生活情调。

1538年，提香正处于创作的旺盛期，这一年他为乌尔宾诺公爵绘制了一幅题为《乌尔宾诺的维纳斯》（参见图16-4）的油画。这幅作品的人物造型无疑受到了乔尔乔纳的影响，但不同的是，提香将裸体的人物从如梦似幻的风景中移至室内，同时增添了一些生活细节——华丽的床榻、柔软的枕头、酣睡的小狗、窗台上的盆景以及正在翻箱倒柜替女主人寻找衣物的女仆，它们都增加了作品的现实感；再者，提香笔下的维纳斯比乔尔乔纳笔下的那位沉入梦境的维纳斯少了一些神秘性，多了一些世俗性。与其说她是一位女神，倒不如说是一位贵妇人，据说这幅作品描绘的就是一位名叫艾列奥诺拉·乌尔宾诺的贵妇人。在作品的构图上，提香非常注重追求形式感，他用暗红色的挂毯将室内空间分隔成两个部分，这样，深色的背景更加突现出前景中人物体态的优美和色泽的光亮，同时也使得画面的空间富于变化，所有这一切都体现出提香绘画的用色特征——颜料不仅仅用以表现物体的固有色，也要用来塑造形体和表现空间关系。提香还通过对室外风景的描绘来延展画面的空间深度，这也是文艺复兴时期画家们在做这类实验时常用的一种方法。

提香不仅热衷于宗教和神话题材的创作，同时也是一位伟大的肖像画家，他一生中创作了大量的人物肖像，迄今传世的就有50多幅。提香用他那支善于捕捉人物精神和形态的奇妙画笔，为当时许多的著名人士留下了精彩而又传神的肖像，这些人士包括查理五世、西班牙国王菲利普二世、教皇保罗三世以及红衣主教等。《拿手套的男人》（图17-7）是提香早期的肖像作品，但已经表现出提香肖像画的风格特征。此画中人物的头部稍稍侧转，

图 17-7　提香,《拿手套的男人》,1523 年,100 厘米×89 厘米,油画,法国巴黎卢浮宫

图 17-8　提香,《英国青年像》(局部),1540—1545 年,油画,意大利佛罗伦萨皮蒂宫

双眼注视着左前方。他右手拿着大衣,左手戴着手套,姿态自然而又优雅,整个画面也显得极为朴实单纯。但在这幅作品中最为使人感动的,或许还是画中人物的双眼中透射出来的那股炯炯有神的目光。贡布里希在描绘另一幅提香的肖像作品《英国青年像》(图 17-8)时曾这样说过:"提香并没有像达·芬奇在《蒙娜·丽莎》一画中那样工笔细描,然而画中的这位无名青年似乎仍不失蒙娜·丽莎那种神秘的栩栩如生之感。他似乎以这样一种热情的神态凝视着我们,以至令人几乎难以相信,这双梦一般的眼睛只是抹在粗画布上的一点油彩。"同样地,在明白《拿手套的男人》一画中那股咄咄逼人的目光也是产生于几点"随意"的油彩后,也就更能深刻地体会到提香艺术的伟大之处了。

提香在人物肖像画方面非凡的成就不仅为他赢得了声誉和地位,也为他带来了巨大的财富,他成为当时最受上流社会喜爱的肖像画家,欧洲许

多国家的君主和显贵们都邀请他去作画,肖像画订购的数量几乎与日俱增。据瓦萨里的记载,当提香载誉离开罗马时,他已经为儿子获得了带有一大笔收入的教会领地的所有权;他还与德国的银行家合伙从事金融业务,并拥有许多地产和房产。在文艺复兴时期,除了拉斐尔之外很少有画家能够像他那样获得如此之大的名声和如此之多的财富。在提香为当时的达官贵人所绘制的肖像画

图 17-9　提香,《保罗三世和侄孙们》,1546 年,200 厘米×174 厘米,油画,意大利那不勒斯国立美术馆

中,《保罗三世和侄孙们》(图 17-9)可以说是较为典型的代表作品。提香把出现在画中的三个人物置于一种戏剧性的情节之中,整个画面充满了动感。老态龙钟的保罗三世虽僵坐在圈椅上,但他那双充满警惕的眼睛表现出隐藏在体内的一种老而弥坚的权力欲望。站在一旁弓腰屈腿的是屋大维·法尔奈塞,他是一位既放荡又残酷的伪君子。在教皇警惕的目光下,他虚伪地做出一副谦卑的样子,生怕这位多疑的长辈看穿他的心思。教皇身后站着的是亚力山德罗·法尔奈塞,他表情平静地目视着画面,但这并不能掩饰他个性上的缺陷——懦弱和俗气。提香之所以能够如此入木三分地揭示人物性格中的本质特征,是因为他重视人物之间相互关系的复杂性——对立与冲突,而这些在提香以前的肖像画中是很少能够见到的。

在威尼斯,除了提香以外,还活跃着许多杰出的画家,如丁托列托(Tintoretto,518—1594)和维罗内塞(Veronese,1528—1588)等。丁托列托的原名叫雅各布·罗布斯奇,因其父亲是开染坊的,故得此名,丁托列托

即是"染匠之子"的意思。在很小的时候,丁托列托就表现出绘画的天分,后来他的父亲将他送进了提香的画室,他成为提香的学生。丁托列托在性格上虽与老师格格不入,甚至因此而被提香从画室赶走,但他对老师的才华十分推崇,决心要在艺术创作中将老师的色彩和另一位大师米开朗基罗的素描完美地结合起来以创造自己的风格。事实上,丁托列托也正是因为其独特的风格而在艺术史上留下了光辉的一页。他将提香绚丽的色彩归结为明暗强烈的对比,又从米开朗基罗坚实的形体中学会了一种动态的表现。因此,他的作品中常常用光与影的变化和对比来营造画面的戏剧性效果,用难以表现的透视角度来描绘人体姿态以强调画面的动感。后来的巴洛克艺术终于在丁托列托的绘画中找到了依据,而通过丁托列托又可将其渊源引向米开朗基罗。

创作于1548年的《圣马可的奇迹》(图17-10)是丁托列托的代表作

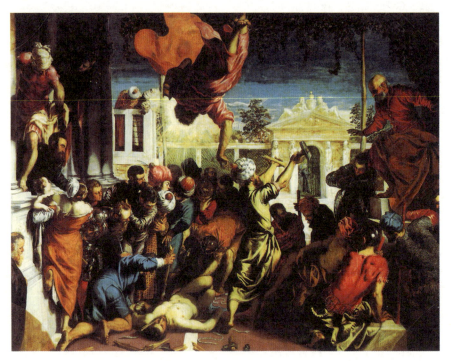

图17-10 丁托列托,《圣马可的奇迹》,1548年,416.5厘米×343.5厘米,油画,意大利威尼斯学院美术馆

之一，它较为典型地体现了丁托列托的绘画风格——戏剧性和运动感。这幅作品表现的是这样一个故事：一个笃信基督的奴隶正要被异教的奴隶主处决，在这生死攸关的时刻，圣马可——威尼斯的守护神突然从天而降，制止了这一场杀戮。画面上的所有人物都处于动态之中，他们所呈现的各种

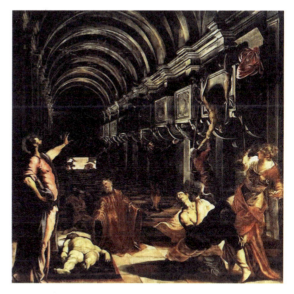

图 17-11　丁托列托，《圣马可遗体的发现》，1562—1566 年，405 厘米×405 厘米，油画，意大利米兰布莱拉美术馆

姿势、表情，甚至视线的指向都增强了画面的戏剧紧张气氛，尤其是呈倒挂状急速而下的圣马可更加强化了这种气氛的表现。这种独特的人体姿态、透视角度和画面构图，一方面突现了绘画的主题——"奇迹"的效果，另一方面也表现了画家描绘运动中的人体透视的非凡才能。其实，隐含在这幅作品之中的还有一个更为深刻的主题，那就是表明威尼斯独立的伟大意义和它在拯救基督徒的斗争中所承担的重大责任。《圣马可遗体的发现》（图 17-11）是丁托列托的另一幅代表作品，描绘的也是有关圣马可的奇迹。在这幅作品中，圣马可以三种不同的形象同时出现在一个统一的空间里：画面的右上角是几个寻尸者在教堂的陵墓中找到了圣马可的尸体，他们正试图将它从石棺中搬出。画面左下角那位头带光环站立着的男子正是复活了的圣马可，他的突然闪现给画面营造了一种神秘的氛围，画中的供养人及信徒们见此情景无不露出惊恐的神情。复活了的圣马可举着左手似乎在对寻尸者说："不用找了，那具躺在我脚下的尸体就是我。"作品背景中透视感极强的幽暗过道以

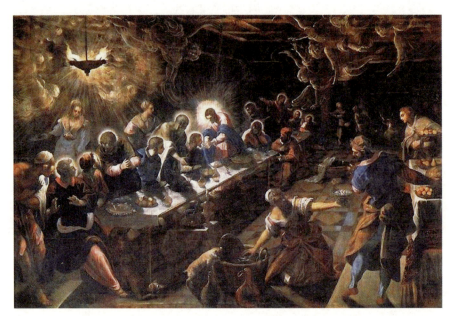

图 17-12　丁托列托,《最后的晚餐》,1592—1594 年,365 厘米×568 厘米,湿壁画

及在石棺和拱顶上漫射出的富有变化的光线,更增添了作品神秘而恐怖的气氛。这种通过光影变化和对比来营造气氛的艺术手法,在他的另一幅著名作品《最后的晚餐》(图 17-12)中也有淋漓尽致的发挥。

当然,丁托列托的作品中也有诗意盎然的一面,他毕竟是生活在威尼斯的画家,对弥漫在这座城市里的享乐主义不可能无动于衷。创作于 1560 年的《苏珊娜出浴》(图 17-13)虽然是一幅宗教题材的作品,但却表现了画家对女性人体美的一种颂扬。据说苏珊娜是一位秀色可餐的少妇,为人贤淑,秉性善良,忠于丈夫。有一天,她在家中花园的水池里沐浴时,被两个年老的好色之徒看见,他们欲上前羞辱她,但遭到苏珊娜的严词拒绝。两个老头害怕事发,便决定先发制人,诬告苏珊娜淫荡不贞,结果这位无辜的少妇被法老判为死刑。此事后来被先知但以理获悉,苏珊娜的冤情才得以伸张,两个坏老头也被判以烙刑,从此苏珊娜也就成为希伯来民间故事中贞女的象征。丁托列托之所以选择这个主题,一方面是想表现女性的躯体之美,另一

方面也是对女性在精神和道德上的充分肯定，总之他是把苏珊娜作为灵与肉的完美化身来加以表现的。画面上裸体的苏珊娜在棕褐色的背景的衬托下显得娇艳无比，其肌肤上既有固有的粉红色，也有阳光映照下的银灰色，还有池中的净水反射出的天蓝色；在淡淡的阴影笼罩下，她的整个躯体获得了一种凝脂般的光泽，一种诗的意韵在画家饱满的笔触和绚丽的色彩中油然而生。丁托列托还根据传说画了两个形象丑陋、神态猥琐的正在偷窥的老人，他们的形象以及所作所为与苏珊娜的纯净表情和优美身躯形成了鲜明的对比。

维罗内塞也是提香的学生，他的父亲是一位雕塑家，所以他从小就受到了艺术的熏陶。在成长的过程中，维罗内塞曾深受米开朗基罗的影响。1553年他来到威尼斯，绘画风格随之发生了变化。他发现在这座城市里，人们对

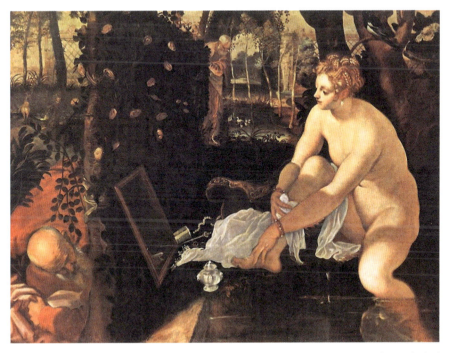

图 17-13　丁托列托，《苏珊娜出浴》，1557—1560 年，147 厘米 × 194 厘米，油画，奥地利维也纳艺术史博物馆

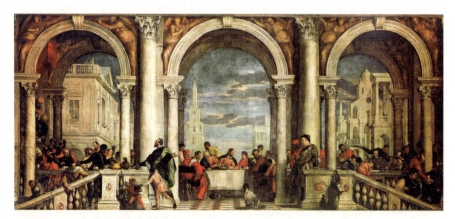

图 17-14　维罗内塞,《利末家的宴会》,1572 年,555 厘米 × 1280 厘米,油画,意大利威尼斯学院美术馆

自由享乐的追求超过了对宗教的虔诚,而世俗生活中那些贵族们举办的豪华宴会所呈现的宏大场面和热烈气氛激发了其强烈的创作欲望和热情,他决心要把这些非同凡响的场面定格在他的绘画之中,《利末家的宴会》(图 17-14)就是其中的代表作品之一。这幅作品取材于《圣经》,原名叫《西门家的宴会》,但因维罗内塞在原本的画面上画了一些世俗所谓的丑物,如小丑、侏儒以及几条狗等,得罪了宗教法庭,他们认为画家的行为亵渎了神灵,判罚他 3 个月内必须对画中的内容做出修改。当时的法官和画家就此事在宗教法庭上的对话有详细的记载,它们对帮助人们了解当时社会的宗教情况以及画家的宗教态度是非常有益的。

　　法官问:知道为什么要传讯你吗?

　　画家答:圣保罗修道院院长,那位可敬的神父,恕我不知道他的名字,据他告诉我,阁下曾命令他将画中的一条狗改画成抹大拉。我回答他,为了我和我的艺术荣誉,我乐意去做任何必须做的事,可是……我不理解为什么在那儿画上一个抹大拉竟会是合适的。

法官问：你指的是哪一幅画？

　　画家答：就那幅表现耶稣基督及门徒在西门家中进行最后的晚餐的画。

　　法官问：你是否在这幅表现我主用餐的画中还画了别的一些什么人？

　　画家答：是的，阁下。

　　法官问：在这幅作品中，那个流鼻血的家伙代表什么意思？

　　画家答：我想刻画一个因某种事故而鼻孔流血的仆人。

　　法官问：那么那些手持长戟，打扮得像德国人的武士又代表什么意思？

　　画家答：就此问题，我需要20句话来做出解释。我们画家跟那些诗人和小丑一样，运用的是同一种放肆。这样，我就画上了两个持戟的武士，一个在酗酒，另一个在附近的台阶上吃东西。我把他们画上去，这样他们就可以随时听从主人的使唤。而且，根据我听说过的情况，这所房子的主人有钱有势，他应该有许多的仆人，因此我认为把他们画上去是合适的。

　　法官问：还有那个打扮得像小丑，手腕上站着一只鹦鹉的人，你把这种人画上去，目的究竟是什么？

　　画家答：仅仅是为了装饰，是画家的习惯而已。

　　维罗内塞虽然对法官的讯问采取了无所谓的态度并机警地进行了回答，但联想到米开朗基罗的《最后的审判》的不幸遭遇，至少说明在人文主义大行其道的文艺复兴盛期，宗教势力仍然有着巨大影响力。事实上，画家最后还是做出了妥协，把作品改名为《利末家的宴会》以表示它与宗教无关。不过，维罗内塞的这幅作品不管取什么标题，就其表现的内容和传递的信息来看，已经与"最后的晚餐"应有的那种神秘、庄严的气氛相去甚远，耶稣基

督的无奈和门徒的激愤所构成的悲剧效果已被宏大华丽的场面中洋溢着的热闹气氛彻底淹没。事实上,这是一场威尼斯人日常生活中的欢宴,它不时地发生在贵族们的豪宅或别墅里,在这里,画家只是用他那支绚丽的画笔使之成为一场永恒的、不散的欢宴!

思考题

1. 威尼斯画派对欧洲文艺复兴产生了哪些影响?列举威尼斯画派的代表性画家及其代表作品。
2. 概括提香的艺术成就及其对西方艺术史的贡献。

第十八章
是科学活动还是美术活动
——对文艺复兴美术的再思考

透视学和明暗法是欧洲文艺复兴时期美术发展的产物。这些可以用数学形式严密论证的科学体系的诞生，使得欧洲美术带有一种科学的成分，可以说，欧洲美术中的理性结构就是在这个时期最终得以形成的。有不少现代学者就此提出了一个有趣的观点——文艺复兴美术由于科学掺合于其中的特殊性，实则已经不是一种美术活动，而是一种科学活动了。

其实，这种观点并不是现在才被人们所关注，早在16世纪就有一位名叫邓梯（Danti）的人文主义学者明确地提出，应该把美术看成一门应用数学。文艺复兴时期的巨人达·芬奇则说得更为明晰，他在《论绘画》的开篇就提出了"绘画是一门科学"的观点。

但应该指出的是，达·芬奇在提出"绘画是一门科学"时，并不是在给绘画下一个确切的定义使绘画与科学等同起来，他是在试图用科学的特性去解释绘画。达·芬奇曾经说过："一门真科学必须具备两个条件，一是以感性经验为基础，二是能像数学一样严密地论证。"上述两个条件也可以看成科学的两个特征。众所周知，绘画是以最丰富的视觉经验为基础的，而西方近代绘画中所运用的透视学和明暗法也能够像数学一样被严密地论证。在这个意义上，绘画也就具备了成为一门科学的两个必要条件。但这并不意味绘画就完全成了科学，它仅仅是具备了与科学相同的特性。我们不能因为两个事物或两种活动具有某些共同的特征就将之等同起来，就像谁都不会因为猴子同人一样有头、有脑、有鼻子、有眼睛甚至有思维就称它为人，因为这些因素并不是人与猴子的根本区别，绘画与科学也是一样。绘画中虽然包含了科学的理性结构，但这些结构本身并不是绘画的最终目的。绘画的最终目的在于超越这些结构，创造一种视觉上的美，就绘画的这一特性而言，其他所谓的科学活动很少具备。这种观点并非只流行于19—20世纪形式主义盛行的时代。达·芬奇曾这样说过："几何学家把一切由线条包围的面积都简化为正方形，把一切物体的体积归结为立方形，算术在运算平方根和立方根时也一样。这两门科学只限于研究连续量和不连续量，它们不关心质，不关心

自然创造物的美和世界的装饰，而绘画则能够将自然界中转瞬即逝的美生动地保存下来。"由此看来，"生动地保存自然界中的美"才是绘画的主要特征，绘画也必须强化自己的这一特征，否则，真会有失落于科学之虞。

前面已经说过，有的学者之所以将文艺复兴时期的美术叫作科学，在很大程度上是因为科学掺合其中的特殊性，更确切地说是透视法则的广泛运用。那么透视法究竟是怎样产生的呢？曾经有过这样一个观点：透视法是欧几里得几何学的逻辑发展。诚然，文艺复兴的画家们不可能凭空创造出这一法则，他们一定是在享受着某种成果，这一成果便是欧几里得几何学，那个时代的画家对这门学问是绝不陌生的。欧氏几何学提出了两条平行直线永不相交的定律，这一定律已为人们普遍地接受。但透视法却提出了一个非欧几里得的假设：两条平行直线有可能相交于某一点。根据这个有悖于客观现实的假设所表现出来的场景，却更真实地表现了客观现实，至少在视觉上使观赏者觉得，用这种法则表现的场景与在观察现实时所获得的印象是基本吻合的。这说明，透视法并不是欧氏几何学逻辑发展的产物，而是对之反动的结果，至少是对之做了修正后产生的结果。

在这里还可以叙述一个有趣的现象。在那些具有科学头脑的西方基督教传教士把欧氏几何学和透视法介绍到中国来之前，中国人对之并不够了解。大量古代的中国绘画证实了这一点，但这些绘画同时也表明，中国古代画家在作画时所采用的是不同于西方透视法的"平行透视"。根据这一法则表现出来的物体与欧氏几何学中的立体图相似，在任何一个角度看到的只有三个面。中国古代画论中就有"石看三面"的说法。事实上，明清以前的中国画（尤其是界画）几乎没有一张能够在一个画面上表现出同一个空间中的三个以上面的作品，而西方的透视法则能表现出同一个空间

图 18-1　中西绘画中不同的空间表现

图 18-2 古罗马壁画，公元 1 世纪

的五个面（图 18-1）。有意思的是，对欧氏几何学一无所知的古代中国画家，却在绘画中坚定地"信守"欧氏定律，而熟知这一定律并肯定其正确性的欧洲人却在绘画中修正了它，在画面上为实际平行的两条线或两个面找到了一个相交的点。

当然，这种修正是有一个过程的。古代的数学家们已经为画家后来的发现做了有益的铺垫，他们在二维的平面上画出了具有立体感的三维物体。这些立体几何图形最初是用来说明几何原理的，比如作为数学著作的图例，它们仅仅有抽象的意义。画家们所做的有意义的第一步，就是把这些抽象的三维图形对象化，使之成为表现现实世界的手段。但文艺复兴时期的画家们只好对这份功劳望洋兴叹了，因为 10 个世纪以前的古罗马画家早已把这份荣誉记在了自己的名下，残留至今的古罗马壁画是他们最好的辩护者（图 18-2、18-3）。文艺复兴时期的艺术家的功绩，是发现了这些具有立体感的三维几何图形与他们观察的客观物象并不完全"匹配"。他们意识到，通过画面来表现的空间中各种物体的排列，要比现实空间中各种物体的排列混乱得多，显得不那么自然、连贯，缺少一种均衡。或许也正是从这个时候起，画家们对他们业已掌握的旧法则产生了怀疑，进而对之进行了修正。必须强调的是，对原有法则进行修正时所依据的参照标准是自然，

第十八章 | 是科学活动还是美术活动——对文艺复兴美术的再思考

图 18-3 古罗马壁画，公元 1 世纪

这一点对澄清另外一个持久争论的问题是很有帮助的。曾有许多学者（歌德就是其中的一位）[1]认为，文艺复兴实质上是对古典艺术的复写，它在艺术和文学上均以复兴古典文艺为最终目标。其实，这个观点是有失偏颇的。试想，如果文艺复兴时期的画家们在修正欧氏的三维几何图形时，所参照的不是自然而是他们所崇敬的古罗马壁画的话（实质上，古罗马画家并没有对欧氏三维几何图形做任何修正，而是将之用于不同的范畴），那么他们也就不可能对原有图式产生怀疑，透视法也就无从谈起了。

现在要想精确地搞清楚这种"修正尝试"究竟始于何年，似乎是不可能

[1] 1773 年，年仅 24 岁的歌德发表了短文《德国的建筑艺术》。这篇文章被美学家鲍桑葵誉为 18 世纪最深刻的美学论文。歌德在文章中写道："难道不是从坟墓里站起来的古人的精神俘虏了你们的精神吗？你们在这些宏伟的废墟下爬来爬去，偷偷测量这些废墟的比例，你们用这些神殿的残片建筑了你们的千疮百孔的宫殿，并且认为你们是艺术秘密的守护人，只因为你们能按英寸、按线条叙述这些巨大的建筑物。如果你们抓住了这些使你们感到惊奇的建筑的精神的话，就不会因为希腊人创造了它，它又很美，就仅仅加以抄袭了，你们就会使你们的设计必要而真实，那时，活生生的美就会靠创造力从其中产生出来。"

实际上，绘制建筑施工图（包括建筑效果图）应该算是建筑师的本分工作，但在 15、16 世纪以前的欧洲，几乎没有出现过在现代意义上称得上"建筑施工图"的绘画。李约瑟（Needham）在他撰写的《中国古代科技史》中说道："欧几里得几何学虽然对文艺复兴的视觉透视的发展无疑起过重要作用，也可以当作现代实验科学兴起的基础，但它并没有赋予欧洲人在画出精美的施工图方面优于中国人的能力，至少在建筑结构制图方面。事实上，倒是中国人在这方面胜过欧洲人。关于这个有趣的问题应另篇再叙。"

的了。但从乔托和杜乔的绘画来看，这两位意大利文艺复兴的先驱显然还没有掌握透视法。有史料记载说，意大利的建筑师布鲁内莱斯基是第一位画出透视正确的作品的画家，也就是说是他首先发明了透视法。在前面的章节中，就这个问题我们已经引用了贡布里希的有关观点，在此不妨再重温一下："一位建筑师是如何发现并排除这种形体不准的轮廓线的方法的呢？也许是因为与画家不同的习惯、不同的观察角度，使建筑师注意到了这个问题。画家习惯于考察'看上去像什么'，而建筑师遇到的问题常常是在某个角度能看到什么。也许正是对这个问题的回答，使得布鲁内莱斯基能够解决画家们感到棘手的问题。"在这里必须再次强调的是，布氏最终"能够解决画家们感到棘手的问题"，不仅仅是以建筑师的身份，而更是以画家的身份。事实上，如果布鲁内莱斯基对建筑的形状和结构不甚了解，同时又不尝试着将三维的建筑转移到二维的平面上去的话，那他是很难在这方面有所作为的。也正是因为布氏融建筑师和画家于一身，才使他获得如此殊荣。

　　当然，任何伟大的发明，都是时代造就的，可以认为透视法是文艺复兴这个特定历史时期的必然产物。对生活在中世纪的建筑师，人们一般很难指名道姓地说出许多来，但他们遗留下来的伟大杰作说明了他们是第一流的建筑师；同样地，人们也很难说出那个时代究竟有多少像布氏那样又是建筑师又是画家的人物，但这样的全才一定存在过。天才的种子有了，但缺少的是养育种子的土壤。中世纪是一个科学失落、宗教兴盛的时代，那个时代不仅鄙视古代社会的精神和物质遗产，同时也抛弃了现实的世界。在中世纪的艺术，特别是哥特式以前的艺术中，形式总是与宗教观念相匹配并根据观念而修正，观念又不断为形式去辩护。在这种特殊的氛围中，形式与宗教观念匹配得极为完善，这或许是中世纪的艺术面貌迥异于其他时代艺术的原因之一。文艺复兴时期则与之相反，人文主义者们在自我发现的同时，也发现了他们生活于其中的自然。人对自己和自然发生兴趣是科学诞生的第一步，透视法产生的直接原因就在于画家的目标是描绘人与自然。

对透视法产生和发展过程的简述,至少可以得到这样一个印象:透视法是在画家们对原有图式表示怀疑与不满,力图寻求一种新的方法去更真实地表现视觉印象的热情和冲动中被发明出来的。透视法并不是画家们所追求的终极目的,而是被当作一种更可靠的手段去再现他们所看到的一切。

现在可以来回答最初所提出的那个问题了。对布鲁内莱斯基所绘的洗礼堂的确可以做出两种解释:它既可以看作一张说明透视原理的科学图解,也可以看作一幅正确使用了透视原理的美术作品,但应该认识到这是为数不多的特例之一。文艺复兴时期的美术究竟是科学活动还是美术活动?回答这个问题时应该将砝码加在哪一边?其实,大量遗存至今的绘画作品已经说明了问题。当然,不能否认在文艺复兴时期,曾有画家把绘画作品当作一种工具来宣扬透视原理——佛罗伦萨画家乌切洛便是一位,但这类作品在他所有的作品中一定占少数。同样地,在那个时代,像乌切洛那样热衷于透视法的画家肯定大有人在,但像他那样在绘画中走极端的恐怕为数不多,只要稍稍把那段历史浏览一遍便能证实这一点。曼坦尼亚(Andrea Mantegna)也是一位以精通透视法而闻名遐迩的画家,但他的代表作《哀悼基督》给

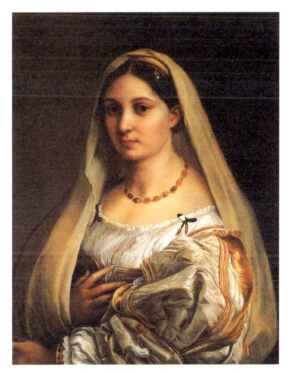

图18-4 拉斐尔,《披纱的夫人》,1514年,85厘米×64厘米,油画,意大利佛罗伦萨庇蒂美术馆

人的印象，仅仅是画家选择了一个透视感极强的角度来塑造他所崇敬的基督，整个画面充溢着一种宗教的虔诚。再观赏一下达·芬奇、米开朗基罗和拉斐尔（图18-4）的作品，无论是肖像、人物，还是建筑、风景，都无不正确地使用了透视原理，但人们从他们的作品中更多看到的是人类的聪慧、上帝的威严、圣母的善良和女性的美貌。在这里，给观赏者以视觉上的享受已成为艺术创作的第一要素。

总结来说，文艺复兴时期的美术虽然包含着科学的理性结构，但它追求的和事实上已经产生的是一种视觉上的审美，所谓的理性结构终被光辉美丽的形象所淹没。因此，那种认为文艺复兴时期的美术是科学活动的观点，本身就是不科学的。

思考题

1. 简述欧洲文艺复兴对世界文明史产生了哪些影响。
2. 文艺复兴时期的画家中，哪一位画家令你印象最为深刻？请阐述你的理由。

附录一 欧洲文艺复兴美术研究书目

"文艺复兴"是漫长的中世纪之后艺术与古典文化的"再生",这一观念最初是由意大利的人文主义者、著名的《画家、雕塑家和建筑师传记》(*Lives of the Painters, Sculptors, and Architects*,1550 和 1568)一书的作者瓦萨里提出的。虽然瑞士的历史学家雅克布·布克哈特在他的《意大利文艺复兴时期的文化》(*The Civilization of the Renaissance in Italy*)中,认为这一说法过于狭隘,但它毕竟已成为普遍接受的概念。布克哈特这本开拓性的巨著,初版于1860年,后又多次再版,一直是对那个伟大时代最经典的阐述。它对城邦、个人、社会、古典的复兴及新世界的发现等伟大的主题做了探究,但却没有论述视觉艺术。我们这个时代的学者们对有关文艺复兴的各种传统观念做了重审和修正。由达伦费尔特(Karl H. Dannenfeldt)选编的题为《文艺复兴:基本的解释》(*The Renaissance: Basic Interpretations*,1924 年第 2 版)的论文集,收集了诸种就文艺复兴问题的"几个最重要方面"持相反观点的文章,是一本有代表性的著作。书中最后那篇由著名的文艺复兴研究专家佛格森(Wallace K. Ferguson)撰写的总结性的文章——《文艺复兴的再解释》尤有价值。在这部著作中,就各个时期艺术的地位而言,现代学者们都一致认为,文艺复兴代表着"艺术发展中的一个辉煌的高峰"(帕诺夫斯基语)。

绝大多数论述文艺复兴的著作,基本上都要简单介绍那个时代的总体面貌。勒内·于格(Rene Huyghe)编辑的《文艺复兴时期与巴洛克艺术》(*Larousse Encyclopedia of Renaissance and Baroque Art*,1964)就是一个很好的样本。它作为原始资料文献很有参考价值,书中以简明通畅的表述形式向我们提供了许多重要的历史、政治、社会以及文化史料,同时还以精练的语言向读者介绍了各种艺术以及主要艺术家的一些基本情况,然而却没有一份文献目录。

相比较而言,对"文艺复兴问题"较有学术性的研究要算帕诺夫斯基的《文艺复兴以及西方艺术的复兴》(*Renaissance and Renascences in Western Art*,1960)。这本重要的著作以其充实的内容和恰当的表述而为人注目。它

首先"论述了这样一个问题,即是否有一个文艺复兴现象存在"(前言);接着又叙述了文艺复兴时期的作家们对他们自己所处的时代的各种看法,涉及加洛林和12世纪的"文艺复兴",以及14世纪意大利画家——特别是乔托和杜乔对在欧洲其他地方同时代艺术家的影响;在最后一章,他将15世纪意大利的古典主义与(北方)尼德兰的自然主义做了比较。作为对思想史的一个重大贡献,这部著作对于那些对中世纪和文艺复兴时期的文学及哲学有所了解的学生来说,再适合不过了。

概述与意大利文艺复兴

文艺复兴时期保留下来的艺术品要比以前的任何一个时代都多得多,这种情况为学者们提供了大量的研究和出版史料。同样,有关文艺复兴艺术的文献也十分广博,尤其是发起文艺复兴并达到顶峰的意大利。总的来说,文艺复兴时期包括15、16两个世纪,但有的学者如帕诺夫斯基在讨论文艺复兴的艺术时,总把14世纪的意大利也包括进去;而其他一些学者,例如Martinddale则认为14世纪应该属于后哥特艺术范畴。

在为数不多的论述意大利以及欧洲其他地区文艺复兴的著作中,吉尔伯特(Creighton Gilbert)编写的《文艺复兴艺术史》(*History of Renaissance Art*, 1973)便是其中一本,在书中作者对意大利艺术的偏好是显而易见的。彼得和莫里(Peter Murray 和 Linda Murray)合著的《文艺复兴的艺术》(*The Art of Renaissance*, 1963)较为通俗易读,这本书属于英国著名的 Thames & Hudson 出版社的"艺术世界丛书"。它的主要章节叙述了意大利、尼德兰、法兰西及德国的早期文艺复兴的情况,最后一章则勾画出了16世纪初的艺术面貌。令人遗憾的是,它没有一份文献目录。这本书有两本续篇,均由莫里编写;另外,这两本书都附有一份简明的文献目录:

《文艺复兴盛期》（*The High Renaissance*，1967）概述了 1500—1530 年的意大利;《文艺复兴后期与风格主义》（*The Late Renaissance and Mannerism*，1967）则讨论了 16 世纪后期意大利、北欧及西班牙的艺术。

弗雷德里克·哈特（Frederick Hartt）的《意大利文艺复兴》（*History of Italian Renaissance Art*，1970）是一本精心编写的综合性手册，它讨论了绘画、雕塑、建筑以及它们之间的相互关系。这本书附有丰富的插图，以及术语汇编、编年史图表以及有关阅读书目。

绘画

文艺复兴时期的艺术最伟大的革新发生在绘画领域里，它成为文艺复兴典型的表现媒介和起主导作用的艺术形式。

有两本书对好几代学习和从事相关研究的学生、学者的成长都产生过影响，它们都完成于 21 世纪初，现在看来显得有点"陈旧"了，但任何一份有关文艺复兴的文献目录都不会少了它们。一本是由著名的美国鉴赏家伯纳德·贝伦森（Bernard Berenson）编写的《文艺复兴时期的意大利画家》（*The Italian Painters of the Renaisssance*，1967 年最新版）；另一本是《古典艺术》（*Classic Art*，1964 第二版），它是由对所有的艺术史家都产生过巨大影响的沃尔夫林先生撰写的。《古典艺术》对意大利文艺复兴盛期做了权威性的研究。它对达·芬奇、拉斐尔、米开朗基罗（包括他的雕刻）、萨托（Aandrea del Sarto）和巴托洛梅奥（Fra Bartolomto）的作品进行了有见地的分析和比较，并精确而又系统地阐述了盛期文艺复兴艺术风格的各种特征，有着持久的价值。这本书最好去读费顿（Phaidon）版的英译本，H. 里德（Herbert Read）爵士还为这个译本写了一篇具有指导性的导言，评价了沃尔夫林对艺术史所做的贡献。

贝伦森的《文艺复兴时期的意大利画家》是一本文笔优美、阅读性很强的专著。它对 15、16 世纪的佛罗伦萨、威尼斯和意大利中北部的绘画做了总体性的介绍，书中的艺术见解至今仍然有着参考的价值。作为图片资料，贝伦森根据他的目录册汇编的《文艺复兴时期的意大利绘画》（Italian Pictures of the Renaissance）图册是不可缺少的工具书。这 3 本 8 开本的目录册收集了佛罗伦萨、威尼斯、意大利中北部的主要艺术家的姓名及他们的重要作品的标题，但都没有配图。它们的合订本在 1932 年出版。费顿出版社用编年和分类的方法，整理并出版了经过修订的目录册中的作品——虽然还不完整。此图册还是引用目录册的原标题：《文艺复兴时期的意大利绘画：佛罗伦萨画派》（Italian Pictures of the Renaissance: Florentine School 1963，2 卷）《文艺复兴时期的意大利绘画：威尼斯画派》（Italian Pictures of the Renaissance: Venetian School，1957，2 卷）《文艺复兴时期的意大利绘画：意大利中北部诸画派》（Italian Pictures of the Renaissance: Central Italian and North Italian School，1968，3 卷）。这 7 卷图册共配有图版近 5000 幅，是最重要的一部图像工具书。

关于意大利文艺复兴绘画有许多重要的研究，在此我们仅能列举一些主要的著作。内容最广泛的学术性著作是雷蒙德·范·马尔（Raimond Van Marle）编写的《意大利各画派的发展》（The Development of the Italian School of Painting，1923—1938，19 卷），其中 10—18 卷专门介绍了 15、16 世纪的艺术家（19 卷里有一份详细的索引），在这几卷书中还讨论了许多在当时知名度较低的艺术家。可以说，这是唯一谈到那些"小艺术家"的现成的英文资料。恩佐·卡利（Enzo Carli）的《锡耶纳绘画》（Sienese Painting，1956）用丰富的描述性语言对那些印制精良的彩色图片，以及 14 和 15 世纪的锡耶纳绘画概况做了说明和叙述。约翰·波普–轩尼诗（John Pope-Hennessy）的《锡耶纳 15 世纪的绘画》（Sienese Quattrocento Painting，1947）仅以 15 世纪为讨论范围，像杜乔（Duccio）和西蒙·马丁尼（Simone Martini）这些 14

世纪的重要艺术家都未加论述。伊芙·博索克（Eve Borsook）的《托斯卡纳壁画艺术家》(*The Mural Painters of Tuscany*, 1960)，是一本研究佛罗伦萨、阿雷佐、锡耶纳、帕多瓦以及其他城市里的重要壁画的基础文献。书中有一些以极难得的视角拍摄的壁画和教堂的全景图片，同时还有壁画和建筑精彩的细部图片。

论述文艺复兴盛期绘画的两本重要的学术性专著都是由 S. J. 弗里德伯格（Sydney J. Freedberg）撰写的。他的《文艺复兴盛期佛罗伦萨和罗马的绘画》(*Painting of the High Renaissance in Florence and Rome*, 1961, 2卷)着重讨论了达·芬奇、拉菲尔、米开朗基罗，以及1500—1521年风格主义诞生的20年里的艺术发展情况。属于"鹈鹕艺术史丛书"的《意大利绘画：1500—1600》(*Painting in Italy:1500-1600*, 1975再版)则以20年或40年为一个时期对意大利在这100年中的绘画做了评述。每个时期都有一个重要的艺术中心——罗马、佛罗伦萨和威尼斯，同时还提到了像巴马和米兰这样一些次重要的艺术中心。另外，还有一些著作对文艺复兴时期的绘画做了专项的研究，对特定的绘画种类进行了探讨。如约翰·波普-轩尼诗的《意大利文艺复兴风景画一瞥》(*The Vision of Landscape in Renaissance Italy*, 1966)。还有贡布里希撰写的论文集《规范与形式》(*Norm and Form*, 1960)、《象征图像》(*Symbolic Images*, 1972)和《阿佩莱斯的遗产》(*The Heritage of Apelles*, 1976)也对许多艺术问题做了精彩的论述。

文艺复兴艺术的一个非常重要的方面是艺术家对透视法的关注。这个问题在小塞缪尔·Y. 埃杰顿（Samuel Y.Edgerton）的《线性透视法在文艺复兴时期的再发现》(*The Renaissance Rediscovery of Linear Perspective*, 1975)里得到彻底的讨论。约翰·怀特（John White）的《绘画空间的诞生与再生》(*The Birth and Rebirth of Pictorial Space*, 1967再版)在更大范围内追踪了视错觉、透视和空间在油画、浮雕及素描中的发展历程，讨论了从乔托到达·芬奇的艺术家们在遇到这些问题时所采用的各种方法。

雕刻

文艺复兴的雕刻主要指的是意大利雕刻。即便是一般性的手册，像赫伯特·基特纳（Herbert Keutner）编写的《雕刻：文艺复兴到罗可可》（*Sculpture: Renaissance to Rococo*，1969），意大利的雕刻所占的篇幅也要比其他国家多得多。也有一些卓越的专著讨论了一些雕刻家个人，例如理查德·克劳特海默（Richard Krautheimer）和克劳塞默－赫斯（Trude Krautheimer-Hess）合著的《罗伦佐·基贝尔蒂》（*Lorenzo Ghiberti*，1956），詹森（H.W.Janson）的《多纳太罗的雕刻》（*The Sculpture of Donatello*，1963再版，2卷）和查尔斯·德·托内（Charles De Tolnay）的《米开朗基罗》（*Michelangelo*，1943—1960，5卷），但意大利文艺复兴时期的雕刻远不如绘画那样受到评论界的注目。

约翰·波普－轩尼诗的《意大利雕刻介绍》（*Introduction to Italian Sculpture*）中的卷2、卷3是研究雕刻不可缺少的资料。卷2《意大利文艺复兴雕刻》（*Italian Renaissance Sculpture*，1971再版）讨论了多纳太罗、罗比亚（Luca della Robbia）、委罗基奥（Verrocchio）以及其他一些有典型风格的雕刻家。卷3《意大利文艺复兴盛期以及巴洛克雕刻》（*Italian High Renaissance and Baroque Sculpture*，1970再版）追述了从米开朗基罗到巴洛克雕塑家贝尼尼的雕刻技术的发展。查尔斯·西摩（Charles Seymour）的《意大利的雕刻，1400—1500》（*Sculpture in Italy:1400–1500*，1966）主要内容是讨论雕刻的诸要素而不是艺术家传记，在这里，"要素"指的是某一个特定作品的主题、作用、订购与制作。

建筑

一般来说，文艺复兴时期的建筑都属于建筑史的范畴。佩夫斯纳

（Nikolaus Pevsner）的《欧洲建筑概论》(*An 0utline of European Architecture*，1974 第 7 版）一书中，就有一个精彩的章节论述了文艺复兴及风格主义时期的建筑。新近用英语出版的有关建筑的著作为数不多。"世界建筑的伟大时代"丛书中的由贝茨·洛里（Bates Lowry）编撰的《文艺复兴的建筑》(*Renaissance Architecture*，1962）是叙述最简明的论著，但它涉及的仅仅是意大利的文艺复兴。"鹈鹕艺术史丛书"中的《意大利建筑：1400—1600》(*Architecture in Italy:1400-1600*，1974）是由路德维希·海登莱希（Ludwing H.Heydenreich）和沃尔夫冈·洛茨（Wolfgang Lotz）两人合著的，这本书一直被认为是对意大利文艺复兴建筑最翔实的介绍。"世界建筑史丛书"中由彼得·莫里撰写的《文艺复兴的建筑》(*Architecture of the Renaissance*，1971），是一本附有精良黑白图版的画册，其中包括建筑的细部、平面、截面以及等比例图的照片。该书的大多数资料都来源于意大利的各种建筑。彼得·莫里的另一本著作《意大利文艺复兴的建筑》(*The Architecture of the Italian Renaissance*，1969 再版）也很有价值，它对意大利文艺复兴时期的教堂和宫殿的一些基本情况做了恰当的评述，并对这些建筑进行了美学意义上的解释，还附有一份以论文形式编写的文献目录。对意大利建筑理论较有建树的专业论著是鲁道夫·威特科尔（Rudolf Wittkower）的《人文主义时代的建筑原理》(*Architectural Principles in the Age of Humanism*，1965），它对古典建筑的理想比例做了实质性的研究。

艺术理论

文艺复兴时期的艺术家们非常关心艺术理论基础。安东尼·布兰特（Anthony Blunt）编写的《意大利艺术理论》(*Artistic Theory in Italy*,1957 再版）以敏锐的洞察力概述了文艺复兴时期艺术家的主要艺术理论。书中有几

个章节专门介绍了阿尔伯蒂、达·芬奇、米开朗基罗、瓦萨里和其他一些艺术大师的艺术思想。"艺术家的社会地位"是该书的总论，还有一个题为"特伦托会议与宗教艺术"的章节阐述了反宗教改革运动对意大利16世纪后期的艺术及建筑的影响。

帕诺夫斯基的《惠更斯手抄本和列奥那多·达·芬奇的艺术理论》（*The Codex Huygens and Leonardo da Vinci's Art Theory*，1940），以及罗伯特·克莱门茨（Robert J.Clements）的《米开朗基罗的艺术理论》（*Michelanelo's Theory of Art*，1961），都是非常重要的专题研究。

附录二 参考书目

中文书目

1. （苏）索科洛夫.文艺复兴时期哲学概论.汤侠生译.北京：北京大学出版社，1983
2. （美）布鲁克尔.文艺复兴时期的佛罗伦萨.朱龙华译.北京：三联书店，1985
3. 苏联艺术科学院美术理论与美术史研究所编.文艺复兴欧洲艺术.严摩罕、姚岳山、平野译.北京：人民美术出版社，1985
4. （英）E. H. 贡布里希.文艺复兴：西方艺术的伟大时代.李本正、范景中编选.杭州：中国美术学院出版社，2000
5. （意）桑德拉·苏阿托尼.文艺复兴：从神性走向人性.夏方林译.成都：四川人民出版社，2000
6. （英）M. 列维.文艺复兴盛期.赵建平、李晓明译.重庆：重庆出版社，1990
7. （奥）奥托·本内施.北方文艺复兴艺术：艺术与精神及知识运动的关系.谢祖英编.杭州：中国美术学院出版社，2001
8. （意）米开朗基罗.米开朗基罗诗全集.邹仲之译.北京：新世界出版社，2003
9. 文艺复兴的建筑艺术：从勃鲁乃列斯基到帕拉迪奥.王海洲译.上海：汉语大词典出版社，2003
10. （意）欧金尼·奥加林.文艺复兴时期的人.李玉成译.北京：生活·读书·新知三联书店，2003
11. （美）克利斯特勒.意大利文艺复兴时期八个哲学家.姚鹏、陶建平译.上海：上海译文出版社，1987
12. 朱龙华编.文艺复兴时期的美术.北京：人民美术出版社，1960
13. 王以铸.文艺复兴.北京：人民出版社，1955
14. 常乃惠编.文艺复兴小史.北京：中华书局，1934
15. 白秀兰、李渤、李健.追寻过罗马：巨人辈出的文艺复兴.长春：长春出版社，1995
16. 陈小川等.文艺复兴史纲.北京：中国人民大学出版社，1986
17. 吴泽义等编.文艺复兴时代的巨人.北京：人民出版社，1987
18. （瑞士）雅各布·布克哈特.意大利文艺复兴时期的文化.何新译.北京：商务印书馆，1997

19.（英）佩特．文艺复兴：艺术与诗的研究．张岩冰译．桂林：广西师范大学出版社，2002

20.（意）乔尔乔·瓦萨里．意大利艺苑名人传．刘耀春译．武汉：湖北美术出版社，长江文艺出版社，2003

21.（意）达芬奇．芬奇论绘画．戴勉编译．北京：人民美术出版社，1986

英文书目

1. Bruce Cole. *Italian Art, 1250-1550: The Relation of Renaissance Art to Life and Society.* Westview Press, 1987

2. Frederick Hartt. *History of Italian Renaissanc Art.* Harry N. Abrams, 1994

3. Robert Schwoebel. *Renaissance Men and Ideas.* St. Martin's Press, 1971

4. Greg Walker. *The Politics of Performance in Early Renaissance Drama.* Cambridge University Press, 1998

5. Alison Brown. *The Renaissance.* Longman, 1998

6. Ed. by Julia Conaway Bondanelle and Mark Musa. *The Italian Renaissance Reader.* New American Library, 1987

7. John Addington Symonds. *Renaissance in Italy.* H. Holt, 1888

8. Orville Prescott. *Princes of the Renaissance.* Random House, 1969

9. Paul Oskar Kristeller. *Renaissance Thought I,II: the classic, scholastic and humanist strains.* Harper Torchbooks, 1961

10. Andree Hayum. *The Isenheim Altarpiece, God's Medicine and the Painter's Vision.* Princeton University Press,1989

11. Colin T. Eisler. *The genius of Jacopo Bellini.* British Museum Publication, 1989

12. Albert Chatelet. *Early Dutch Painting, Painting in the Northern Nertherlands in the 15 Century.* Phaidon, 1980

13. Jacqueline and Maurice Guillaud. *Bosch, the Garden of Earthly Delights.* Potter, 1989

14. Paul Joannides. *Masaccio and Masolino, A Complete Catalogue.* Phaidon, 1993

15. Peter Humfrey. *The Altarpiece in Renaissance Venice.* Yale University Press, 1993

16. Evelyn S. Welch. *Art and Authority in Renaissance Milan.* Yale University Press, 1996

17. Bertrand Jestaz. *The Art of the Renaissance*. Trans. by Mark Paris. Harry N. Abrams, 1995

18. J. R. Hale. *Artists and Warfare in the Renaissance.* Yale University Press, 2000

19. Bruce Cole. *Giotto: The Scrovegni Chapel, Padua (Great Fresco Cycles of the Renaissance)*. George Braziller, 1993

20. Linda Lefevre Murray. *The High Renaissance and Mannerism: Italy, the North, and Spain, 1500–1600*. Thames & Hudson, 1985

21. Peter Burke. *The Italian Renaissance: Culture and Society in Italy*. Princeton University Press, 1987

22. Pierluigi De Vecchi. *Michelangelo: The Vatican Frescoes*. Abbeville Press, Inc., 1997

23. Craig Harbison. *Jan Van Eyck: The Play of Realism*. Reaktion Books, 1997

24. James Snyder. *Northern Renaissance Art*. Harry N. Abrams, 1985